자연을
그리다

자연을
그리다

펴낸날 | 초판 1쇄 발행 2019년 4월 15일

지은이 | 황경택

만들어 펴낸이 | 정우진 강진영 김지영

펴낸곳 | 도서출판 황소걸음

디자인 | 송민기 happyfish70@hanmail.net

등록 | 제22-243호(2000년 9월 18일)

주소 | 서울시 마포구 토정로 222 한국출판콘텐츠센터 420호

편집부 | 02-3272-8863

영업부 | 02-3272-8865

팩스 | 02-717-7725

이메일 | bullsbook@hanmail.net

ISBN | 979-11-86821-34-3 03650

이 도서의 국립중앙도서관 출판시도서목록(CIP)은 서지정보유통지원시스템 홈페이지
(http://seoji.nl.go.kr)와 국가자료공동목록시스템(http://www.nl.go.kr/kolisnet)에서
이용하실 수 있습니다. (CIP제어번호 : CIP2019011894)

자연을 그리다

자연 관찰과 그리기

황경택 글·그림

황소걸음
Slow & Steady

어떻게
하면
잘 그릴 수
있을까?

"어떻게 하면 그림을 잘 그릴 수 있어요? 나도 잘 그리고 싶은데⋯."

주변 사람들한테 가장 많이 듣는 말이다.

"일단 그리기 시작하면 됩니다."

가장 간단하고 쉬운 방법을 이야기해준다. 그러면 돌아오는 말은 대개 비슷하다.

"못 그리는데 어떻게 시작해요?" "원래 잘 그리는 사람이 있잖아요. 그 정도는 바라지도 않아요. 그냥 내가 마음먹은 대로 그릴 수만 있으면 좋겠어요."

'마음먹은 대로 그린다니, 그게 제일 어려운데⋯.'

날 때부터 그림을 잘 그리는 사람은 없다. 우리가 아는 화가는 모두 피나는 노력과 연습을 거쳐 그 경지에 이른 분들이다. 그림을 못 그리는 사람은 대부분 그림 잘 그리는 사람에게 선입관이 있다. 첫째, 그림 그리는 재주는 타고난다고 생각한다. 둘째, 그림을 잘 그리는 사람은 한 번 보면 모두 기억한다고 생각한다. 셋째, 그림을 잘 그리는 사람은 자기가 생각한 대로 쓱쓱 그린다고

생각한다. 세 가지 모두 그렇지 않다. 그림을 잘 그리는 사람은 수없이 관찰하고 그리는 연습을 한 결과 그렇게 된 것이다.

어린아이는 모두 그림 그리기를 좋아하고 잘 그린다. 그러던 아이가 자라면 그림을 못 그린다. 왜 그럴까? 여러 가지 사정이 있겠지만 대부분 '상처' 때문이다. 엄마가 "언니가 그린 그림이 우리 백구를 더 닮은 거 같다"고 했거나, 미술 선생님이 "왜 여기를 이렇게 칠했니?"라고 했거나, 친구가 "네가 그린 사자는 좀 바보 같아"라고 해서 상처 받은 경우가 많다. 잘 그리는 사람의 그림과 내 그림을 비교하며 스스로 상처 받기도 한다.

그림에 관심을 잃었다가 어느 순간 갑자기 그리고 싶어서 그려보니 생각대로 잘 안 된다. 그때 계속하면 좋은데, 한두 번 해보고 안 되면 바로 포기한다. '난 역시 그림을 못 그려' 하고 아예 자신을 그림 못 그리는 사람이라 낙인찍고 만다. 이 세상에 한두 번 해보고 잘되는 일이 어디 있나.

인간은 창조적인 행위를 할 때 가장 큰 기쁨을 느낀다. 음악, 미술, 문학, 연극, 영화 등이 창조적인 행위를 대표하는 예술 분야다. 여러 예술 중에서 그림만큼 쉽게 시작하고 빨리 성장할 수 있는 분야도 없다. 그림 중에서는 특히 자연물을 그리는 게 좋다. 그림 그리기는 쉽게 말하면 형태감, 색감, 질감을 표현하는 일이다. 이 세 가지가 자연물만큼 다양한 것이 있을까? 다양한 자연물을 그리다 보면 나도 모르게 그림 실력이 늘고 생각이 깊어진다.

간혹 멋진 풍경화를 보고 기법을 배우고자 하는 분들이 있다. 그런 기법은 이후에 다른 곳에서 배우기로 하고, 이 책은 자연을 관찰하고 표현하는 데 초점을 맞췄음을 밝혀둔다.

부디 이 책을 통해 그림 그리기가 얼마나 쉽고 재미있는지 알고, 세상을 다른 눈으로 바라보기 바란다. 자! 이제 스케치북을 펼쳐보자. 그림을 그리며 바라보는 자연은 그리기 전과 사뭇 다르게 다가올 것이다.

2장 안에서 그리기

3장 밖에서 그리기

4장 다양하게 그리기

그림을 잘 그리는 방법

그림을 그릴 때 가장 먼저 필요한 것은 그릴 대상에 '관심 갖기'다. 관심 없이는 자세히 보기 어렵고, 끈기 있게 표현할 수 없기 때문이다.

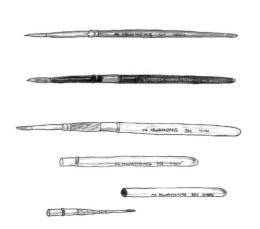

그림 그리기 전에

그림을 잘 그리기 위해서 할 일은 많다. 한 가지를 말하라면 '자연물 그리기'다. 꽃, 잎, 열매, 곤충, 새… 자연물은 종류가 다양하고, 형태와 색상, 재질이 모두 다르다. 자연물을 그리다 보면 어느새 뭐든 잘 그리는 자신을 발견할 수 있다.

방 안에서 죽은 사물을 보지 말고, 밖으로 나가 살아 있는 생명체를 직접 봐야 생생한 그림을 그릴 수 있다. 그림은 눈앞의 실물을 종이에 평면으로 옮기는 일이다. 평면으로 된 것을 다시 평면에 옮기는 것은 큰 도움이 되지 않는다.

그림을 그리다 보면 명상에 잠기고, 자연물과 만나며, 자연물이 왜 그런 형태를 띠고 그런 방식으로 살아가는지 이해할 수 있다. 이만큼 좋은 그리기가 어디 있겠는가? 지금 당장 나가서 자연물을 보고 그려라.

우리는 왜
그림을 그리고 싶어 할까?

1 인간은 아주 오래전부터 그림을 그렸다. 약 1만 5000년 전 구석기시대 사람들이 그렸다는 라스코 동굴벽화와 약 3만 2000년 전의 쇼베 동굴벽화를 보면 알 수 있다. 그보다 오래된 약 40만 년 전 유적에서는 물감으로 보이는 것이 발견됐다고 한다. 원시인은 왜 그림을 그렸을까? 뭔가 남기고자 했을 것이다. 왜 남기고자 했을까? 인간을 포함해 우리를 둘러싼 모든 것은 사라지기 때문이다. 사라지는 것 중에 '가치' 있다고 생각되는 것을 그렸으리라. 이후 그림을 다른 이가 알아보니 표현하고 소통하는 도구가 됐을 테고, 유독 잘 그리는 사람도 있었을 것이다.

그림을 잘 그리면 뭐가 좋을까? 그림을 잘 그리면 우선 '관찰력'이 좋아진다. 관찰력이 좋은 사람이 그림을 잘 그린다. 관찰력이 좋다는 것은 지금까지 보던 것과 다른 것을 본다는 말이다. 세상이 전보다 풍성하게 느껴진다. 그것이 '섬세함'이다. 섬세한 사람이 되면 시간을 더 길게 쓸 수 있다. 곧 정신적인 장수다. 과학과 의학 기술이 아무리 발달해도 인간의 물리적인 수명을 늘리는 데 한계가 있다. 하지만 정신적인 장수에는 한계가 없다. 그리기가 그것을 가능하게 해준다. 오늘 떠오른 태양이 어제의 태양과 다름을 느끼고, 그로 인해 세상 만물이 생명을 유지하고 살아갈 수 있음에 감사하는 것. 날마다 그런 자세로 살면 행복하지 않을까? 그림을 잘 그리면 행복한 삶에 다가갈 수 있다.

자연에
관심 갖기

2 자연물을 그리려면 그리는 기술보다 자연물에 관심을 갖고 자연의 아름다움을 느끼는 감성이 중요하다. 자연물은 정성을 다하고, 집중해서 천천히 그려야 한다. 아무렇게나 그린 그림은 보는 사람이 먼저 알고 우습게 여긴다. '그림은 엉덩이로 그린다'는 말이 있다. 그만큼 인내와 정성이 필요하다는 얘기다. 그러나 초보자는 그림 하나에 너무 많은 시간을 투자하면 질리기 쉬우니 조심해야 한다.

강아지풀

신경 쓰지 않고 살다가도
아래를 보면 늘 살아 있는
누군가 있다.
07.08

그림 도구

3 그림 장르가 다양한 만큼 재료와 도구도 다양하다. 아래 그림 도구는 이 책에 소개하는 그림처럼 그릴 때 사용하는 것이다. 도구는 처음부터 너무 비싸거나 반대로 너무 질이 떨어지는 것은 쓰지 않는 게 좋다.

스케치북

수채화 전용지보다 저렴하고 휴대하기 편한 스케치북이면 된다. 보통 스케치북 표지에 종이 무게가 적혔는데, 채색해야 하므로 150~200g이 좋다. 종이 두께는 무게로 나타낸다. 표지에 종이 무게 같은 정보가 없으면 사지 않는다. 그림 용도로 나온 종이가 아니라고 생각하면 된다.

휴대하며 그림을 그릴 거라면 너무 크지 않은 스케치북을 고른다. 그렇다고 너무 작은 것은 작은 그림만 그리게 되므로 B5에서 A4 크기 스케치북을 사용한다. 스케치북에 끈을 달아 메고 다니면서 그려도 좋다.

수채화 전용 고급 스케치북을 쓰면 좋지만 가격이 조금 비싸다.

연필

연필로 그림을 완성하기도 하지만, 대개 연필은 밑그림을 그리고 나서 지워야 하기 때문에 너무 진한 것은 사용하지 않는다. HB가 적당하며, 2B 이상은 쓰지 않는 게 좋다. B는 black, H는 hard의 약자다. B 숫자가 높을수록 짙어지고, H 숫자가 높을수록 딱딱하다. 진하기와 강도를 표시한 것이지만 일반적으로 H가 들어가면 연한 색, B가 들어가면 진한 색으로 여긴다.

펜

연필로 그린 그림은 시간이 지남에 따라 흐려지거나 번지기 때문에, 기록하고 오래 보존하려면 펜으로 그린다. 여러 가지 펜을 다양하게 사용하되, 피그먼트 잉크가 들어가서 그림을 그린 뒤 물이 묻어도 번지지 않는 제품이 좋다. 자세한 그림을 그려야 하므로 너무 굵지 않은 펜(0.1~0.2mm)을 사용한다.

가격대별로 다양한
멀티라이너 펜이 있다.

물감

수채화 물감이 좋다. 다른 방식으로 그릴 수도 있지만, 시작하기 쉽고 결과물을 봐도 맑고 투명한 수채화가 자연 그리기에 적합하다. 수채화가 부담스러우면 초반에는 색연필로 그려도 무방하다. 색연필은 휴대가 간편하고, 그림을 망칠 확률이 낮다. 하지만 값이 비싸고, 그릴 때 손이 너무 많이 가서 오래 걸리는 단점이 있다. 무엇보다 색깔을 섞어서 원하는 색을 얻기가 어렵다.

수채화 물감은 물이 섞인 안료를 튜브에 담은 것이다.

팔레트

휴대가 쉽도록 작은 팔레트를 준비한다. 물감을 미리 짜서 굳히면 팔레트만 갖고 다녀도 된다. 보통 수채화 물감은 굳지 않게 튜브에 넣어 보관하는데, 수분을 빼고 압축해서 만든 '고체 물감'도 있다. 양이 적어 보이지만 오래 사용할 수 있다. 팔레트와 일체형이라 휴대도 간편하다. 값이 비싸고 무거운 게 단점. 많은 양을 섞거나 진한 색을 만들 때는 튜브형이 좋다.

13칸 1줄이 기본인데, 2줄이나 3줄짜리도 있다.

붓

화홍 붓

바바라 붓

뚜껑이 있는 붓

너무 크지 않은 붓을 추천한다. 풍경화처럼 큰 그림을 그릴 때는 큰 붓이 필요하지만, 잎이나 열매 등 자연물을 자세히 그리는 경우가 많으므로 작은 붓을 사용한다. 붓의 크기를 나타내는 호수가 있는데, 0~5호가 적합하다. 세밀화용 붓을 따로 판매하니 물어보고 구입한다.

기타

실내에서 그릴 때는 크고 여러 칸으로 나뉜 물통이 편리하다.

생수병은 입구가 좁고 깊어 좋지 않다.

높이가 낮고 입구가 넓으며, 뚜껑이 있는 물통이 좋다.

채색할 때는 물통과 휴지가 필요하다. 실내에서 그릴 때는 물통이 크고 칸도 여러 개로 나뉜 게 편리하지만, 밖에서 그릴 때는 작은 물통이 좋다. 보통 뚜껑이 있는 작은 물통을 자주 쓴다. 자연물을 그릴 때는 돋보기나 루페도 필요하다. 화방이나 교구 판매점 등에서 판매한다.

그림 그리는
습관

4

그림을 배우고 나서도 다시 그리지 않는 사람이 많다. 그림 그리기는 습관처럼 해야 한다. 그림뿐만 아니라 무엇이든 잘하고 싶다면 습관이 제일 중요하다.

그림 도구를 가지고 다니자

가방에 간단한 그림 도구를 가지고 다니면 좋다. 작은 스케치북과 펜 정도는 늘 휴대한다. 나중에 익숙해지면 채색 도구도 챙긴다.

다른 사람에게 그림을 보여주자

그림을 혼자 보지 말고 주변 사람에게 자꾸 보여주자. 내 그림은 언젠가 주변 사람이 보게 마련이다. 그때를 대비해서라도 처음부터 보여주는 습관을 들이는 게 좋다. 다른 이의 의견을 듣다 보면 내가 생각지 못한 것이 떠오르기도 한다. 남에게 보여줄 거라고 생각하면 아무렇게나 그리지 않는다.

내 그림을 선물하자

조금 부족해도 정성껏 그린 그림은 보는 사람에게 감동을 줄 수 있다. 소중한 사람에게 선물할 그림을 그리려면 '어떤 그림이 좋을까?' '무엇으로 채색할까?' '뭐라고 글을 써줄까?' 생각하게 마련이고, 의미 있는 그림이 완성된다.

일상을 그림으로 표현하자

누구나 어릴 때 그림일기를 써본 경험이 있을 것이다. 그것이 일러스트고 삽

화고 만화고 작품이다. 자신이 보낸 하루나 기억에 남는 일을 간단히 기록하고, 거기에 해당하는 그림을 그려본다. 무엇이든 생활화하는 것만큼 좋은 방법은 없다.

전시되거나 책으로 출간될 수 있다고 생각하자

지금 그리는 그림이 나중에 내가 유명해졌을 때 전시되거나 책으로 출판될지도 모른다고 생각하면 아무렇게나 그릴 수 없다. 마음에 부담을 느끼라는 게아니고, 낙서처럼 끼적이고 아무 데나 버리거나 던져놓지 말라는 얘기다. 자신의 그림이 어떻게 발전하는지 보는 것도 즐거운 일이다. 전시회나 책처럼콘셉트를 잡고 한 장 한 장 그리면 더 좋다.

따라 하기 쉬운 단계별 그리기

Chapter 2

그림을 그릴 때는 기본적인 단계가 있다. 이 단계를 충실히 밟아가야 짧은 시일에 좋은 성과를 거둘 수 있다. 앞서가지 말고 천천히, 순서대로 따라 해보기 바란다.

손 풀기,
마음 풀기

1

이제부터 그림을 잘 그릴 수 있다는 생각만 한다. 편안한 마음으로 자신 있게 시작하면 된다.

손 풀기

본격적인 그리기에 앞서 손을 풀자. '내가 그림을 잘 그릴 수 있을까' 하는 생각은 접어두고 펜을 든다. 그리고 종이에 마구 끄적여본다.

어떤 종이에 어떤 펜으로 그리는 게 좋을까? 써봐야 알 수 있다. 겁내지 말고 무조건 끄적여보는 게 중요하다. 지금껏 그림을 그리지 않아 손이 굳었을 수 있기 때문에, 손을 푸는 느낌으로 자유롭고 편하게 여러 가지 선을 그어본다. 필기구가 여러 개 있다면 다 종이에 사용해보고 가장 맘에 드는 것을 고른다. 손이 풀리면 그림 그릴 마음의 준비를 한다.

나 그리기

준비한 스케치북을 꺼내서 맨 앞 장을 펼친다. 멈추지 않고 꾸준히 그릴 것을 다짐하는 의미로 '내 얼굴'을 그려본다. 그림을 잘 못 그리는데 처음부터 자기 얼굴을 그리라고 하니 어려워 보일 수도 있다. 거울을 보고 그려도 된다. 서투른 사람은 간단한 만화처럼 그려도 좋고, 자기 별명에 해당하는 그림을 그려도 좋다. 단 '나의 모습'이라고 생각하는 그림이어야 한다.

얼굴을 다 그리면 양쪽에 말풍선을 한 개씩 그리고, 왼쪽 말풍선에 적는다.

"난 그림을 못 그려!"

이번에는 오른쪽 말풍선에 적는다.

"난 그동안 그림을 너무 안 그렸어!"

이제 왼쪽 말풍선을 지우거나 펜으로 가위표를 한다. 그렇다, 그림을 못 그리는 사람은 지금까지 안 그린 것이다. 열심히 그리고 노력했는데도 못 그린다고 말하는 사람은 거의 없다. 어느 시기부터 펜을 놓고 그림을 포기한 사람이 대부분이다.

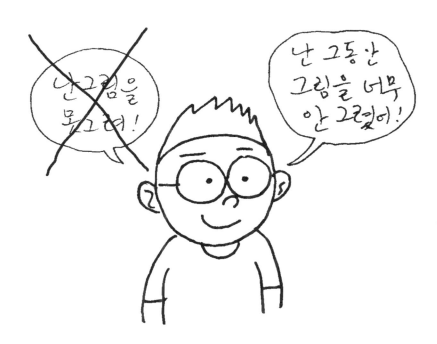

관찰력 테스트

그림은 관찰력이 좋은 사람이 잘 그린다. 누구나 어느 정도 관찰력이 있지만, 유난히 관찰력이 떨어지는 사람도 있다.

간단히 관찰력 테스트를 해보자. 1000원짜리 지폐를 생각하자. 절대로 주머니에서 꺼내지 말고 머리로 생각해야 한다. 그리고 종이에 생각나는 대로 그려본다.

바로 그리기 어려우면 다음 문제를 풀어보자.

- ◆ 1000원짜리 지폐의 크기는?
- ◆ 1000원짜리 지폐에 있는 역사적 인물은 누구일까?
- ◆ 인물은 왼쪽에 있을까, 오른쪽에 있을까?
- ◆ 인물의 상반신은 어느 부분까지 있을까? 옷고름까지? 손까지?
- ◆ 인물이 머리에 쓴 관은 어떤 형태일까?
- ◆ 인물의 이름과 생몰 연도가 있나, 없나?
- ◆ '1000원'만 표시됐을까, 한글 '천 원'도 있을까?
- ◆ 눈이 보이지 않는 분을 위해서 촉각으로 1000원짜리임을 알 수 있게 표시한 작은 동그라미가 있다(이 동그라미가 있는지조차 모를 수도 있다. 그런 사람은 그냥 모른다고 하면 된다). 이 동그라미는 몇 개일까?
- ◆ 은박으로 된 선은 어디에 있을까?

이제 1000원짜리 지폐를 꺼내서 문제의 답을 확인해보자. 생각한 1000원짜리와 실제로 본 1000원짜리가 꽤 다를 것이다.

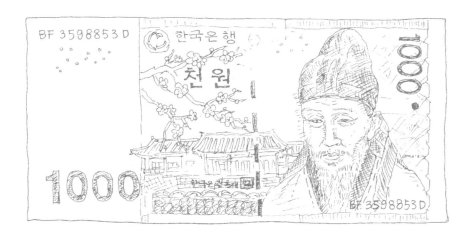

관찰력이 아니라 기억력이라고 생각할 수도 있다. 맞다. 그런데 기억력이 어디서 출발하는가? 어떤 사물을 볼 때 제대로 봤느냐, 대충 봤느냐가 기억에 영향을 미친다. 주의를 기울여서 보면 더 잘 기억한다. 즉 평소 관찰력이 어느 정도인지 알아볼 수 있는 방법이다.

관찰력
기르기

2

관찰하고 그리기

근육은 사용할수록 근섬유가 늘어나 힘이 세진다. 근육뿐만 아니라 우리 뇌도 그렇다고 한다. 관찰력도 훈련해서 기를 수 있다.

　'책상 위의 문구류 그리기'를 하자. 스케치북을 펼친다. 책상 위를 5초 동안

훑어보고, 스케치북을 바라본다. 책상을 보지 않은 상태에서 책상 위에 무엇이 있었는지 최대한 기억을 되살려 적어본다. 간단히 그림으로 표현하면 더 좋다. 책상이 없거나 책상 위에 별다른 사물이 없으면 필통 속이나 가방 속 그리기를 해도 무방하다. 많이 그릴수록 관찰력이 좋은 것이다.

책상 위 사물 안 보고 그리기
사물의 이름도 적어본다.

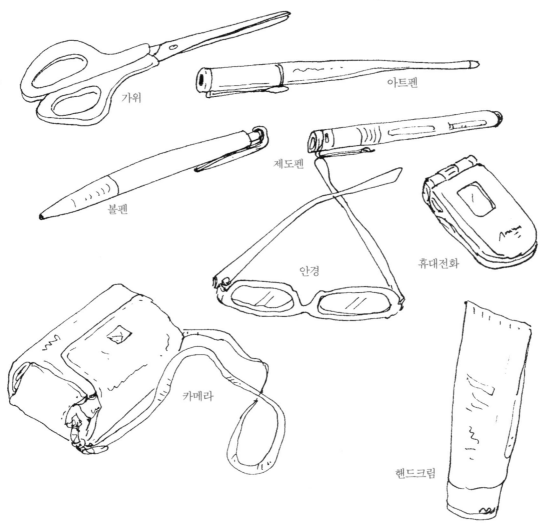

가위

아트펜

제도펜

볼펜

안경

휴대전화

카메라

핸드크림

내 소지품 그리기

어쩌면 이 책에 적힌 그림에 대한 수많은 설명과 프로그램 중에 가장 중요한 것일 수 있다. 그러니 최선을 다해서 정확하게 해보기 바란다. 다시 스케치북 한 장을 넘기고, 스케치북을 두 면으로 나눈다.

스케치북 왼쪽에 먼저 그린다. 가방 속이나 주머니에 있는 사물을 생각한다. 평소 내가 자주 사용하는 것이 좋다. 꺼내지 않고 기억을 되살려 최대한 자세히 그려본다. 이때 너무 간단하고 단순한 사물보다 조금 어렵고 복잡한

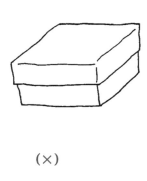

(×)

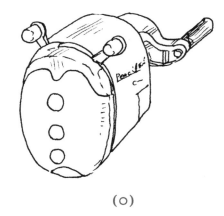

(○)

사물을 생각해야 훈련이 많이 된다. 예를 들어 핸드크림, 자동차 열쇠 같은 것이다. 사물에 적힌 글자나 무늬까지 그린다.

다 그리면 물건을 꺼내 비교한다. 꺼내 보면 단번에 어느 부분이 틀렸는지 알 수 있다.

이번엔 스케치북 오른쪽에 소지품을 보고 그린다. 사물을 보고 그릴 때 주의할 점이 두 가지 있다. 하나는 이왕이면 실물 크기로 그리기, 다른 하나는 내가 그리는 종이에 가까이 두고 그리기다. 내가 그릴 수 있는 최대한으로 노력해서 틀리지 않게 그린다. 사물에 새겨진 상품명이나 로고도 그림으로 인식하고 천천히, 정확하게 보고 그린다.

완성되면 보지 않고 그린 것과 보고 그린 것을 비교해보자. 많이 다를 것이다.

보지 않고 그린 것

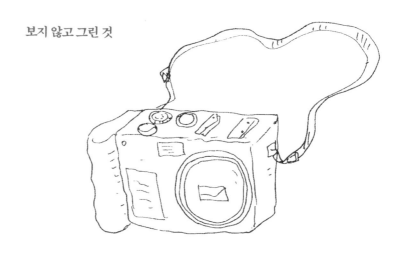

보고 그린 것

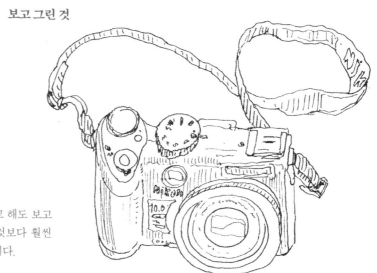

평소 그림을 자주 그린다고 해도 보고
그린 것이 안 보고 그린 것보다 훨씬
잘 그린다. 누구나 마찬가지다.

처음에 보지 않고 그린 그림을 생각의 그림, 즉 '관념'의 그림이라고 한다.
보고 그린 그림을 '관찰'의 그림이라고 한다. 관념이 나쁜 단어는 아니지만,
관념은 사물을 그릴 때 관찰을 방해한다.

관념의 그림과 관찰의 그림이 어떻게 다른지 사례를 보자. 아래 그림은 고등학생이 보지 않고 그린 머리빗이다.

보지 않고 그린 빗

보고 다시 그리라고 하니 아래처럼 그렸다.

빗의 실제 모습

보고 그린 빗

학생은 왜 빗살을 톱니로 그렸을까? 빗살은 톱니처럼 생겼다는 관념이 그렇게 그리도록 만든 것이다.

잘 본 사람이 잘 그린다

화가가 아니라도 주변에 그림을 잘 그리는 사람이 더러 있다. 우리는 그들을 보고 '타고났다'는 둥, '재능이 있다'는 둥 칭찬하면서 부러워한다. 과연 그들은 타고났을까? 스케치북에 그린 소지품 중에서 보고 그린 오른쪽 그림을 주변 사람에게 방금 내가 그린 그림이라고 보여주면 잘 그렸다고 감탄할 것이다.

둘 다 내 그림이다. 10분 전보다 그림을 잘 그리는 사람이 됐다. 이제 그림을 잘 그리는 사람의 비밀을 알 것이다. 바로 연습, 보고 그리는 연습이다. 어른들이 그림 그리는 아이를 보고 가끔 커다란 실수를 한다. 아이가 뭔가 열심히 베끼면 "그만 베끼고 네 생각을 그려봐"라며 관념의 그림을 강요하는 것이다. 먼저 자기가 본 것을 똑같이 그려야 자신감이 생기고, 새로운 것도 그릴 수 있다. 그러려면 오랜 시간 보고 그리는 연습이 필요하다.

그림을 잘 그리는 비결은 잘 보고 그리는 연습을 하는 것이다. 먼저 눈앞에 있는 사물을 그대로 그려보자. 특히 자연물을 그릴 때는 더 자세히, 꼼꼼히 보면서 그려야 한다. 그러다 보면 나도 모르게 멋진 작품이 완성될 것이다.

잘 관찰하는 것

그림을 잘 그리려면 보는 게 중요하다고 말해도 그림을 잘 못 그리는 사람은 어떻게 해야 사물을 잘 보는지 모른다. 못 그린 생수병과 잘 그린 생수병을 비교해보자.

못 그린 생수병은 자세히 보지 않고 그린 티가 난다. 잘 그린 생수병은 훨씬 자세히 보고 그렸다. 그림을 못 그리는 학생은 순식간에 그리고 "선생님,

다 했어요"라며 연필을 놓는다. 가서 보면 역시 대충 그렸다. 시간이 많으니 더 꼼꼼히 그리라고 하면, 정말로 신기하게 한결같이 "더 그릴 게 없어요"라고 말한다. 더 그릴 게 없는 게 아니라 본 게 없는 거다. 잘 보는 것은 사물의 형태를 최대한 자세히 보는 것이다. 최대한 복잡하게 그릴 수 있어야 한다.

왼손 그리기

잘 보는 것이 무엇인지 이해했다면 자신의 손을 제대로 보고 그려보자. 오른손으로 그리는 사람은 왼손을 보고, 왼손으로 그리는 사람은 오른손을 보고 그린다.

그림을 그리기 시작하면 눈은 종이를 보지 말고 왼손만 본다. 오른손은 보이는 대로 옮겨 그리면 된다. 눈으로 본 것을 손이 그대로 복사하듯 그린다. 습관적으로 종이를 보기 때문에 고개를 돌려 손만 보고 그린다. 너무 빨리 그리지 말고, 주름과 손가락 모양 등을 최대한 자세히 그린다. 종이를 보지 않고 그리기 때문에 엉뚱한 데 손톱이 있고, 마디가 있을 것이다. 그래도 좋다. 제대로 그리는 것보다 얼마나 잘 보느냐가 중요한 시간이기 때문이다.

다 그리고 나서 종이를 보면 손의 형태가 엉망일 것이다. 하지만 주름이나 손톱 모양, 손가락 길이 등이 평소 생각한 것과 다르고, 지금까지 내가 그린 그림과 전혀 다른 그림이라는 걸 알 수 있다.

엉망이라고 생각했지만, 종이를 보지 않고 손가락만 봤기 때문에 손의 형태나 손가락의 특징이 섬세하게 묘사된 것을 알 수 있다.

손가락 옆모습이 이런 형태인
것을 알았다.

손가락 마디 사이 주름이
2줄 혹은 3줄인 것을
알 수 있다.

손톱 모양도 그냥 둥근 게 아니다.
게다가 옆모습이 휜 듯하다.

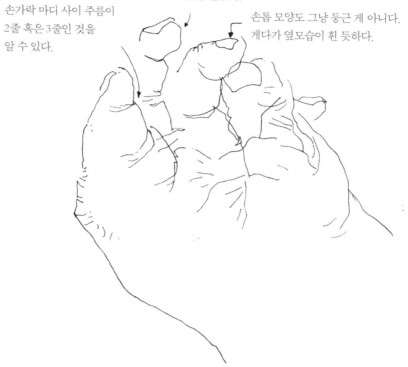

보통 왼손 검지 옆모습을 그리라고 하면 '그림 1'처럼 그린다. 관념의 손가락이다. 실제 왼손 검지를 관찰해보면 관념의 손가락과 많이 다르다. 제대로 그려보면 '그림 2'와 같다. 이렇듯 관찰은 지금까지 무심히 지나친 것을 새롭게 보는 것이다.

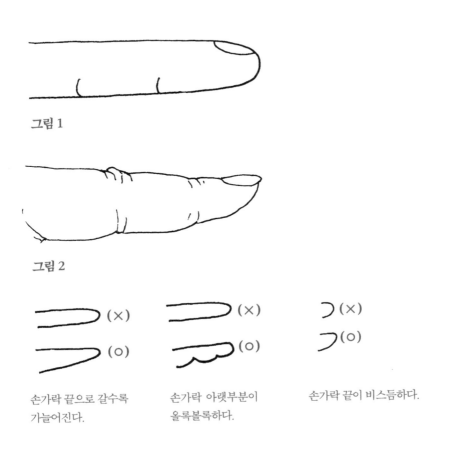

그림 1

그림 2

손가락 끝으로 갈수록 가늘어진다.

손가락 아랫부분이 올록볼록하다.

손가락 끝이 비스듬하다.

그리는 대상을 보고 종이에 그리며 대상에서 눈을 떼는 순간, 왜곡이 일어난다. 그림을 그릴 때 대상을 제대로 보지 않고 빨리 그리려는 경향이 있다. 제대로 그리려면 대상을 오래 보고, 그리는 시간을 짧게 해야 한다.

선으로
표현하기

3
화가 세잔은 "모든 사물은 구, 원기둥, 원뿔로 구성됐다"고 했고, 피카소는 모든 사물은 '면'으로 구성됐다고 했지만, 나는 모든 사물은 '선'으로 구성됐다고 생각한다. 그림으로 표현할 때는 더욱 그렇다. 눈앞에 보이는 대상을 선으로 표현하는 방법을 익히는 것이 그리기에서 가장 기초적이고 중요한 과정이다. 선만 제대로 표현해도 아주 멋진 그림이 될 수 있다.

그림을 잘 그리던 아이가 초등학교에 들어가면 그림에 흥미를 잃는 경우가 많다. 왜 그런 일이 생기는지 알면 그림을 즐겁게 그리는 법을 찾을 수 있다. 다섯 살짜리 아이에게 컵을 보여주고 그리라고 하면 보통 아래 왼쪽 그림처럼 그린다. 한붓그리기 하듯 한번에 그리는 것이다. 어쨌든 컵이란 것은 알 수 있다.

초등학교에 들어가면 미술 시간에 그림 그리는 법을 가르친다. 그래서 컵을 그리라고 하면 아래 맨 오른쪽 같은 그림이 나온다. 먼저 연필로 전체적인 윤곽을 표시하고, 맞는 선을 찾기 위해서 여러 번 살살 그린다. 구도 잡기다.

유아가 그린 컵

초등학생이 그린 컵

구도 잡기는 굳이 하지 않아도 즐겁게 그리다 보면 어느 순간 자연스럽게 된다. 누구나 그림을 그릴 때는 어느 정도 구도를 잡으면서 그리기 때문이다. 처음부터 구도 잡기를 강요하면 아이는 그림을 공부로 받아들여 흥미를 잃기 쉽다.

'아이들이 모두 그림을 잘 그릴 필요는 없고, 타고난 몇 명만 잘 가르치면 된다'는 어른의 생각이 문제다. 아이가 수학을 못하는 가장 근본적인 원인은 수학에 흥미가 없기 때문이다. 수학에 흥미를 붙이게 하는 것이 가르치는 사람의 역할이다. 그림도 마찬가지다. 그림은 재밌어야 한다. 타고난 몇 명만 그림을 잘 그리면 되는 게 아니라, 누구나 그림을 잘 그려야 한다.

눈으로 그리기

그림을 잘 그리는 사람은 관찰력이 좋기도 하지만, 평소 사물을 볼 때 사진을 찍듯이 하나하나 주의 깊게 보는 경향이 있다. 이번 단계에서는 그런 연습을 해보자.

먼저 너무 단순하지 않은 주변의 사물을 하나 정한다. 그것을 눈으로 그려 본다. 눈으로 그리는 요령은 간단하다. 그림자 공연을 보면 사물의 윤곽만 비친다. 외형으로 그 사물이 무엇인지 판단한다. 지금 앞에 있는 사물을 볼 때 내부의 모양이나 선은 무시하고 윤곽선에 집중한다. 사물의 윤곽선을 눈으로 따라가면서 종이에 연필로 그리듯 천천히 관찰하는 것이다. 윤곽선을 따라 그린 다음에는 내부에 있는 선도 눈으로 그려본다.

손가락으로 그리기

눈으로 사물의 윤곽선을 따라갔다면 이제 손가락으로 그려본다. 검지를 펴서 눈으로 윤곽선을 따라가고, 동시에 손으로 공중에 그림을 그린다. 눈이 가는 지점과 같은 속도로 손이 움직인다. 눈이 천천히 사물을 따라가야 한다. 그림을 못 그리는 사람은 눈이 사물을 따라가는 과정조차 해보지 않은 경우가 많다. 그림을 잘 그리는 사람은 주변의 사물을 쉴 새 없이 눈으로 따라 그린다. 그 과정을 일상에서 매일 반복하여 관찰력이 좋아진 것이다.

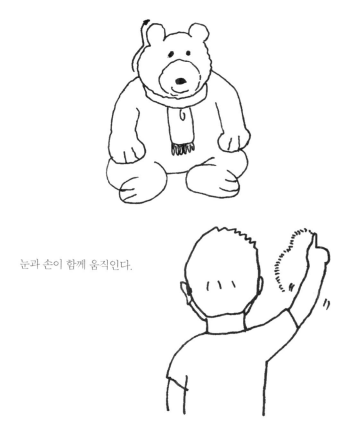

눈과 손이 함께 움직인다.

윤곽선으로 그리기

본격적으로 그림 그리기에 들어간다. 먼저 스케치북을 한 장 넘긴다. 종이가 아깝지만 과정을 이해하고 이후에도 기억하게 하고자 함이다.

눈앞에 보이는 사물 중 한 가지를 선택한다. 그것이 가위라면 가위를 그리기 시작한다. 이때 앞에서 눈과 손가락으로 연습한 방식처럼 가위의 윤곽선만 그린다. 눈으로 가위를 가만히 들여다보고 윤곽선의 형태를 파악한다. 이제 펜을 잡고 그린다. 먼저 그리기 시작할 점을 정한다.

시작할 점부터 펜을 종이에서 떼지 않고 한붓그리기 하듯이 끝까지 그린다. 시작한 점이 끝나는 점이 되는 것이다. 직접 그려보면 시작한 점으로 돌아와 선이 정확히 일치하기가 어렵다는 것을 알 수 있다. 시작한 점과 끝나는 점이 일치하지 않는 것이 당연하다. 일부러 두 점을 닿게 하려고 애쓰지 않는다. 그림을 못 그리는 사람이 처음에 하면 대부분 시작한 점으로 돌아온다. 아직 잘 못 그리는데 완성하고자 하는 마음이 앞서는 바람에 틀려도 본능적으로 맞추는 것이다.

눈으로 본 것을 손으로 종이에 옮기는 과정에서 조금씩 왜곡이 일어난다. 우리는 기계가 아니므로 조금씩 틀리는 것이 당연하다. 하지만 '윤곽선 따서 그리기contour drawing' 방식으로 하다 보면 그 간격이 좁아지고, 눈과 손이 일치하는 날이 올 것이다. 그리기에서 기본이 '보고 그리기'라면, 잘 그리기의 기본은 '틀리지 않게 그리기'다. 그러기 위해선 눈과 손을 일치시키는 연습을 계속해야 한다. 이후에도 그리기는 대부분 이와 같은 방식으로 진행하면 좋다. 외곽의 윤곽선 따기가 되면 내부도 선 따기 방식으로 그려서 채운다.

구도 잡기는 잠시 내려놓자. 구도를 잡고 그리다 보면 그림 그리기가 어렵고 즐겁지 않게 느껴져서 오히려 섬세한 것을 놓친다. 눈으로 본 것을 손으로 쫓아가는 방식으로 그려보자.

선 따기 하는 과정

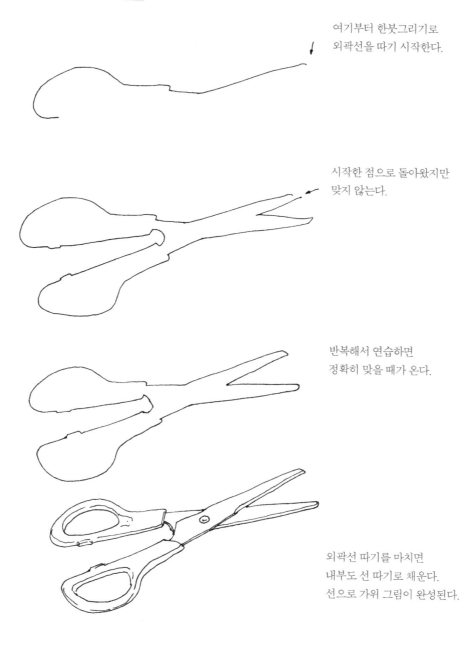

여기부터 한붓그리기로
외곽선을 따기 시작한다.

시작한 점으로 돌아왔지만
맞지 않는다.

반복해서 연습하면
정확히 맞을 때가 온다.

외곽선 따기를 마치면
내부도 선 따기로 채운다.
선으로 가위 그림이 완성된다.

선 따기 연습

망설이지 말고 무엇이든 펜으로 윤곽선을 따고 내부 선도 따면서 손에 익도록 계속 연습해야 한다. 연습하는 단계이므로 못 그린다고 부끄러워할 이유가 전혀 없다. 그림 그리기의 출발이 관찰이라면, 다음 단계는 눈앞에 있는 사물을 종이에 선으로 묘사할 줄 알아야 한다. 스케치북과 펜을 갖고 다니면서 전철을 타고 갈 때나 친구를 기다릴 때, 멋진 풍경을 봤을 때 선 따기 연습을 꾸준히 해보자. 나보다 잘 그리는 사람은 나보다 먼저 시작했고 많이 연습했을 뿐이다.

우엉
그동안 뿌리만 봤다.
이런 모습은 처음이다.
05.24 홍릉수목원

숲 후미진 곳에서 뼛조각을 봤다.
크기나 생김새가 멧돼지 뼈 같다.

05.01 북한산

담쟁이덩굴
나무줄기를 타고 오른다.
나무에는 대부분 이런
부착생물이 산다.

05.24 홍릉수목원

썩어가는 벚나무
상처가 심해 조만간 죽을 것이다.

04.21 경희궁

졸참나무

새순이 많이 자랐다. 이상하게 그리려고 하면 바람
이 분다. 흔들리는 가지가 잠시 멈출 때를 기다려
야 해서 시간이 오래 걸린다. 아무리 복잡해도 그리
다 보면 어느새 완성된다. 세상일이 다 그렇다.

04.27 경희궁

서양민들레

선을 따라 보면 마음이 평온해진다.
03.20 시골집

오동나무

오랜만에 전주 집에 와보니 오동나무가 이
렇게 많이 자랐다. 그동안 나는 뭘 했나? 나
도 이만큼 자랐을까?

09.14 전주

더 자주 보고 조금씩 그리기

사물을 자세히 봐도 선으로 묘사하기가 생각처럼 되지 않는다. 한 번에 많이 그리기 때문이다. 그림을 못 그리는 사람은 잘 그리는 사람이 눈앞에 있는 사물을 한 번 쓱 보고 그린다고 착각한다. 아니다. 오히려 못 그리는 사람이 그렇게 그린다. 잘 그리는 사람이 사물과 종이를 훨씬 많이 번갈아 보면서 그린다. 왜 그럴까? 틀리지 않기 위해서다. 복잡한 사물을 한 번 보고 다 외울 수는 없다. 그래서 어떻게 하느냐? 안 보고 그려도 틀리지 않을 만큼 그린다. 사물을 1mm 보고 그림도 1mm 그리는 과정을 반복하다 보면 어느새 그림이 완성된다.

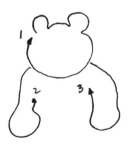

곰 얼굴을 한번에 그렸고,
오른팔과 왼팔도 한번에
그렸다.

곰 얼굴 윤곽을 따는 데 10번에 나눠서
그렸다. 더 많이 보고 조금씩 세부적으로
나눠서 그리는 게 좋다.

(×)　　　　　　　　　　　　　(○)

공간 그리기

스케치북을 한 장 더 넘긴다. 이번에는 좀 색다른 걸 그려보자. 뭐든 상관없지만, 형태가 약간 복잡한 것이 좋다. 나뭇가지처럼 뻗어 나가는 형태를 갖춘 것을 그리거나, 사물을 2~3개 겹쳐놓고 그려도 괜찮다.

헤드폰을 그려보자. 다 그리면 헤드폰 주변에 빗금을 긋거나 색을 칠한다. 이제 빗금을 긋거나 색칠한 부분이 실제 사물이 만든 모양과 같은지 비교한다. 모양이 같지 않으면 내가 그린 헤드폰 그림이 틀렸다는 뜻이다.

헤드폰 1

헤드폰 2

이번엔 책 위에 놓인 안경을 그려보자. 하지만 안경이 아니라 안경이 만들어낸 빈 공간을 그려 책 위에 안경의 형태가 나타나도록 한다. 그림을 그릴 때는 대상뿐만 아니라 대상이 만드는 공간도 봐야 한다. 대상이 어느 각도로 얼마나 뻗어 나갔는지 대상과 옆 공간을 동시에 봐야 정확하게 그릴 수 있다. 자주 보고 조금씩 그리기와 공간 그리기만 잘해도 그림을 잘 그릴 수 있다.

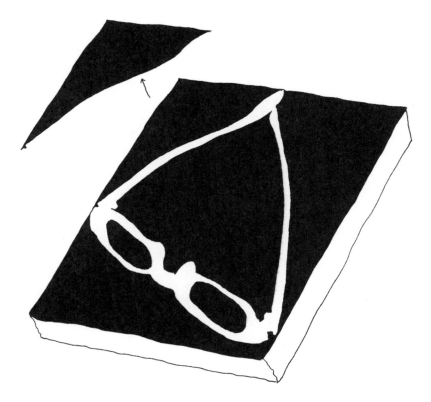

책 위의 안경
안경이 만드는 공간을 도형으로 인식해서 그린다. 까만색 도형을 그리다 보면 어느새 안경의 형태가 드러난다.

윤곽선만 따라가다 보면 각도가 틀어지면서 균형이 맞지 않는 그림이 되기 쉽다. 공간을 잘 그리면 굳이 구도를 잡지 않아도 된다. 나무줄기 그리기가 공간 그리기에 도움이 된다. 시간 날 때 자꾸 해보기 바란다.

선의 맛 살리기 1_ 빨리 그리기

선으로 그리기가 익숙해졌다면 선의 맛 살리기로 한 단계 나가보자. 그러기 위해서는 속도라는 '선의 선택'이 필요하다.

첫 번째 연습을 해보자. 먼저 그리고 싶은 사물 중에 조금 복잡한 형태로 된 것을 고른다. 스케치북을 한 장 넘겨서 반으로 나누고, 왼쪽에 그림을 그린다. 이때 시간을 재면서 무조건 6분 안에 완성한다는 생각으로 그려본다. 이제껏 해온 것처럼 윤곽선으로 그리면 된다. 다 그리면 같은 그림을 오른쪽에 그린다. 이번에는 3분 안에 그려본다. 역시 3분 안에 완성하는 것이 중요하다. 최대한 꼼꼼하게 보면서 빨리 그려보자.

다 그리면 깜짝 놀랄 것이다. 3분 안에 그림을 하나 완성한 데 놀라고, 3분 걸린 그림이 6분 걸린 그림과 별 차이가 나지 않아서 놀랄 것이다. 빨리 그리기는 초보자가 그리기에 흥미를 잃지 않기 위해서라도 매우 중요하다. 실제로 그리는 데 오래 걸린다고 완성도가 높은 건 아니다.

두 그림의 선을 비교해보자. 아무래도 6분에 그린 선은 조금 망설임이 있다. 구불구불한 부분도 많다. 3분에 그린 선은 망설임이 없어서 날렵하다. 이런 선을 '살아 있는 선'이라고 한다. 생생하게 살아 있는 선으로 그려야 한다.

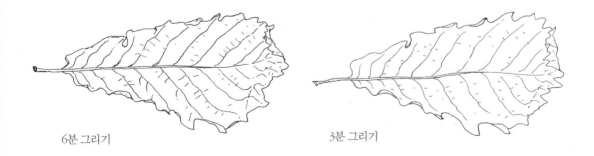

6분 그리기 3분 그리기

그림을 그릴 때는 선의 속도가 일정한 게 좋다. 속도가 다른 선이 공존하면 그림이 산만해 보인다. 재봉선같이 규칙적인 부분은 굳이 관찰하지 않아도 된다고 생각해서 종이만 보며 '다다다다다' 점선을 찍어간다. 그 순간 선의 속도가 달라지고 재봉선의 길이와 간격, 개수가 맞지 않는 관념의 그림이 된다. 우리는 이런 실수를 자주 한다. 재봉선도 일정한 속도를 유지하면서 실물과 종이를 번갈아 보며 한 땀 한 땀 그려야 한다. 특별한 목적이 있을 때는 선의 속도를 다르게 해서 표현하기도 하지만, 그렇지 않은 경우에는 선의 속도를 일정하게 한다.

지갑 그리기 1

지갑 그리기 2

시간을 들일수록 정교하고 세밀한 그림이 되는 것은 당연하다. 하지만 빨리 그리면 선이 살아 생기 있는 그림이 된다. 빨리 그리기는 짧은 시간에 대상의 특징을 파악하는 관찰력도 키워준다.

달팽이는 움직이지만
느려서 그리기가 좀 낫다.

텃밭에서
일하시는 어머니
08.03

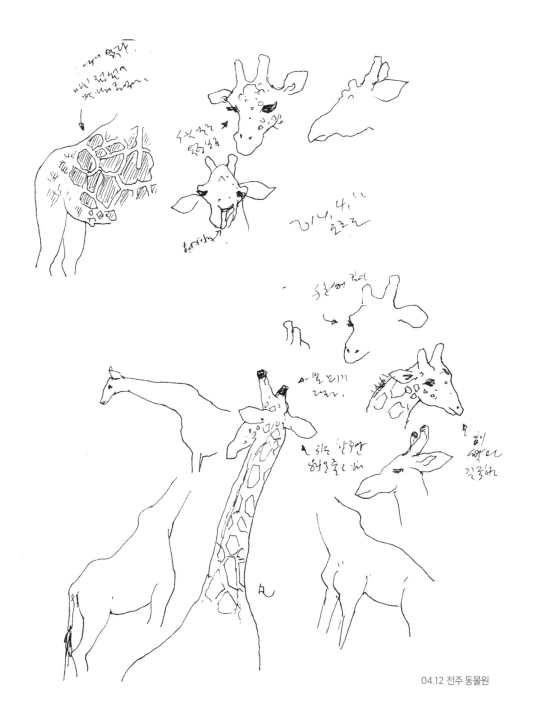

04.12 전주 동물원

선의 맛 살리기 2_ 질감 표현하기

종이를 한 장 더 넘기고, 이번에도 반으로 나눈다. 이제부터 가급적 3분 안에 그림을 완성한다.

먼저 왼쪽에 마우스나 휴대전화, 팔레트처럼 딱딱하게 생긴 사물을 그린다. 정답은 없다. 그냥 어떻게 하면 단단해 보일까 생각하며 그려보자.

다 그리면 오른쪽에 다른 사물을 그린다. 손으로 쥐었다 놓은 티슈를 그려보자. 역시 정답은 없다. 누가 봐도 구겨진 티슈라고 알 수 있게 그려보자. 마우스 그림보다 티슈를 그린 선이 훨씬 가늘 것이다.

휴지는 부드럽고 가볍기 때문에 그렇게 표현하려니 펜을 잡은 손의 힘이 빠지고 살살 그리게 된다. 같은 종이에 같은 펜으로 그려도 대상의 특징에 따라 펜을 누르는 힘을 조절하거나 선 긋기 속도를 달리해서 질감을 다채롭게 표현할 수 있다.

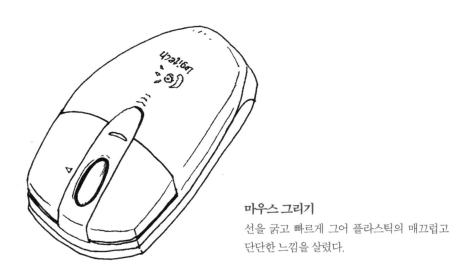

마우스 그리기
선을 굵고 **빠르게** 그어 플라스틱의 매끄럽고 단단한 느낌을 살렸다.

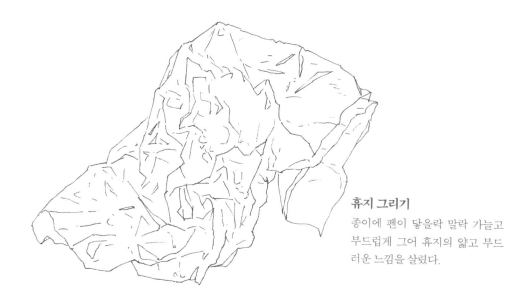

휴지 그리기
종이에 펜이 닿을락 말락 가늘고
부드럽게 그어 휴지의 얇고 부드
러운 느낌을 살렸다.

막 피어나는 꽃봉오리는 굵은 선으로 강하게 긋는 것보다 가는 선으로 부
드럽게 긋는 것이 효과적이다. 목련 겨울눈의 보송보송한 털도 굵은 직선보
다 가는 곡선으로 그려야 느낌이 산다.

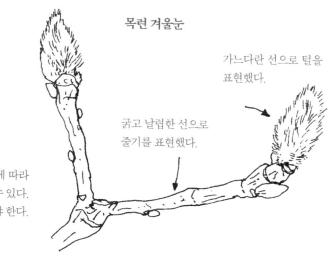

목련 겨울눈

가느다란 선으로 털을
표현했다.

굵고 날렵한 선으로
줄기를 표현했다.

같은 펜이라도 속도와 힘에 따라
여러 가지 선으로 표현할 수 있다.
자연물은 여러 가지 선으로 그려야 한다.

나뭇잎은 잎맥 그리기가 어렵다. 잎의 외형을 윤곽선 따기로 그리고, 안에 있는 잎맥은 힘을 최대한 빼고 가늘게 그린다. 이때 굵기가 다른 펜을 사용해도 좋지만, 주로 한 가지 펜으로 그리기 때문에 펜을 누르는 힘을 이용해서 주맥보다 측맥을, 측맥보다 세맥을 가늘게 그리도록 연습해보자. 그러면 좀 더 실물에 가까운 그림이 된다.

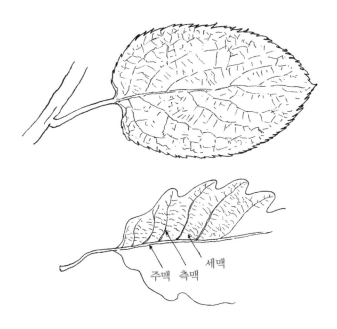

그림을 그리기 전에 그릴 대상을 보면서 '이 녀석은 어떻게 그리면 좋을까?' 하고 가장 잘 표현할 수 있는 도구와 방법을 생각한다. 하루아침에 되는 것은 아니지만, 여러 번 그리다 보면 누구나 자신의 느낌에 따라 적당한 도구와 방법을 찾을 수 있다.

창경궁
복슬복슬한 향나무 잎을
표현하고자 연필로 그렸다.

가죽나무

가죽나무에 버즘나무처럼 잔가지가 났다.
가지치기하면 이렇게 잠자던 눈이
깨어나 새 가지를 만드는 것 같다.
아직 떨어지지 않은 잎자루와
매끈한 가지를 그리기 적합한 재료가 뭘까
생각하다가 검은색 수성 사인펜으로 그렸다.

12.02 대학로

참죽나무 위 까치집

시골에선 참죽나무를 '깨죽나무'라고 한다.
몇 해 전만 해도 살아 있었는데. 언제 죽었는지 모르겠다.
내가 어릴 적부터 참죽나무 위엔 늘 까치집이 있었다.
까치들이 집 짓기 좋은 나무가 따로 있나 보다.
죽은 참죽나무를 표현하고자
날카로운 선이 나오는 펜으로 그렸다.
02.15 시골집

갈참나무

갈참나무의 거칠면서도 따뜻하고
강인한 느낌을 내기 위해 굵은 사인펜으로 그렸다.
수령이 몇 년이나 됐을까? 세월의 흔적만큼
몸에 상처도 많다. 수많은 도토리를 만들었을
이 갈참나무 한 그루에 의지해 살아간 동물은
또 얼마나 많았을까? 큰 나무에서는 경외감이 느껴진다.
05.02 종묘

아까시나무

거뭇한 아까시나무가 붓으로 그린
그림처럼 보여 붓으로 그렸다.
벤치에 앉아 후배를 기다리며 옆에 있는
아까시나무를 그렸다.
나무를 그리다 보면 아무 생각도 나지 않아
오히려 머리가 맑아진다.

11.11 성공회대학교

느티나무

친구를 기다리며 붓펜으로
느티나무가 있는 풍경을 그렸다.

06.06

입체적으로
그리기

4 선으로 대상 표현하기 연습이 끝나면, 그림을 더욱 풍성하게 해주는 입체적으로 그리기에 도전해보자. 우리 주변의 사물은 대부분 입체다. 그것을 입체감 있게 표현할 수 있어야 한다. 윤곽선을 그리면서도 어느 정도 입체감을 표현했지만, 더 입체적으로 보이려면 명암을 넣거나 채색해야 한다. 그림에 반드시 명암을 넣거나 채색하지 않아도 되나, 실제 모습과 가깝게 그리다 보면 채색하고 싶어진다.

선으로 입체 표현하기

명암을 넣거나 채색하지 않아도 윤곽선으로 사물의 입체감을 나타낼 수 있다. 굴곡이 심하거나 복잡하게 생긴 사물도 보이는 대로 그리면 된다.

종이컵 입체로 표현하기

종이컵을 그려보자. 이번엔 스케치북을 세 칸으로 나눈다. 먼저 가운데 칸에 컵의 형태를 보이는 대로 그린다. 다음엔 일어나 스케치북을 들고 선 자세에서 보이는 대로 왼쪽에 컵을 그린다. 마지막으로 눈높이를 책상과 비슷하게 맞추고 쭈그리고 앉아서 오른쪽에 컵을 그린다.

눈높이 차이가 크기 때문에 컵 모양이 모두 달라야 한다. 보이는 대로 그리지 않고 생각으로 그리면 컵 모양이 비슷하다. 컵은 입체로 생겼기 때문에 보는 위치에 따라 모양이 다르다. 자연물을 그릴 때도 처음엔 다양한 각도로 연구하고 관찰하지만, 막상 그리기 시작하면 보는 위치를 바꾸지 말아야 입체적으로 그릴 수 있다.

입체는 눈높이와 방향에 따라
다르게 보인다.

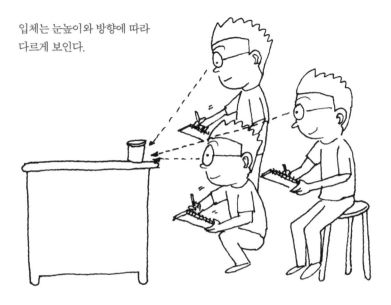

컵 주둥이와 바닥은 위에서 보면 원에 가깝고, 앉아서 보면 타원에 가깝다.
옆에서는 일직선으로 보인다. 자연물을 그릴 때도 처음엔 다양한 각도로
연구하고 관찰해야 하지만, 그림을 그리기 시작하면 눈의 위치를 고정해
야 입체적으로 그릴 수 있다.

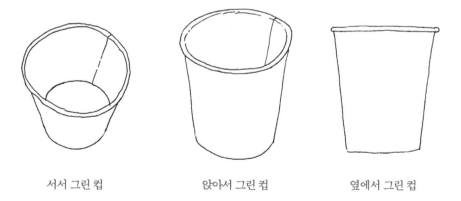

서서 그린 컵 앉아서 그린 컵 옆에서 그린 컵

간혹 잘 그린 듯한데 어딘가 어색한 그림이 있다. 평면적으로 그린 경우에 그렇다. 나무는 줄기가 여러 방향으로 뻗고 잎이 많기 때문에 초보자가 그리기 어렵지만, 일단 잎이나 잔가지는 대략적으로 뭉뚱그려 표현하고, 줄기가 뻗어 나가는 모양을 입체적으로 그려보자.

보지 않고 그리기
대개 나무를 그리라고 하면 원줄기를 그리고 양옆으로 곁가지를 그린다. 이렇게 그리면 평면적인 그림이 된다.

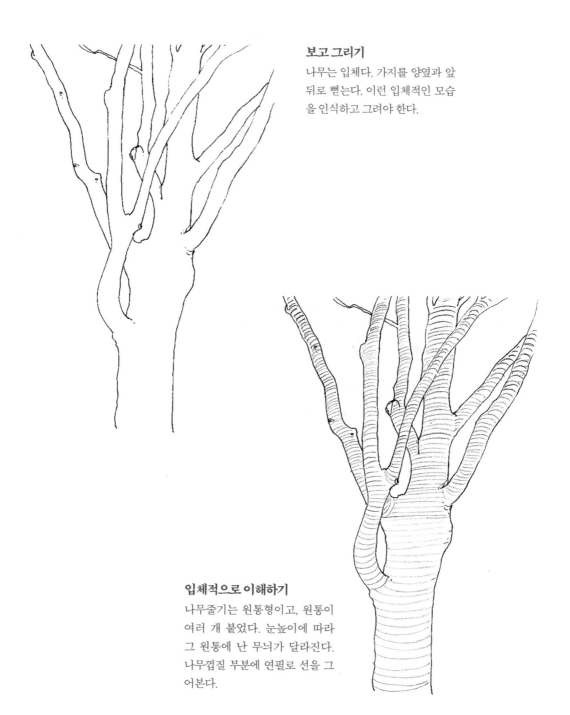

보고 그리기

나무는 입체다. 가지를 양옆과 앞
뒤로 뻗는다. 이런 입체적인 모습
을 인식하고 그려야 한다.

입체적으로 이해하기

나무줄기는 원통형이고, 원통이
여러 개 붙었다. 눈높이에 따라
그 원통에 난 무늬가 달라진다.
나무껍질 부분에 연필로 선을 그
어본다.

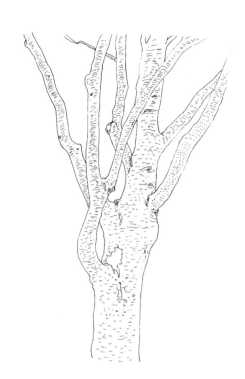

나무껍질 그리기

연필 선을 따라 나무껍질을 그린
다. 상처 난 부위나 다른 무늬도
그린다.

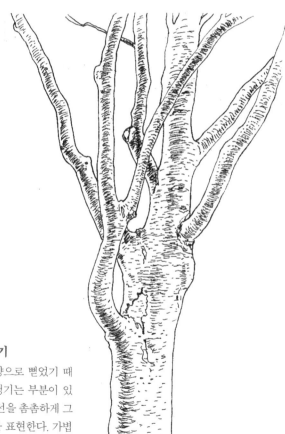

간략한 명암 넣기

가지가 여러 방향으로 뻗었기 때
문에 그림자가 생기는 부분이 있
다. 이런 부분은 선을 촘촘하게 그
어 어두운 느낌을 표현한다. 가볍
게 채색하면 더 좋다.

명암으로 입체 표현하기

우리가 사물을 입체적으로 느끼는 것은 명암이 있기 때문이다. 평면에 그리는 그림은 선으로 입체를 표현해도 실제와 같은 느낌은 아니다. 명암이 들어가면 좀 더 실제와 같아진다. 미술 시간에 명암을 이론으로 배워서 어렵게 느껴지는데, 보이는 대로 하면 된다.

명암 팔레트 만들기

명암을 넣기 전에 명암 팔레트를 만들어야 한다. 스케치북을 가로로 놓고 왼쪽 구석에 세로로 긴 직사각형을 그린 다음 5등분한다. 명암은 주로 11단계로 표시하나, 연습 과정이므로 5칸 정도로 시작해보자. 칸 옆에는 0부터 4까지 숫자를 쓴다.

　맨 위 칸은 0이니 그냥 두고, 두 번째 칸은 1이니 한 방향으로 빗금을 긋고, 세 번째 칸부터는 방향이 다른 선을 하나씩 더 긋는다. 이때 줄 간격과 굵기가 동일해야 한다. 이런 방법으로 줄이 늘어날수록 점점 짙어진다. 다섯 번째 칸까지 그리면 간단한 '명암 팔레트'가 완성된다.

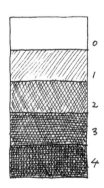

　미술 이론에서는 명암이 11단계이며 10이 가장 밝고, 0이 가장 어둡다고 한다. 이렇게 명암을 선의 수로 표현한 것은 초보자들이 이해하기 쉽게 필자가 임의로 만든 방법이다. 다른 미술 이론서와 헷갈리지 않았으면 좋겠다.

명암 넣기

학교나 학원에서는 석고상으로 명암 넣기 수업을 한다. 석고상은 흰색이라 명암만 보이기 때문이다. 초보자는 색깔이 있으면 명암을 찾기 어렵다. 석고 상이 없을 때는 흰색으로 된 사물을 그린다. 가장 쉽게 구할 수 있는 것이 종이다.

종이를 한 장 찢어서 손으로 구기면 입체적인 도형이 된다. 명암 팔레트 옆 빈 공간에 종이 뭉치의 선을 따서 그린다. 선을 그린 뒤에는 명암을 넣는다. 종이 뭉치를 가만히 들여다보면 아주 밝은 곳이 보인다. 그곳이 명암 0단계 로, 선을 그리지 않아도 된다. 그곳을 제외한 나머지 부분은 1단계 이상이다. 그러니 빗금 한 개를 그린다. 이렇게 0단계와 1단계만 구분할 줄 알아도 명암 넣기는 반 이상 한 것이다. 이제 1단계로 빗금 그은 부분만 바라본다. 그중에 서 가장 밝게 보이는 지점은 모두 1단계다. 나머지는 2단계 이상이다. 그러니 1단계를 제외한 나머지 부분에 빗금을 한 개 더 긋는다.

이런 방법으로 빗금을 한 개씩 더하면 멋지게 명암을 넣은 종이 뭉치 그림 이 탄생한다. 명암 넣기도 이렇게 보이는 대로 하면 된다. 자연물을 그릴 때는 명암을 주로 채색으로 표현하기 때문에, 선으로 명암 표현하기에 너무 집착 하지 않아도 된다.

명암 넣기 1

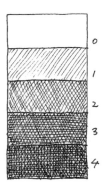

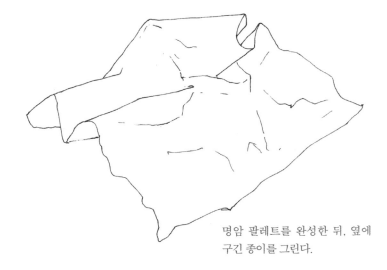

명암 팔레트를 완성한 뒤, 옆에
구긴 종이를 그린다.

명암 넣기 2

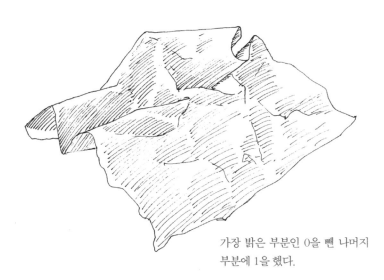

가장 밝은 부분인 0을 뺀 나머지
부분에 1을 했다.

명암 넣기 3

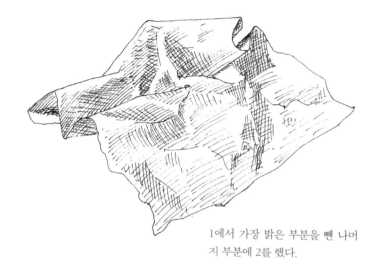

1에서 가장 밝은 부분을 뺀 나머지 부분에 2를 했다.

명암 넣기 4

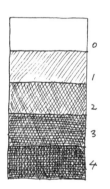

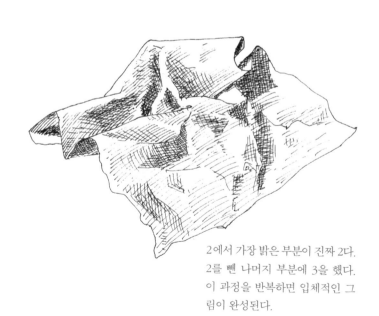

2에서 가장 밝은 부분이 진짜 2다. 2를 뺀 나머지 부분에 3을 했다. 이 과정을 반복하면 입체적인 그림이 완성된다.

점묘법

물감이 없을 때나 펜 맛을 살려 흑백으로 그리고 싶을 때는 점묘법이 유용하다. 백과사전이나 기타 생물 관련 도감에도 점묘법이 사용된다. 수많은 점으로 명암을 표현해서 잘 틀리지 않는 장점이 있다.

은행나무 겨울눈
점묘법으로 그리기

연필로 밑그림 그리기
연필로 간략하게 선을 그린다.

펜으로 외곽선 따기
꼼꼼히 보면서 조심스럽게 선을 딴다.
나중에 연필 선은 지운다.

전체적으로 점 찍기
전체적인 색감을 나타내기 위해
점 간격과 크기를 균등하게 찍는다.

세부적으로 점 찍기
어두운 부분은 점을 더 조밀하게 찍는다.
명암뿐만 아니라 가느다랗게 흐르는 선도
점으로 표현할 수 있다.

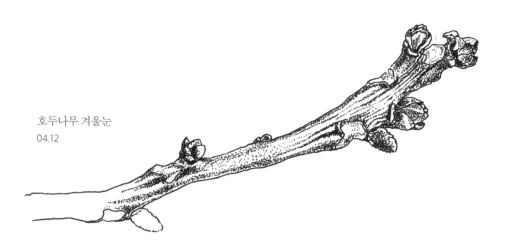

호두나무 겨울눈
04.12

물푸레나무 겨울눈
02.16

덩굴장미
04.12

사슴벌레

길앞잡이

산호랑나비

칠성무당벌레

홍단딱정벌레

거위벌레

뽕나무하늘소

참매미

장수풍뎅이

큰허리노린재

장수말벌

채색하기

대상을 관찰하고 선으로 표현한 다음에는 색을 입혀야 한다. "나는 선으로 그리기는 하겠는데 채색하면 그림을 망쳐!"라며 채색할 엄두를 내지 못하는 사람이 많다. 몇 가지 과정을 지키면 채색도 그리 어렵지 않다. 전문가가 아니니 망쳐도 된다고 생각하고 도전해보자.

채색하기도 선 따기와 다를 바 없다. 관찰한 대로 칠하면 된다. 채색에 실패하는 이유는 주로 나뭇잎은 녹색, 나무줄기는 갈색, 나비는 노란색, 바위는 회색 등 실제 보이는 색이 아니라 자기 생각 속에 있는 '관념의 채색'을 하기 때문이다. 채색할 때는 관념을 버리고 보이는 대로 칠하자.

색의 3요소

본격적으로 채색하기 전에 알아둘 게 있다. 색의 3요소(색상, 명도, 채도)다. 색상은 빨강, 노랑, 파랑을 비롯해 그것을 섞어서 나타나는 여러 가지 색깔을 말한다. 빛의 삼원색은 빨강, 초록, 파랑이지만 빛이 반사해서 우리 눈에 보이는 색깔은 좀 다르다. 빛은 빨강, 초록, 파랑을 합하면 흰빛이 되지만 색은 빨강, 노랑, 파랑을 섞으면 검정이 된다. 빛은 더할수록 밝아지고, 색깔은 더할수록 어두워진다고 이해하면 된다.

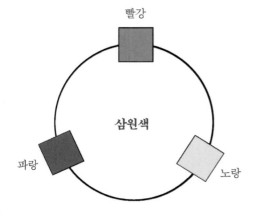

색의 삼원색을 섞어서 간단한 색상환을 만들어보자. 빨강과 노랑을 같은 양으로 섞으면 무슨 색이 될까? 주황이다. 노랑과 파랑을 같은 양으로 섞으면? 초록이다. 파랑과 빨강을 같은 양으로 섞으면 보라가 된다. 이렇게 여러 가지 색으로 양을 조절하며 섞어 만든 것이 색상환이다.

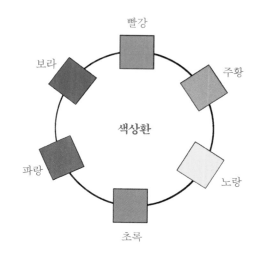

기본이 12색상환인데, 필요에 따라 더 나눠서 사용할 수 있다. 세상엔 수많은 색이 있으며, 인간이 육안으로 구분할 수 있는 색은 300가지 정도라고 한다. 실생활에서 주로 사용되는 색은 50가지 내외다.

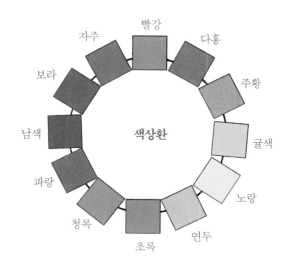

명도는 무엇일까? 단어의 뜻대로 밝은 정도를 말한다. 같은 색이어도 명도가 높낮이를 비교하는 식으로 쓰인다. 명도가 높은 것은 밝은색이고, 명도가 낮은 것은 어두운색이다. 채색할 때는 주로 같은 색 계통에서 비교할 때 사용하지만, 다른 색을 비교할 때도 사용한다.

명도

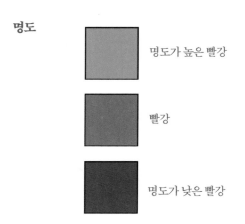

명도가 높은 빨강

빨강

명도가 낮은 빨강

채도는 색이 맑고 탁한 정도를 말한다. 정확히 표현하면 색이 순수한지 그렇지 않은지 말하는 개념이다. 빨강은 빨강 계통의 색에서 어떤 색깔도 섞이지 않은 가장 순수한 색이다. 이런 색을 채도가 높다고 말한다. 채도를 낮추고 싶을 때는 다른 색을 섞으면 된다. 그런데 이때 색상도 변한다.

색의 느낌은 유지하고 채도를 떨어뜨리려면 무채색을 섞어야 한다. 무채색은 흰색, 회색, 검은색이다. 흰색은 무채색이긴 하나 다른 색과 섞으면 수채화 물감이라도 포스터물감처럼 변하고 색상도 변하기 때문에, 무채색으로 채도를 조절할 때는 회색이나 검은색을 쓴다. 회색을 많이 넣거나 검은색을 적게 넣는데, 섬세하게 조금씩 변화를 주는 일이니 주로 회색을 섞어서 조절한

다. 물론 같은 계통일 경우에 그렇고, 다른 색끼리도 많은 색이 섞이면 채도가 낮고 적은 색이 섞이면 채도가 높다.

처음에는 색 찾기가 어려워 여러 색깔을 섞는 경향이 있는데, 그러면 그림이 전체적으로 채도가 낮아진다. 색깔 섞고 칠하기를 많이 하다 보면 한두 가지만 섞어도 본인이 원하는 색을 만들어 맑고 선명한 그림을 그릴 수 있다.

채도

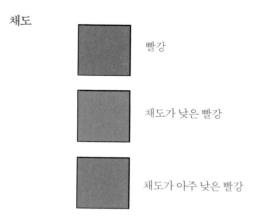

빨강

채도가 낮은 빨강

채도가 아주 낮은 빨강

채색하는 순서

채색하는 데도 순서가 있다. 어떤 재료로 채색하든 세 가지 단계를 반드시 지켜야 한다.

첫째, '색 읽기'다. 다른 말로 하면 색 관찰하기다. 내가 그리고자 하는 사물이 어떤 색으로 구성됐는지 관찰한다. 단풍을 자세히 보면 붉은색만 있는 게 아니라 노란색, 주황색, 갈색, 점점이 초록색도 들었다. 색깔을 제대로 읽으면 반은 채색한 거나 다름없다. 색 읽기를 안 하거나 못해서 채색을 못하는 경우가 대부분이다.

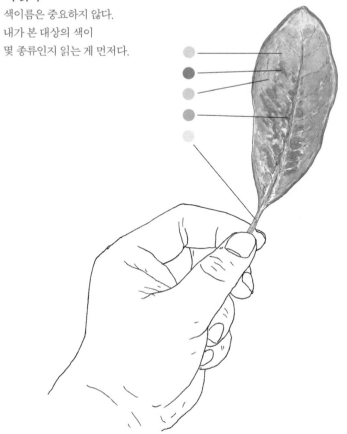

색 읽기
색이름은 중요하지 않다.
내가 본 대상의 색이
몇 종류인지 읽는 게 먼저다.

둘째, '색 찾기'다. 물감으로 그린다면 팔레트에 있는 물감 중에 내가 원하는 색과 가장 비슷한 물감을 찾아야 한다. 색을 찾는 일은 쉽지 않다. 사물의 색과 딱 맞는 물감이 없기 때문이다. 그러다 보니 사람들은 관념의 색을 칠하는데, 이 경우 그림을 망친다. 일단 가장 비슷한 색을 찾는 게 중요하다. 색을 찾았다고 해도 아직 칠하면 안 된다.

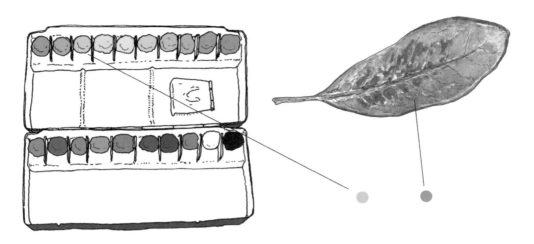

색 찾기
내가 칠하고 싶은 색과
가장 가까운 색을 팔레트에서 찾는다.
아직 똑같지 않다.

　셋째, '색 만들기'다. 이 책에서는 주로 수채화를 그리기 때문에 물감으로 색 만드는 방식을 설명한다. 팔레트에 있는 물감에 물이나 다른 색 물감을 섞어가면서 만들어야 한다. 이때 막 짠 물감과 팔레트에 발라놓은 물감, 물을 탄 물감, 종이에 칠한 물감 색이 모두 조금씩 달라서 재질이 같은 종이에 칠하면서 비교해야 한다. 실물의 색을 찾기까지 다른 색깔을 섞어가면서 만든다. 채색할 때 이 과정이 가장 어렵다. 하지만 포기하지 말고 꾸준히 연습하다 보면 원하는 색을 쉽게 만들 수 있다. 단순한 색부터 시작하고, 차츰 다양한 색상으로 된 자연물을 그려가며 연습하는 게 좋다.

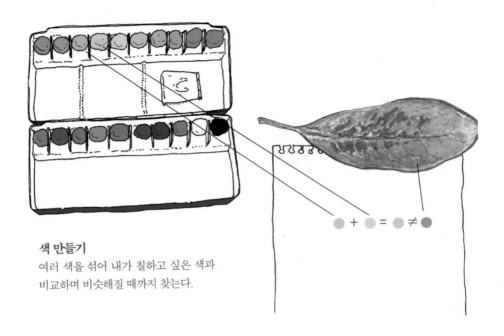

색 만들기

여러 색을 섞어 내가 칠하고 싶은 색과
비교하며 비슷해질 때까지 찾는다.

다양한 재료로 그리기

채색 도구는 많다. 초보자에게는 쓰기 쉽고 수정할 수 있으며, 시간도 오래
걸리지 않는 수채화 물감을 추천한다. 물에 번지지 않는 펜으로 미리 선을
따고 그 위에 가볍게 채색하는 수채화가 그리기 쉬우면서도 완성도를 높일
수 있다.

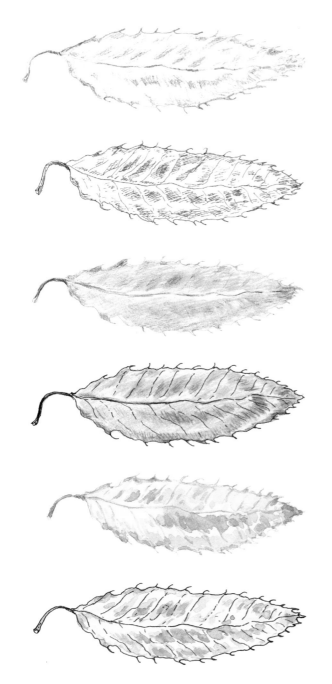

연필로 그리기

연필로 외곽선을 그리고 내부 명암이나 채색도 연필로 했다. 빠르고 간편하지만, 실물을 그대로 표현하기 어렵고 보존성도 높지 않다.

색깔 펜으로 그리기

수성 펜으로 날렵하게 그렸다. 깔끔하고 자연스럽지만, 채색이 명확하지 않아 실물을 표현하는 데 단점이 있다.

색연필로 그리기 1

연필로 외곽선을 그리고 내부를 색연필로 채색했다. 부드럽지만 잎맥이 명확하게 드러나지 않는다.

색연필로 그리기 2

펜으로 외곽선을 그리고 색연필로 채색했다. 잎맥이 명확하게 드러나지만, 손이 많이 간다.

수채화 물감으로 칠하기 1

연필로 외곽선을 그리고 수채화 물감으로 채색했다. 부드럽고 편안한 느낌이 좋지만, 잎맥이 명확하지 않다.

수채화 물감으로 칠하기 2

펜으로 외곽선을 그리고 수채화 물감으로 채색했다. 깔끔하고 명확한 선이 잘 드러난다.

수채화 물감으로 채색하기

처음 시작하는 사람들은 색연필이 쉽다고 생각하는데, 그렇지 않다. 휴대하기 편하지만, 색을 칠하는 데 오래 걸리고 초보자가 색깔을 만들기 어렵다. 색감을 숙지한 사람은 색연필 채색도 쉽지만, 초보자는 오히려 색 찾기나 만들기가 쉽지 않다. 처음에 어려워 보여도 수채화 물감으로 채색하기를 권한다. 이 책에 있는 그림도 대부분 수채화 물감으로 채색한 것이다. 수채화 물감으로 채색하기를 잘 익혀서 나중에 다른 재료로 영역을 확장하는 게 좋다.

수채화의 종류

수채화는 투명 수채화와 불투명 수채화로 나뉜다. 보통 밑그림을 그린 선이 보이는 것을 투명 수채화, 보이지 않는 것을 불투명 수채화라고 한다. 투명 수채화는 명도 조절할 때 흰색 물감 대신 물을 사용한다.

투명 수채화는 기법에 따라 둘로 나뉜다. 습식 채색wet in wet과 건식 채색wet on dry이다. 습식 채색은 말 그대로 첫 번째 색을 칠하고 마르기 전에 다음 색을 칠해서 번짐 효과를 내는 방법이다. 건식 채색은 먼저 칠한 색이 마르고 나서 다음 채색을 하는 방법이다. 기본은 건식 채색이니 그 방식으로 하는 게 좋다. 하지만 그림을 그리다 보면 두 가지 방법을 사용하게 된다.

수채화 채색 순서

수채화를 채색할 때는 순서가 중요하다. 첫째, 큰 붓을 먼저 사용하고 작은 붓을 나중에 사용한다. 큰 붓으로 넓은 면적을 칠하고, 작은 붓으로 좁고 섬세한 부분을 나중에 칠하라는 뜻이다. 둘째, 밝은색을 먼저 칠하고 어두운색을 나중에 칠한다. 셋째, 연한 색을 먼저 칠하고 진한 색을 나중에 칠한다.

이 세 가지는 언뜻 간단해 보이지만, 실제로 그림을 그리다 보면 헷갈릴 때

가 있다. 연두색 부분이 좁고 녹색 부분이 넓다면 어디를 먼저 칠해야 할까? 넓은 면적을 먼저 칠해야 하니 녹색부터 칠할까? 밝은색 먼저 칠해야 하니 연두색부터 칠할까? 연두색 먼저 칠한다. 녹색이 연두색을 덮을 수 있기 때문이다. 그래서 녹색에는 연두색의 색감이 포함됐다고 보는 것이다. 연두색 면적이 좁은 것 같아도 녹색 부분이 다 연두색이라고 생각하면 그 면적이 넓어지니 연두색부터 칠하는 게 맞다.

연한 색부터 칠해야 해서 물을 많이 섞어 연하게 칠했다면, 진하게 칠할 때는 물감을 더 섞어야 할까? 이런 식으로 하다 보면 물감을 금방 다 써버릴 것이다. 물감을 적당량 팔레트에 덜어놓고, 붓에 물을 묻혀서 조금씩 섞어가며 농도를 맞춘다. 그래야 아직 물이 섞이지 않은 진한 물감이 남아서 점점 진하게 사용할 수 있다. 처음부터 물감과 물을 한 농도로 만들어 사용하면 농도를 조절하기 어렵고, 물감도 많이 드니 조금씩 섞어가며 쓴다.

물감 농도 조절하기

수채화 물감은 물로 희석해서 쓰는데, 물로 농도 조절할 때 감을 잡기가 어렵다. 농도 조절하는 방법을 간단히 소개한다.

팔레트에서 아무 물감이나 고른다. 이왕이면 강렬한 빨간색 물감을 고른다. 큰 붓에 물을 살짝 묻히고 굳은 팔레트의 물감을 푼다. 붓에 물감이 묻으면 팔레트의 넓은 부분에 바른다. 그 상태로 붓에 남은 물감을 씻지 말고 종이에 칠해본다.

물감이 묻지 않은 새 붓을 물통에 담가 물 한 방울을 머금게 해서 아까 물감을 발라놓은 자리에 떨어뜨린다. 그다음 처음에 빨간색 물감을 묻힌 붓으로 물과 물감을 섞는다. 그 상태로 종이에 칠해본다. 다시 물 한 방울을 넣고 칠하기를 반복하면서 물이 한 방울씩 들어갈 때마다 물감 농도가 어떻게 변

하는지 비교한다.

앞서 말했지만 수채화에서 명도는 물로 조절한다. 물을 많이 넣으면 밝은 색이 된다. 물이 너무 많으면 칠했을 때 종이가 울고 얼룩이 생기니 조심한다.

농담 실험하기

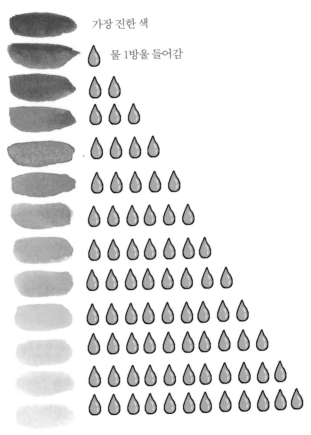

가장 진한 색

물 1방울 들어감

물이 12방울 들어가니 색이 거의 나오지 않는다.

이때 붓을 팔레트에 대고 누르거나 쳐서 물을 빼내기도 하는데, 옷에 튀거나 다른 물감에 섞일 수 있으니 휴지에 콕 찍어서 물을 빼고 칠하는 게 좋다. 이 과정을 반복하다 보면 왼쪽 그림처럼 된다. 빨간색으로 시작했지만 어느새 분홍색이 나오고, 맨 밑은 아예 색깔이 보이지 않을 정도다.

너무 진한 색이나 연한 색은 쓰지 않는 게 좋다. 위에서 두 번째 칠한 색은 너무 진하다. 서너 번째 색이 우리가 그림 그릴 때 사용하는 가장 진한 물감의 농도라고 기억하자. 연한 색을 먼저 칠하고 진한 색을 나중에 칠하므로, 처음에 연하게 시작한다.

여러 가지 색을 사용하지 않고 한 가지 색의 농담으로도 그림을 그릴 수 있다. 자연물은 주로 같은 계통 색인 경우가 많다. 이때는 여러 가지 색을 섞어서 다양한 색을 만들기보다 물의 양을 조절하면서 한 가지 색으로 표현할 수 있다. 같은 농담이라도 겹쳐 칠하면 중첩되면서 더 어둡게 표현할 수 있다. 미묘하게 다른 색을 내는 사물은 굳이 미묘하게 다른 색을 만들려고 하지 말고, 같은 색의 농담을 달리하거나 겹쳐 칠해서 다른 색 느낌을 내는 게 쉽다.

복잡한 그림에서 특정한 부분을 강조하고 싶을 때, 그 부분만 채색해도 멋진 그림이 된다. 이 경우 가볍게 농담만 달리해도 좋다.

농담으로 그리기 1

다양한 색을 사용하지 않고
같은 색을 농담만 달리해서 그렸다.

떨어진 가죽나무 열매

비 온 뒤 남산에 잠깐 올랐다가 주웠다.
세상에는 제 역할을 다하기 전에 스러
진 생명이 많으리라.

07.19

떨어진 감

어딘가 부실한 녀석인가? 아무리 살펴봐도 잘
모르겠다. 내 눈에 보이지 않지만, 감나무는
'이런 녀석은 떨어져도 돼' 하고 비바람에 툭
떨어뜨린 것이다. 냉정해 보이지만 더 나은 삶
을 위한 선택이라고 생각하면 역시 감나무는
현명하다.

09.01

꽃잎 전체에 옅은 분홍색을 칠하고, 마른 뒤에 같은 물감을 겹쳐 칠하면 더 진하게 표현된다.

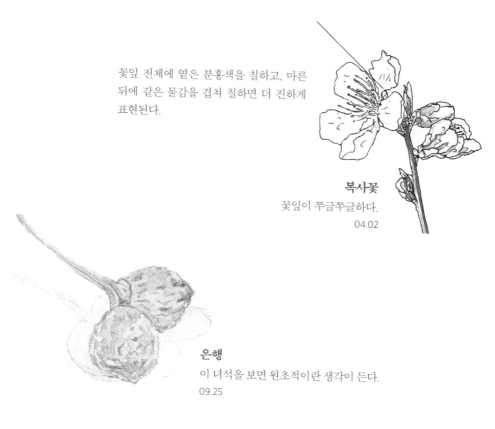

복사꽃
꽃잎이 쭈글쭈글하다.
04.02

은행
이 녀석을 보면 원초적이란 생각이 든다.
09.25

감나무 겨울눈
가지치기한 가지를 하나 들고 와서 그렸다. 겨울눈이 통통하고 튼실하다. 그래도 이 녀석은 내년 봄에 싹을 내지 못한다.
12.02

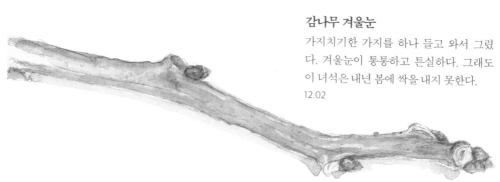

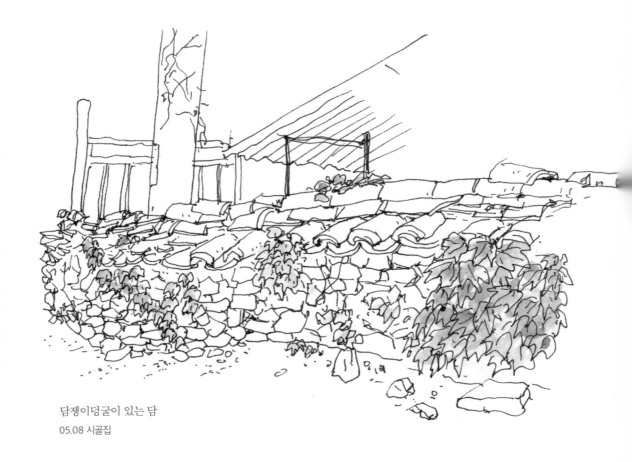

담쟁이덩굴이 있는 담
05.08 시골집

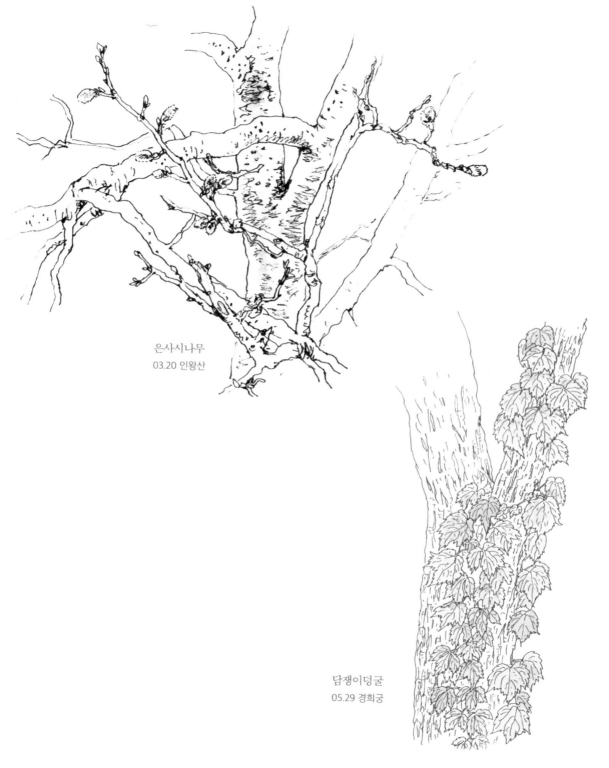

은사시나무
03.20 인왕산

담쟁이덩굴
05.29 경희궁

원하는 색깔 찾기

수채화에서 여러 기법을 설명하지만, 색 찾기가 가장 중요하다. 색을 정확히 찾아서 제 위치에 칠하면 꽤 멋진 그림이 된다. 하지만 그려야 할 대상과 똑같은 색을 찾기는 어려운 일이다.

'빨간색과 노란색을 섞으면 주황색이 되는구나' 정도의 색깔 개념은 누구나 있다. 하지만 사람마다 조금씩 색감이 다르기 때문에, 자기만의 색감을 익히고 스스로 색을 만들어야 한다. 그러려면 앞서 설명한 '색 만들기' 연습이 필요하다.

1 주변에 있는 사물 중에 색깔이 있는 것을 하나 선택한다.

2 선택한 사물을 흰 종이에 놓는다.

3 사물에서 찾고자 하는 색을 정하고, 물감에서 그 색과 가까운 색을 고른다.

4 팔레트에 물감을 풀어 사물 옆에 칠해본다.

5 똑같지 않을 것이다. 어느 색을 섞으면 비슷해질지 생각하고 그 색을 섞어본다.

6 만든 색을 다시 종이에 칠해본다.

7 이 과정을 반복하면서 가장 가까운 색을 찾는다.

이런 연습을 하다가 주변에 있는 사물을 보면 어느 색과 어느 색을 어떤 비율로 섞어야 하는지 감이 잡히는 순간이 온다. 색깔을 찾고 만드는 일은 반복하다 보면 저절로 터득한다. 못하는 사람은 겁내서 안 해본 사람이다. 말과 책으로 아무리 상세히 설명해도 직접 해보는 것만 못하다.

이 부분의 색을 만들어보자.

사철나무 잎

만들어진 색 위주로
밝은색부터 차근차근 칠한다.

팔레트에 있는 물감 중에서 가장 비슷한 색을 찾았다.

살짝 어두운색을 섞어봤다.

더 탁하면서도 연한 색을 만들어봤다.

몇 가지 색을 더 섞어봤다.

검은색 물감을 살짝 섞으니 어두운 녹색이 되어
비슷한 색깔이 만들어졌다.

질감 표현하기

붓질할 때도 이왕이면 대상의 특징을 살리면서 칠한다. 나뭇잎을 칠할 때는 잎맥 방향에 따라 붓질하고, 낙엽이 많이 구겨진 상태라면 툭툭 두드리듯 붓질하면 좋다. 단풍이 번진 듯 보이면 물감이 마르기 전에 다른 색을 칠해서 번짐 효과를 주고, 단풍이 점점이 들었다면 점을 찍듯이 붓질한다.

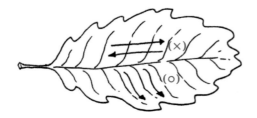

채색할 때 잎맥 방향에 따라 안쪽에서 바깥쪽으로 붓질하면 질감을 살리기 좋다.

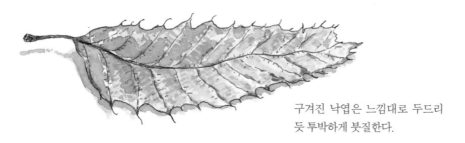

구겨진 낙엽은 느낌대로 두드리듯 투박하게 붓질한다.

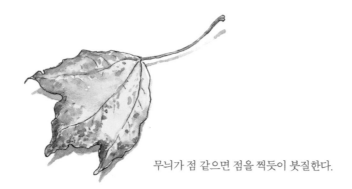

무늬가 점 같으면 점을 찍듯이 붓질한다.

수정하기

채색하다 보면 원치 않은 부분에 칠해지거나, 의도하지 않은 색을 칠했거나, 생각보다 진하게 칠해지기도 한다. 이때 망쳤다고 생각하지 말자. 보통은 칠하는 순간 망쳤다고 느낀다. 하지만 수채화는 수정이 가능한 그림이다. 물기가 있을 때 깨끗하고 마른 휴지로 닦으면 잘 닦인다. 흔적이 조금 남으면 붓에 맑은 물을 묻혀서 그 부분에 칠하고 다시 휴지로 닦아내면 색깔이 거의 빠진다. 보통 수채화를 채색할 때 밝은색을 먼저 칠하고 어두운색을 나중에 칠한다고 하지만, 변칙적으로 어두운색부터 칠하는 경우다. 뒤의 그림을 보면 이해가 된다.

잎맥 부분이 밝은색인데 그것을 무시하고 어두운색을 칠해버렸다. 이 경우 깨끗한 붓에 물을 묻혀서 잎맥 부분을 문지르고 휴지로 닦으면 색이 빠지면서 밝은색이 남아, 마치 밝은색을 칠한 것처럼 된다. 이런 기법으로 그림을 그리는 화가도 많다.

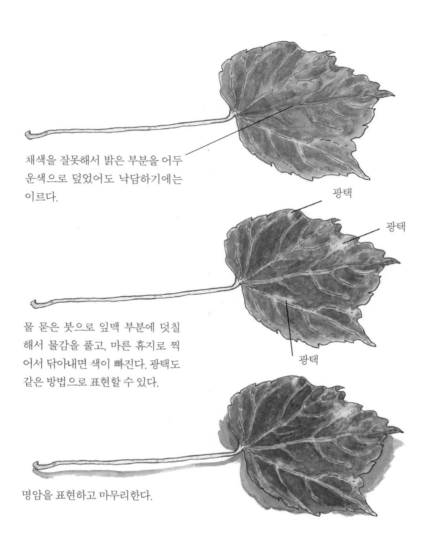

채색을 잘못해서 밝은 부분을 어두
운색으로 덮었어도 낙담하기에는
이르다.

광택

광택

물 묻은 붓으로 잎맥 부분에 덧칠
해서 물감을 풀고, 마른 휴지로 찍
어서 닦아내면 색이 빠진다. 광택도
같은 방법으로 표현할 수 있다.

광택

명암을 표현하고 마무리한다.

담쟁이덩굴 잎
09.03

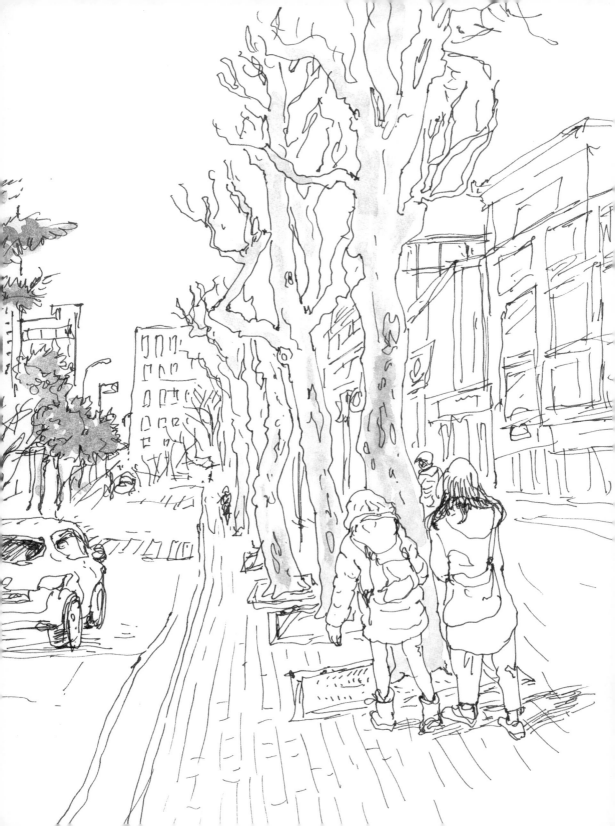

형태와 색상, 질감이 다양한 자연물을 관찰하고 그림으로 표현하다 보면 자기도 모르는 사이에 자연을 더 깊이 이해하고, 그림 실력도 빠르게 나아진다. 처음에는 움직이는 동물을 그리기가 쉽지 않아. 주로 식물을 그린다. 풀이나 나무 등 다양한 식물을 그리며 그림 실력을 쌓아보자.

자연 관찰과 그리기

자연물 그리는 순서

앞에서 배운 방식을 그대로 적용해 자연물을 그려보자. 처음부터 잘 그릴 수는 없으니 조급해하지 않는다. 자꾸 그리다 보면 자연스럽게 그림 실력이 나아진다. 그릴 자연물을 고르는 것도 중요하다. 초보자에게는 색깔이 너무 다양한 것보다 비슷한 색깔로 된 자연물이 그리기 쉽다. 꺾거나 따지 말고 주워서 그려보자.

관찰하기

1 돋보기나 루페로 충분히 관찰한 다음, 그릴 때는 육안으로 보고 그린다. 신기하게도 육안으로만 보고 그릴 때보다 훨씬 많은 것이 보인다. 그리기 전에 특징을 잘 나타낼 수 있도록 구도를 잡는 것도 중요하다.

밑그림 그리기

2 자연물은 흰 종이 위에 놓고 그린다. 그래야 자연물의 형태와 색상을 제대로 볼 수 있고, 그림자 그리기도 쉽다. 먼저 스케치북 어느 부분에 어떻게 배치해서 그릴지 생각한다. 구도 잡기다. 대개 자연물을 하나 그릴 때는 중간에 오도록 그리는 게 좋다. 비율은 일대일로 한다. 실제보다 크거나 작게 그리기는 모든 부분을 일정한 비율로 확대 혹은 축소해야 하기 때문에 초보자에게는 어렵다.

밑그림을 연습할 때는 눈과 손을 일치시키기 위해 펜으로 그리기를 권한다. 하지만 실제로 작품을 완성하기 위한 밑그림은 그리다가 틀리면 지우고 다시 그려야 하니 연필로 그리는 게 좋다. 어차피 지워야 하니 너무 진하게 그리지 않는다. 전체적으로 균형과 조형을 고려해서 대략 밑그림을 그린다. 펜으로 선을 따로 입히지 않고 부드러운 느낌이 나게 연필 선만 그리고 채색하고 싶다면, 오히려 연필 선조차 나오지 않는 게 좋다. 밑그림을 그리고 나서 지우개로 살짝 지워 흐리게 한 뒤에 채색한다.

펜 선 입히기

3 가장 빠른 시간에, 가장 쉽고 보기 좋게 그리는 방법이 0.1~0.2mm 제도용 로트링 펜(멀티라이너)으로 선을 넣고, 수채화 물감으로 가볍게 채색하는 것이다. 세밀화와 다르지만 대상의 형태를 잘 표현할 수 있다.

펜으로 선을 입힐 때는 연필로 그린 부분을 좀 더 세밀하게, 천천히 보면서 윤곽선 따기 방식으로 그린다. 세밀화가 아니므로 특징을 살리는 정도로 그린다. 밑그림인 연필 선을 무조건 그대로 하지 말고 사물을 자세히 보면서 하는 게 좋다. 다 입히면 연필 밑그림은 지운다.

채색하기

4

밝은색 칠하기

수채화 물감으로 채색할 경우, 전체적인 색조가 같은 부분을 찾아 그 색조 중 가장 옅은 색을 만들어서 칠한다. 물의 양에 따라 농담이 조절되므로 처음에는 물을 많이 묻혀서 옅게 칠한다. 다시 말하지만 팔레트에 만든 색과 종이에 칠했을 때 색이 다르기 때문에, 질이 같은 종이를 옆에 두고 한 번씩 칠해보는 과정을 거치는 것이 안전하다.

어두운색 칠하기

가장 밝은색을 전체적으로 칠한 뒤에 마르면 좀 더 진하고 어
두운색을 덧칠한다.

세부적인 부분 채색하고 명암 그리기

그림을 그리면서 붓은 점점 가늘어지고, 물감은 점점 짙어지는
게 순서다. 거의 다 그렸다면 가는 붓으로 세부적인 부분을 채
색한다. 명암도 채색으로 표현한다.

그림자 넣기

눈으로 볼 수 있는 것은 빛이 있기 때문이고, 빛이 있다면 당연히 그림자도 있다. 그림에서 그림자가 빠지면 우리의 뇌는 사실과 다르다고 인식한다. 정물화는 그림자를 그려야 입체감이 살아나 사실과 가깝게 완성된다.

그림자는 무슨 색일까? 그림자는 색이 없다. 사물이 놓인 책상이나 테이블보다 어두운색으로 나온다. 흰 종이 위에 그림자가 있다면 회색으로 나온다. 회색은 보색 관계에 있는 색을 섞어서 만든 무채색에 물을 많이 섞어 만든다. 이 방법이 어려우면 검은색 물감에 물을 많이 넣는다.

그림자는 붓으로 직접 그리는 게 좋다. 실외에서 그릴 때는 자연광이 하나라서 그림자를 하나 그리면 되지만, 실내에서는 전등 수대로 그림자가 생긴다. 그림자가 여러 개면 보는 이들의 안정감을 해치고 표현하기도 쉽지 않으니, 그림자가 한 개만 생기도록 해놓고 그린다. 그림자는 사물의 아래쪽에 생기게 그려야 안정감이 있다. 광원을 위쪽에서 비추고 그린다.

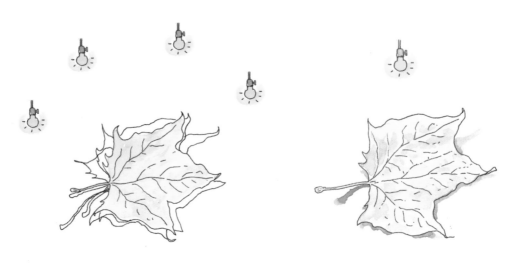

실내는 조명이 여러 개라서
그림자도 조명 수만큼 많다.

사물의 아래쪽에 그림자를
그려야 안정감 있어 보인다.

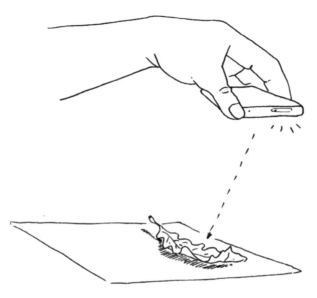

스마트폰을 위로 올리면
그림자가 짧아진다.

스마트폰을 아래로 내리
면 그림자가 길어진다.

그림자가 여러 개일 경우, 다른 빛보다 강한 광원을
만들어 그림자를 하나로 만들 수 있다.

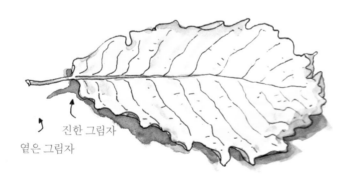

진한 그림자

옅은 그림자

그림자도 농도 차이가 있다. 사물과 바닥이 가까운 부분은
그림자가 짙고, 사물이 바닥에서 멀어지면 그림자가 옅어진다.

글쓰기

그림을 다 그리면 꼭 옆에 글을 써보자. 그림 그리기와 마찬가지로 글쓰기도 자꾸 해야 나아진다. 앞에서 관찰의 중요성을 여러 번 말했지만, 진정한 관찰의 증거는 글쓰기다. 글로 쓸 수 없다면 제대로 본 게 아니다. 내용은 편하게 아무거나 써도 좋지만, 자연을 관찰하고 그릴 때 적어야 할 몇 가지가 있다.

대상 이름 적기

무엇을 그렸는지 알아야 하니 이름을 적는다. 굳이 학명까지 기록하지 않아도 도감에서 정확한 이름을 찾아 적는 게 좋다.

날짜와 장소 기록하기

반드시 그린 날짜와 장소를 적는다. 자연 그리기에서는 특히 날짜와 장소가 중요하다. 자연 관찰 일기를 쓰는 게 어렵고 귀찮다면 언제, 어디서 봤는지 간단히 기록해도 나중에 좋은 자료가 된다.

관찰한 사실 기록하기

모르던 사실을 관찰하거나 좋은 정보가 될 만한 게 있다면 자세히 적는다.

느낌이나 생각 적기

그림 그리기는 기계적인 활동이 아니라 감성적인 행위이므로, 기본적인 정보를 기록하는 데 그치지 말고 그리면서 느낀 점을 적어본다. 이를 반복하면 그림 실력은 물론 글쓰기 실력도 늘고, 생태적으로 훌륭한 자료가 될 수 있다.

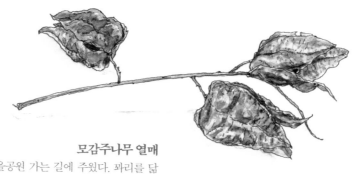

모감주나무 열매

서울월드컵경기장 근처 노을공원 가는 길에 주웠다. 꽈리를 닮은 열매가 가지째 떨어졌다. 노을공원에 왜 모감주나무를 심었을까? 자생지가 해안가에 있다던데….

손을 살짝 대도 똑 떨어진다.
꽃턱잎(포)이 3장이다.

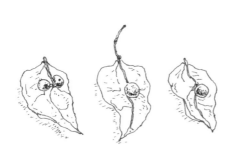

3개로 나뉜 모습

신기하게도 꽃턱잎마다 씨앗이 1개 이상 붙었다.
이 씨앗은 꽃턱잎이 바람에 날리게 해서 번식하려는
전략을 취한 게 아닐까? 벽오동 열매와 비슷하다.

1개씩 뗀 옆모습

까맣고 동그란 씨앗에 구멍이 났다.
누군가 안에 있다가 나온 흔적이다.
이렇게 단단한 열매를 뚫다니, 누굴까?
연할 때 알을 낳고 여물기 전에
애벌레(유충)가 빠져나왔나 보다.

자연물은 현장에서 직접 그리는 것이 가장 좋다. 하지만 초보자가 밖에서 그림을 그리기는 좀 어렵다. 그리는 자세도 불편하고, 스케치북을 오래 들고 있기도 힘들고, 지나가는 사람들의 이목도 부담스럽기 때문이다. 처음에는 안에서 그리기를 권한다. 안에서 그림 실력을 향상한 뒤, 밖에 나가서 현장감 있는 그림을 그려보자.

초보자가 아니라도 날씨가 궂거나 그림 도구를 제대로 갖추지 않았을 때는 채집통에 담아 와 집에서 그리는 것이 좋다. 대상을 세밀하게 보고 특징을 파악하는 것이 목적이라면 실내에서 여유 있게 그리는 것이 낫다.

주워서
그리기

1

안에서 그릴 때는 살아 있는 나뭇가지나 잎, 열매를 따기보다 바닥에 떨어진 자연물을 주워 그리는 것이 좋다. 자연에 대한 배려이기도 하고, 살아 있는 것을 따서 그릴 경우 시간이 지나면 수분이 빠지면서 형태가 바뀐다. 안에서 세밀하게 그리다 보면 한 시간이 훌쩍 지나갈 때도 있다.

복사나무 잎
작업실 가는 길에 주웠다. 복숭아를 먹기는 해도 복사나무 잎을 그려본 건 처음이다. 자잘한 톱니(거치)가 있다.
11.24

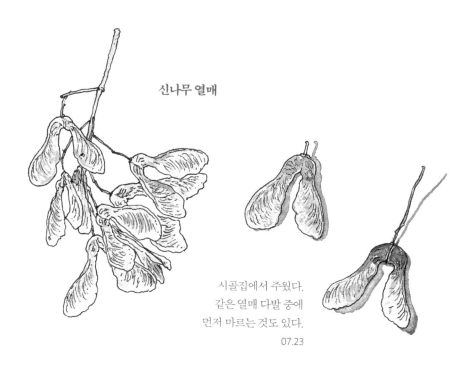

신나무 열매

시골집에서 주웠다.
같은 열매 다발 중에
먼저 마르는 것도 있다.
07.23

중국굴피나무 열매

홍릉수목원에서 주웠다. 바람을 이용해 멀리 가려고 양쪽에
날개를 달았지만, 씨앗이 무거워 멀리 못 간다. 나무 주변을
살펴보니 열매가 10m도 벗어나지 못했다. 혹시 나도 너무
무거운 건 아닐까?
12.16

날개가 쉽게 부서졌다.
안에 동그랗고 주름진 씨앗이 들었다.

111

생강나무 잎

여름인데 남산에 있는 생강나무가 벌써 노랗게 단풍이 들었다.
마른 잎을 비벼도 생강 냄새가 났다. 가을이면 노랗게 물드는
나뭇잎이 꽤 많다. 은행나무, 계수나무, 튤립나무, 느티나무….
생강나무는 그중에도 꽤 근사한 노란색으로 물든다.
아이들은 생강나무 잎이 공룡 발바닥을 닮았다고 '공룡발나무'
라 부른다. 그렇게 부르면 또 어떠랴. 어차피 생강나무도 가지를
꺾거나 잎을 비비면 생강 냄새가 난다고 지은 이름인데.

08.11

스트로부스 잣나무 열매

경희궁에서 주웠다. 솔방울 종류는 모
두 한 송이 꽃 같다. 생각해보니 암꽃이
니까 꽃처럼 생길 수도 있겠다. 겉씨식
물은 씨앗이 씨방에 싸이지 않고 겉에
나와서 암꽃과 씨앗 모양이 비슷하다.

05.27

꽃개오동 열매

남산야외식물원에서 주웠다. 꽃과 잎이 오동나무와 비슷하다고 해서 꽃개오동이라 한다. 직접 비교해보면 많이 다르다. 잎이 좀 작고, 열매는 많이 다르다. 길쭉한 꼬투리는 길이 30cm가 넘는다. 아메리카 원산으로, 우리나라엔 1905년에 선교사가 들여와 심었다고 한다. 08.09

다 익으면 꼬투리가 터지고, 그 안에 있는 씨가 나와서 바람을 타고 날아간다. 아직 덜 여물어 솜털도 완벽하지 않다.

튤립나무 잎

이화여자대학교에 갔는데 신발 바닥에 튤
립나무 잎이 달라붙었다. 잎 표면이 끈적끈
적하다. 진딧물이 많던데 진딧물 분비물 때
문일까? 궁금하다.

06.17

아까시나무 열매

콩과라서 꼬투리가 있다. 흔히 꼬투리가 터지면서 씨앗이 멀리 갈 거라 생각하지만, 꼬투리가 얇아서 잘 찢어진다. 바람을 타고 가기 때문이다.

자귀나무 씨앗

자귀나무 열매

콩과지만 아까시나무 열매와 더불어 바람을 이용하는 열매다. 청강문화산업대학교에 딱 한 그루 있는데, 살펴보니 열매가 50m까지 날아갔다. 생각보다 멀리 날아갔다.

11.29

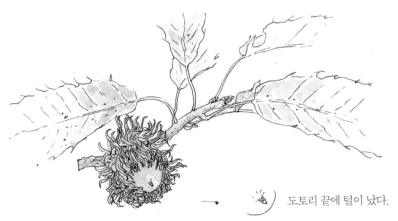

도토리 끝에 털이 났다.

굴참나무 도토리

강의하러 가는 청강문화산업대학교에 참나무가 많다.
도토리거위벌레가 잘라 떨어뜨린 가지 하나를 주웠다.
그리다 보니 도토리 끝에 털이 났다. 그렇게 자주 보고
몇 번 그리기도 했는데 못 보고 지나친 게 있다니…. 도
토리를 그리면서 겸손을 배운다.

08.31

3조각으로 갈라진다. 조각마다
까만 열매가 1개씩 달렸다. 자세
히 보니 여물지 못하고 말라붙
은 열매도 있다.

덜 여문 것　　　　다 여문 것

모감주나무 열매

7월에 노란 꽃이 흐드러지게 피고, 바람이 불면 우수수 떨
어져 금 비가 오는 듯하다 해서 영어로는 '골드레인트리
(goldenrain tree)'라고 한다.

08.10

씨앗이 1개씩 달린 조각은 바람을 잘 탄다.
아니면 물에서 잘 떠다닐 수 있는지도 모른
다. 모감주나무는 바닷가에 많고, 원산지가
중국이라니 거기서 떠내려왔을 것이다.

독일가문비 열매

뻐꾸기시계에 매달린 열매다. 질서 정연한 비늘 조각(인편)을 그리
다 보면 왠지 마음이 정돈되는 느낌이다. 나무는 저런 디자인을 어
떻게 만들까?

12.16

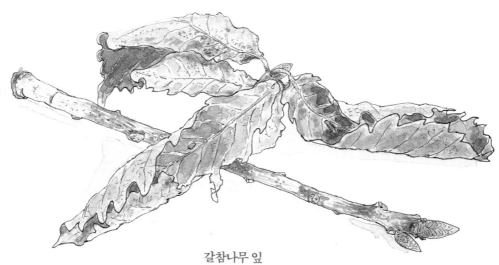

갈참나무 잎

가지째 떨어진 갈참나무 잎을 자주 본다. 끝눈(정아)이 있던 흔적
이 희미한가 보다. 참나무 종류는 떨켜가 잘 발달하지 않아 겨울에
도 나뭇가지에 붙은 잎이 많다.

11.20

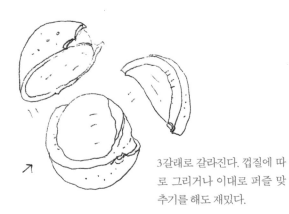

3갈래로 갈라진다. 껍질에 따
로 그리거나 이대로 퍼즐 맞
추기를 해도 재밌다.

보통은 1개가 들었는데,
이건 2개가 들었다.

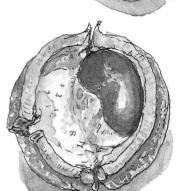

칠엽수 열매

칠엽수를 '말밤나무'라고도 한다. 칠엽수 열매에 있는 타닌 성분을 말
치료제로 먹인다고 하고, 말이 좋아한다고도 한다. 때를 놓치지 않고
관찰하고 기록해야 자연을 잘 이해할 수 있다.

08.20

개잎갈나무 열매

전주교육대학교 앞에서 개잎갈나무(히말라야시다) 열매를 주웠다. 집에 가져왔는데, 복잡하게 생겨 더 집중해서 그렸다. 그림 그리는 것을 그림 명상이라고도 한다. 아무 생각 없이 그리다 보면 대상과 하나 되는 순간이 온다. 대상과 말이 통하기도 한다.
09.07

일본목련 열매

도깨비방망이같이 생긴 초록 열매가 불그스름하게 변해갈 때 색깔이
가장 좋다. 남산에 산책하러 갔다가 떨어진 열매를 주웠는데, 집으로
오는 동안 그리고 싶은 마음에 흥분이 가라앉지 않았다. 그리는 내내
정말 매력적인 열매라는 생각을 했다.

08.11

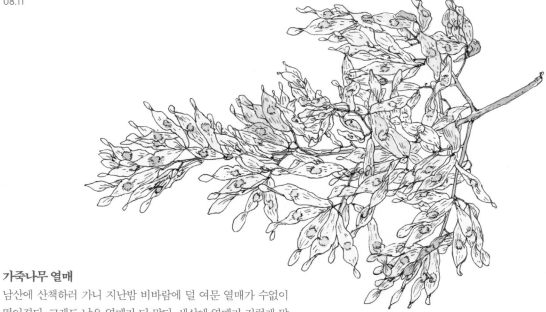

가죽나무 열매

남산에 산책하러 가니 지난밤 비바람에 덜 여문 열매가 수없이
떨어졌다. 그래도 남은 열매가 더 많다. 세상에 열매가 저렇게 많
은데, 나무는 왜 적을까? 모든 씨앗이 살아남아 나무로 자라는 건
아니기 때문이다. 가지째 떨어진 가죽나무 열매를 가져와 그렸다.

08.15

한곳에서
주워 그리기

2

집 주변이나 숲에는 바닥만 보고 다녀도 주울 수 있는 자연물이 많다. 특히 비가 오거나 바람이 분 뒤에 가보면 나뭇잎, 잔가지, 열매가 많이 떨어졌다. 한곳에서 주운 자연물을 한꺼번에 그려보는 것도 좋은 방법이다. 주운 곳의 자연 생태를 한눈에 알 수 있다.

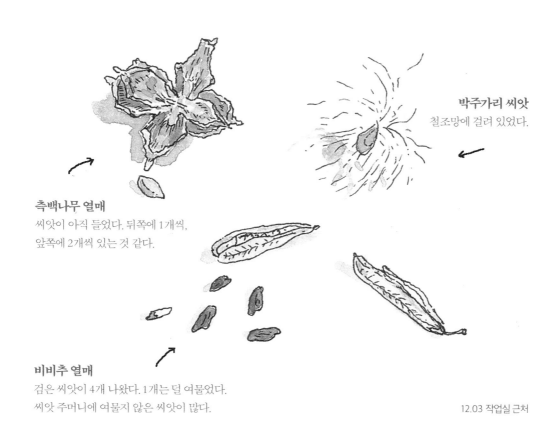

박주가리 씨앗
철조망에 걸려 있었다.

측백나무 열매
씨앗이 아직 들었다. 뒤쪽에 1개씩,
앞쪽에 2개씩 있는 것 같다.

비비추 열매
검은 씨앗이 4개 나왔다. 1개는 덜 여물었다.
씨앗 주머니에 여물지 않은 씨앗이 많다.

12.03 작업실 근처

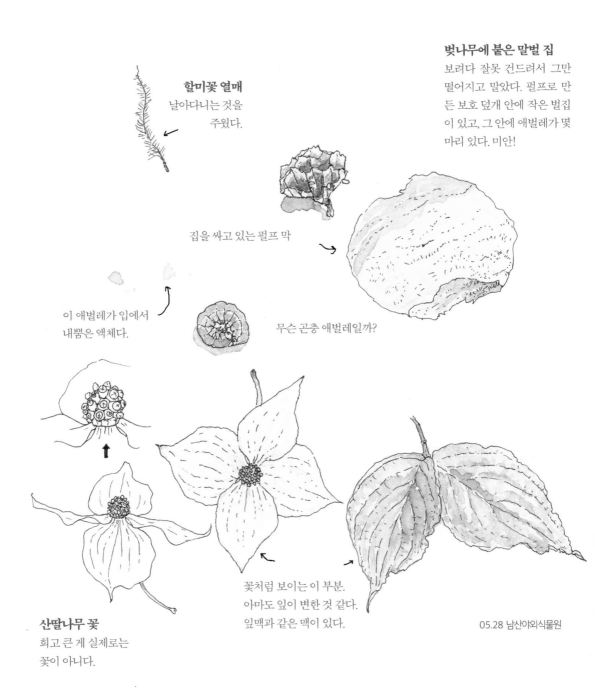

할미꽃 열매
날아다니는 것을
주웠다.

벚나무에 붙은 말벌 집
보려다 잘못 건드려서 그만
떨어지고 말았다. 펄프로 만
든 보호 덮개 안에 작은 벌집
이 있고, 그 안에 애벌레가 몇
마리 있다. 미안!

집을 싸고 있는 펄프 막

이 애벌레가 입에서
내뿜은 액체다.

무슨 곤충 애벌레일까?

산딸나무 꽃
희고 큰 게 실제로는
꽃이 아니다.

꽃처럼 보이는 이 부분.
아마도 잎이 변한 것 같다.
잎맥과 같은 맥이 있다.

05.28 남산야외식물원

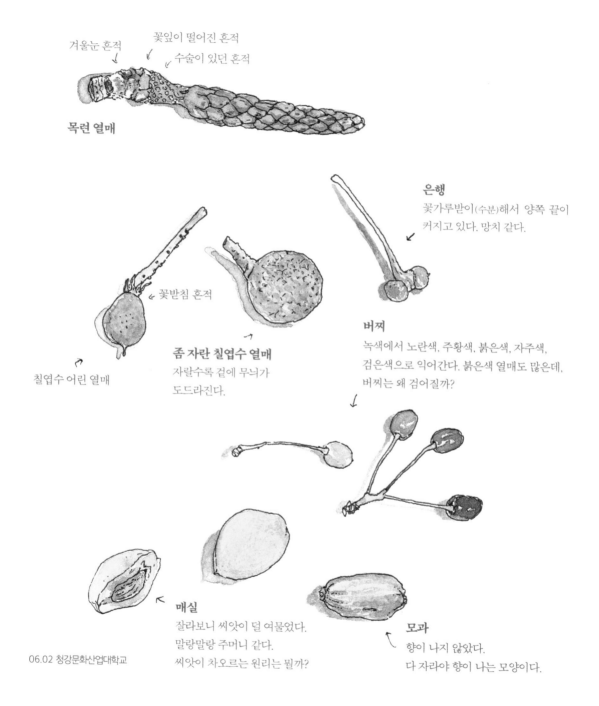

겨울눈 혼적

꽃잎이 떨어진 혼적

수술이 있던 혼적

목련 열매

꽃받침 혼적

좀 자란 칠엽수 열매
자랄수록 겉에 무늬가
도드라진다.

칠엽수 어린 열매

은행
꽃가루받이(수분)해서 양쪽 끝이
커지고 있다. 망치 같다.

버찌
녹색에서 노란색, 주황색, 붉은색, 자주색,
검은색으로 익어간다. 붉은색 열매도 많은데,
버찌는 왜 검어질까?

매실
잘라보니 씨앗이 덜 여물었다.
말랑말랑 주머니 같다.
씨앗이 차오르는 원리는 뭘까?

06.02 청강문화산업대학교

모과
향이 나지 않았다.
다 자라야 향이 나는 모양이다.

123

채취해서
그리기

3　　주워서 그리기에는 대상에 한계가 있다. 꽃이나 열매, 잎을 따거나 줄기를 꺾지 않고 살아 있는 상태를 그려도 좋지만, 날씨나 상황, 장소가 허락하지 않는 경우 부득이 꺾어서 그려야 한다. 가급적 자제하는 것이 좋으나, 적은 수량이고 필요하다면 채취해서 그릴 수 있다고 생각한다. 식물은 병충해에 대비해 여분의 잎을 만든다. 작은 줄기가 하나 꺾여도 치유할 수 있다.

　　풀은 꺾으면 곧바로 시들기 때문에 물에 담가놓고 그리기를 권한다. 가장 좋은 방법은 풀을 뿌리째 뽑아서 그리고 다시 심는 것이다.

맥문동 열매
뿌리를 약에 쓴다고 한다.
열매는 어디에 쓸까? 비둘기가 쪼아 먹는다.
너구리 똥에는 하얀 씨만 보인다던데….
12.05 연남동 길가화단

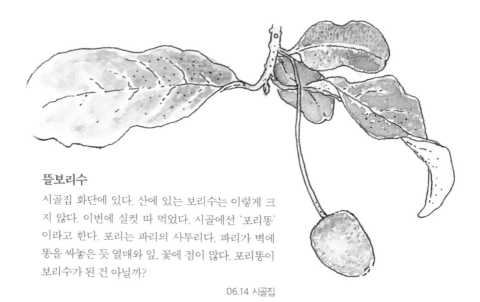

뜰보리수

시골집 화단에 있다. 산에 있는 보리수는 이렇게 크
지 않다. 이번에 실컷 따 먹었다. 시골에선 '포리똥'
이라고 한다. 포리는 파리의 사투리다. 파리가 벽에
똥을 싸놓은 듯 열매와 잎, 꽃에 점이 많다. 포리똥이
보리수가 된 건 아닐까?

06.14 시골집

↖ 꽃이 아직 붙어 있다.

↖ 과육만 빠지고 씨앗은 이렇게 붙어 있는
경우가 많다. 씨앗에 고랑이 났다. 왜 그
럴까?

(×)　　　(○)

호두

호두가 열매 안에 어떤 모습으로 들었을까 궁금해서
잘라봤다. 자르자마자 알겠다. 씨앗 끝부분이 열매의
끝부분이기도 하다. 생각해보니 씨앗이 대부분 그런
것 같다.

07.15 시골집

처음 나는 잎은 맹아지에 나는 잎처럼
많이 갈라진다.

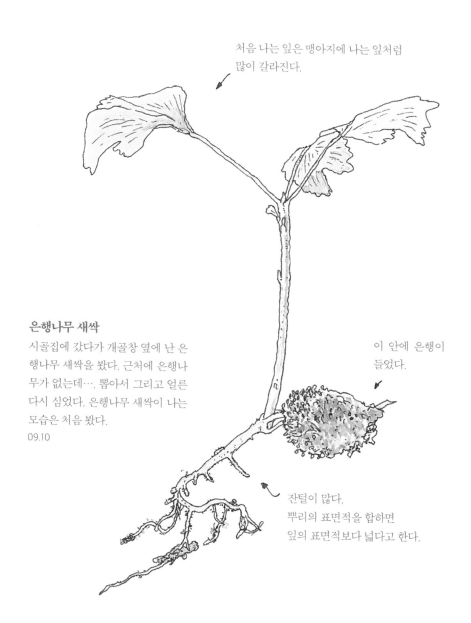

은행나무 새싹

시골집에 갔다가 개골창 옆에 난 은
행나무 새싹을 봤다. 근처에 은행나
무가 없는데…. 뽑아서 그리고 얼른
다시 심었다. 은행나무 새싹이 나는
모습은 처음 봤다.

09.10

이 안에 은행이
들었다.

잔털이 많다.
뿌리의 표면적을 합하면
잎의 표면적보다 넓다고 한다.

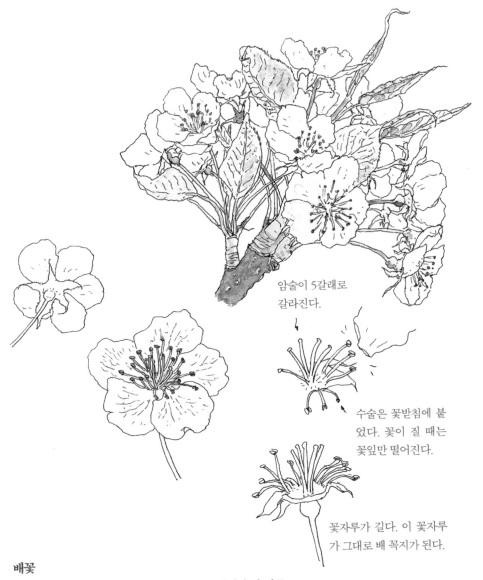

암술이 5갈래로
갈라진다.

수술은 꽃받침에 붙
었다. 꽃이 질 때는
꽃잎만 떨어진다.

꽃자루가 길다. 이 꽃자루
가 그대로 배 꼭지가 된다.

배꽃

대한제국 황실 상징 문양이 이화문이다. 언뜻 이화가 이 배꽃
[梨花]인 줄 알았는데, 자두나무 꽃을 나타내는 이화(李花)였
다. 배꽃과 자두나무 꽃은 비슷하게 생겼기 때문에 상징화된
그림으로 구분하기 어렵다.

배꽃을 자세히 보니 생각보다 화려하다. 냄새를 맡아보니 밤
꽃 향이 난다. 밤꽃에는 정액에 든 '스페르민' 성분이 있는데,
배꽃에도 같은 성분이 있나 보다.

04.14 시골집

사철나무 열매
나무는 늘푸른나무지만 열매는 붉다.
11.09 집앞

미국자리공

시골집에서 미국자리공을 그리고 있으니
어머니께서 "장녹 그리냐?" 하신다. 귀화식물이지만
우리나라 어디서나 볼 수 있을 정도로 많다.
독성이 강한 천남성과 자리공도 주로 뿌리나 줄기,
잎에 독이 있지 열매엔 없다. 덜 익은 열매에는 독이 있다는데,
잘 익은 열매에는 없다. 새가 좋아하는 열매다.
미국자리공 열매가 익는 계절이면 주변 풀잎이나 나뭇잎에
보라색 새똥이 자주 보인다.

꽃받침 5개가 꽃 역할을 한다. 그냥 꽃잎 같다.
안에 있는 녹색 부분이 씨방인데. 끝에 작은 암술머리가 붙었다.
녹색 부분은 늙은 호박 모양이고, 울퉁불퉁한 게 10개다.
암술도 10개인 듯하다. 주변에 수술도 10개 달렸다.
녹색 호박 모양이 커지면서 점점 익는다. 익어가면서 모양도 둥그레진다.

가을이 되면 검정에
가까운 진보라가 된다.
08.06 시골집

밖에서 그리기

Chapter 3

그리기에 어느 정도 숙달되면 밖으로 나가서 그려 보자. 어디서 무엇을 그려야 하나 고민하지 말고 일단 나가자. 중요한 것은 대상이 아니라 바로 나다. 나는 관찰할 준비가 됐는가, 조금 불편해도 도구를 가지고 다닐 수 있는가, 수줍어도 다른 사람들의 시선을 견딜 수 있는가. 자연물을 그리기 위해 숲이나 식물원, 수목원에 가지 않아도 된다. 동네 공원이나 학교, 심지어 길거리에도 그릴 것은 많다.

밖에는 책상이나 의자가 없어 서거나 쭈그리고 앉아 그리는 경우가 많다. 간이 의자를 갖고 다니거나 주변에 벤치가 있으면 편하지만, 그렇지 않은 경우가 더 많으므로 스케치북을 들고 서서 그리기에 익숙해져야 한다. 따라서 야외용 스케치북은 작은 것이 좋다. 그림 도구도 작고 간편한 것을 준비한다.

그림은 너무 세밀하게 그리지 말고, 선 따기 방식으로 빠르게 기록하듯이 그리는 것이 적합하다. 선 따기는 그리기의 기본이므로, 이것만 잘해도 반 이상 해놓은 거나 다름없다. 아울러 사진을 찍거나 채집해서 집에 돌아와 다시 그리거나 보완한다.

가까운 곳
그리기

1 행복이 멀리 있지 않듯이, 내가 그릴 대상도 가까운 곳에 있다. 희귀하고 독특한 것을 찾아다니기보다 가까이 있는 자연물에서 희귀함과 독특함을 발견하는 것이 중요하다. 식물도감은 대부분 꽃이나 열매 위주로 구성되어 그것이 없는 시기에 식물 이름을 찾으려면 애먹는다. 꾸준히, 천천히 달라지는 식물의 온전한 모습을 이해하고 싶다면 봄철 새싹부터 겨울나는 모습까지 같은 곳을 관찰한다. 가까운 곳에 관찰할 장소를 정해놓고 틈나는 대로 보는 게 좋다.

쇠무릎
마당에서 쇠무릎을 꺾어 컵에 담가놓고 잠시 그려 본다. 풀은 물에 담그지 않으면 금방 시든다.
08.01 시골집

집 근처 그리기

현관문을 나서면 길가에 놓인 화분이며, 화단에서 자라는 풀과 나무가 널렸다. 도심이나 주택가 골목에서 볼 수 있는 생물도 수십 종은 된다. 공원이나 놀이터에 나가기조차 귀찮다면 집 앞, 땅바닥이라도 들여다보자. 먼 곳보다 자주 갈 수 있는 공원이나 주택가 골목이 훨씬 유리하다.

오동나무
이 가을에 돋아서 언제 자라려고….
그래도 살 만하니 나왔겠지?
10.08 집앞

135

보도블록 좁은 틈에도 생명이 자란다.
생명은 빈틈을 놓치지 않는다.
09.01 집 앞

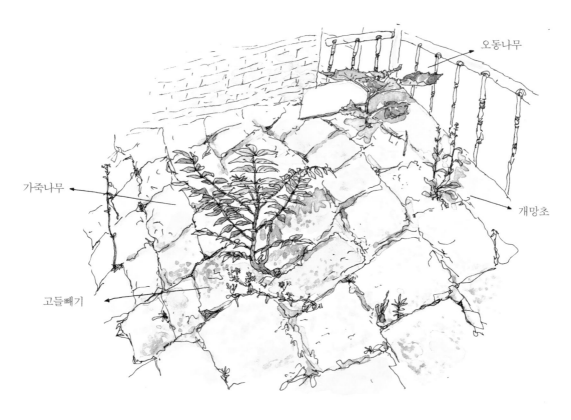

오동나무

가죽나무

개망초

고들빼기

집 앞 돌담 틈에서 여러 식물이 자란다.
가죽나무, 오동나무, 개망초, 고들빼기.
모두 바람에 씨앗을 날려 보내는 것들이다.
06.04 집 앞 골목

개나리 잎

개나리 잎이 이렇게 여러 가지인 것은 처음 봤다. 생강나무,
담쟁이덩굴, 뽕나무도 잎이 여러 모양으로 갈라진다. 왜 그
런지 아직 모르겠다. 뭔가 이유가 있을 텐데….

목련 새 가지

벌써 겨울눈을 만들었다. 어쩌면 지난해 만든
겨울눈 안에 올 겨울눈이 있었는지도 모른다.

초록색을 띠는 가지가 올해 자란 것이다.
길이가 30cm나 된다.

겨울눈
흔적 꽃이 떨어진 자리
 수술 자리

목련 열매

비 온 뒤라 많이 떨어졌다.

은행나무 맹아지

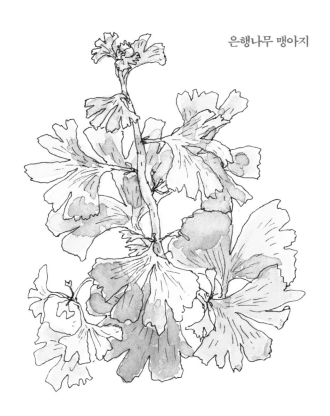

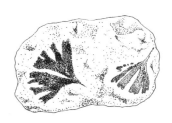

전에 은행나무 화석에서
본 잎은 갈라졌다.
맹아지의 화석이 아닐까?
아니면 맹아지가 옛날 모습일까?

맹아지에 난 잎은
보통 은행잎과 달리
많이 갈라졌다.

보통
은행잎

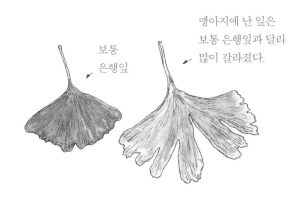

06.04 집 앞 골목

가로수 그리기

밖에 나오면 주로 나무가 먼저 눈에 띈다. 나무는 크기 때문에 종이에 담기 어렵고, 꼼꼼히 그리려면 시간이 많이 걸린다. 그래서 나무 모양(수형)을 가볍게 선 따기로 그리는 게 좋다.

삭막한 도심이라지만
밖으로 나가면 가로수가 있다.
나무 종류가 다양하고,
거기에 생명이 깃든다.
01.09

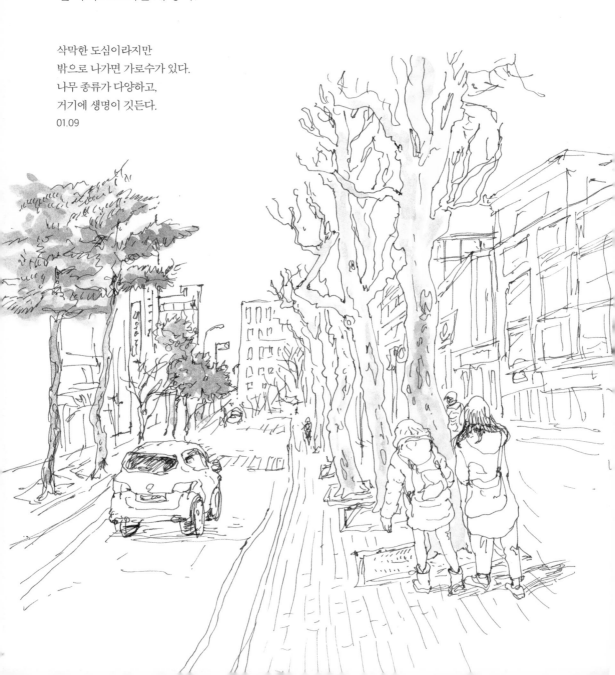

주변을 다니면서 다양하게 가지를 뻗은 나무들을
그려보는 재미도 쏠쏠하다.

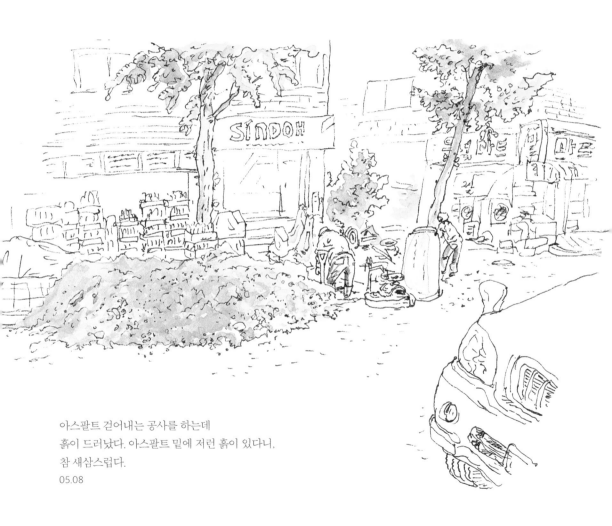

아스팔트 걷어내는 공사를 하는데
흙이 드러났다. 아스팔트 밑에 저런 흙이 있다니,
참 새삼스럽다.
05.08

★ 나무 모양 그리기

나무 모양을 따라가다 보면 나무가 왜 그렇게 자랐는지 추측할 수 있다.

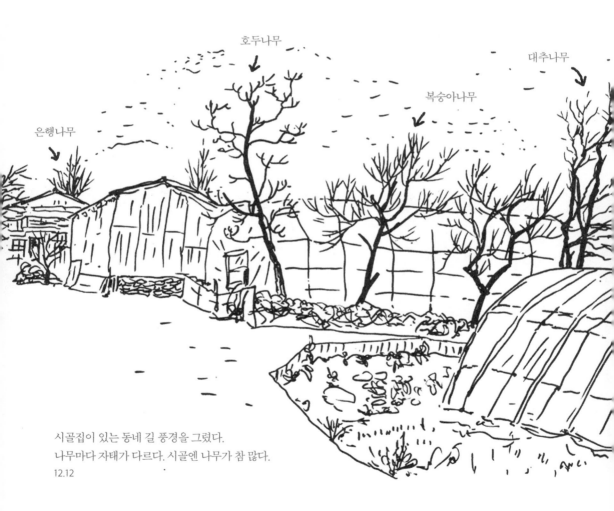

호두나무

대추나무

복숭아나무

은행나무

시골집이 있는 동네 길 풍경을 그렸다.
나무마다 자태가 다르다. 시골엔 나무가 참 많다.
12.12

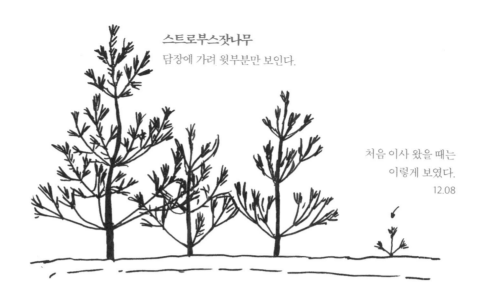

스트로부스잣나무
담장에 가려 윗부분만 보인다.

처음 이사 왔을 때는
이렇게 보였다.
12.08

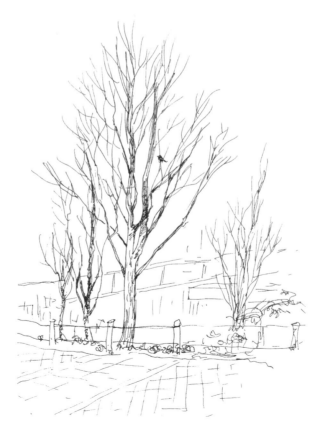

계수나무
멀리서 봐도 늘씬한
모습이 계수나무다.
참새가 앉아 쉰다.

물푸레나무

참느릅나무

느티나무

자전거를 타고 서울숲에 다녀왔다.
잎을 모두 떨구고 몸체를 드러낸
나무를 보니 그리고 싶었다. 겨울
나무에서 외롭거나 허전함보다 새
로움을 느낀다.

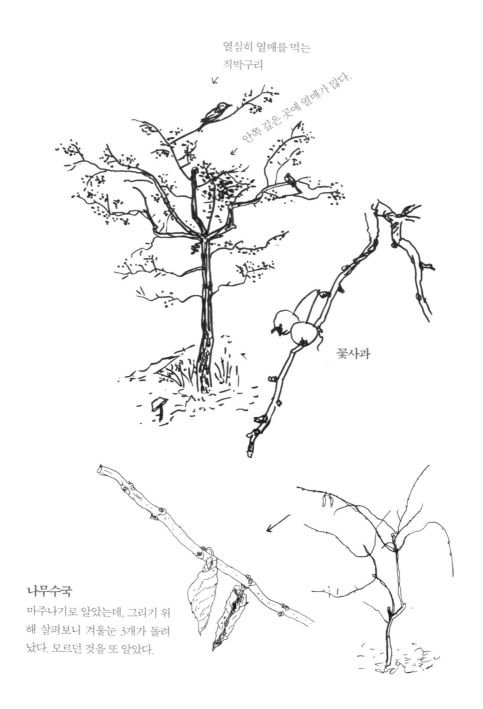

열심히 열매를 먹는
직박구리

안쪽 깊은 곳에 열매가 많다.

꽃사과

나무수국
마주나기로 알았는데, 그리기 위
해 살펴보니 겨울눈 3개가 돌려
났다. 모르던 것을 또 알았다.

공원 그리기

도심에도 동식물을 만날 수 있는 곳이 있다. 동네 공원은 계절에 따라 볼 만한 식물이 있도록 조경하기 때문에 작은 식물원이라고 해도 좋다. 우리 동네 공원은 지금 이 순간 어떤 식물이 주인공인지 나가서 살펴보자.

뿌리뱅이가
무리 지어 있다.

이런 길가 턱에는 어김없이 민들레, 뿌리뱅이가 보인다.
씨앗이 날아가다가 턱에 걸려 싹이 돋은 것이다.

아까시나무 열매가 있어 주변을 살피니 도로 건너
50m 이상 떨어진 곳에 아까시나무가 보인다. 역시
날아온 게 맞다.

자연에서 피보나치수열을 발견하는 경우가 많다. 넓은잎나무(활엽수)에 어긋나는 것은 나무 모양이 조금씩 다르지만, 가지치기를 하지 않는다면 대략 이런 형태다. 땅에서 올라온 가지 1개가 2개로 갈라지고, 그 다음엔 3, 5, 8, 13, 21, 34개….

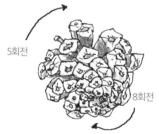

5회전

8회전

황금비의 대표적인 예가 솔방울의 비늘 조각이 회전하는 숫자 비율이다. 5와 8은 피보나치수열에 있는 숫자다.

로제트 식물의 잎 나는 순서와 각도도 황금비를 따른다고 한다.

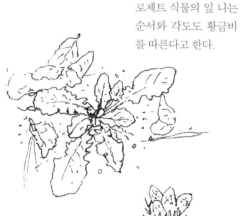

전나무 잎이 나는 순서도 피보나치수열, 즉 황금비를 따른다고 한다. 너무 복잡해서 잘 못 그렸다.

여느 장미과와 마찬가지로
꽃잎은 5장이다.

조팝나무
늘 그리고 싶었는데
이제야 그렸다.
흰 꽃의 시작을 알려준다.
04.09 동네 앞 공원

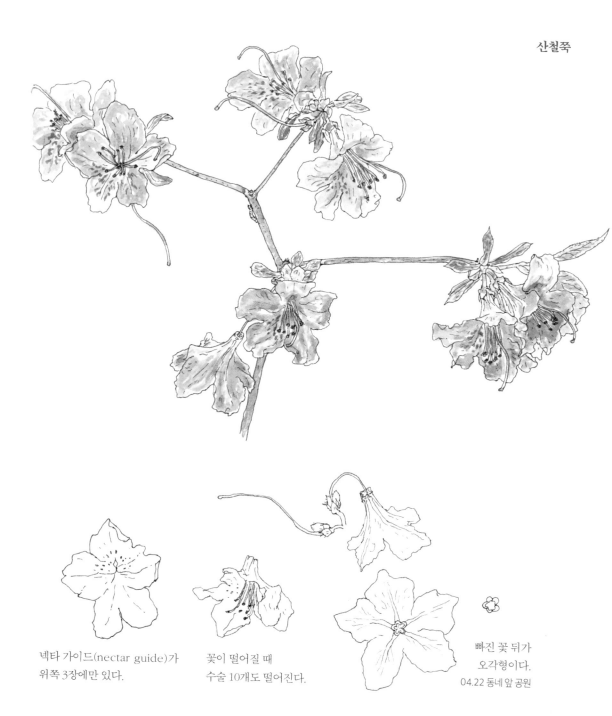

넥타 가이드(nectar guide)가
위쪽 3장에만 있다.

꽃이 떨어질 때
수술 10개도 떨어진다.

빠진 꽃 뒤가
오각형이다.
04.22 동네 앞 공원

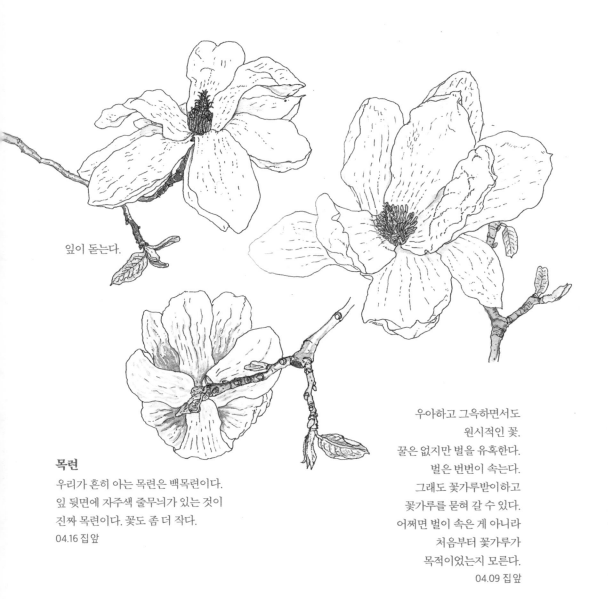

잎이 돋는다.

목련

우리가 흔히 아는 목련은 백목련이다.
잎 뒷면에 자주색 줄무늬가 있는 것이
진짜 목련이다. 꽃도 좀 더 작다.
04.16 집 앞

우아하고 그윽하면서도
원시적인 꽃.
꿀은 없지만 벌을 유혹한다.
벌은 번번이 속는다.
그래도 꽃가루받이하고
꽃가루를 묻혀 갈 수 있다.
어쩌면 벌이 속은 게 아니라
처음부터 꽃가루가
목적이었는지 모른다.
04.09 집 앞

꽃잎은 1장이지만 4갈래로 갈라졌다.
네모 안에 암술이 있고, 귀퉁이마다
수술이 있다.

시든 꽃잎

4조각으로 갈라지며
열매가 만들어진다.

꽃받침 안에서
열매가 만들어진다.

꽃이 지고
열매가 생긴다.
06.22

사철나무 꽃

사철나무는 어느 동네나 많다. 사철나무 꽃에는
주로 파리나 등에가 온다. 꽃에서 아무 냄새도
나지 않는다. 우리가 맡기 어려운 미묘한 향기를
파리는 맡고 오나 보다. 자세히 보니 꽃 중심에
끈적거리는 게 묻어 파리를 부르는 모양이다.
06.20

151

학교 앞 그리기

학교 화단에는 꽃과 나무가 많다. 도서관, 병원, 관공서를 돌아다니며 그림을
그려봐도 좋다.

등나무 줄기
등나무는 시계 반대 방향으로,
칡은 시계 방향으로 돌며 자란
다는데, 관찰해보니 그렇지 않은
것도 많다.

은행나무 열매
아무도 주워 가지 않았다.
여기서 싹이 틀까?

쥐똥나무 열매
학교 산울타리로 심은 쥐똥나무에
까만 열매가 아직 몇 알 달렸다.

느티나무
펜으로 그리기의 기본은 선 따기다.
나무 그리는 연습을 많이 하면 좋다.

가지치기를
잘못해 썩는다.

강아지 똥
예쁘게도 썼다.

느티나무 잎과 열매
느티나무는 열매를 잎과 함께 날려 보낸다.
다른 나무는 날개나 꽃턱잎을 만드는데,
있는 잎을 이용하다니…. 머리가 좋은 녀석이다.
02.04 신수중학교

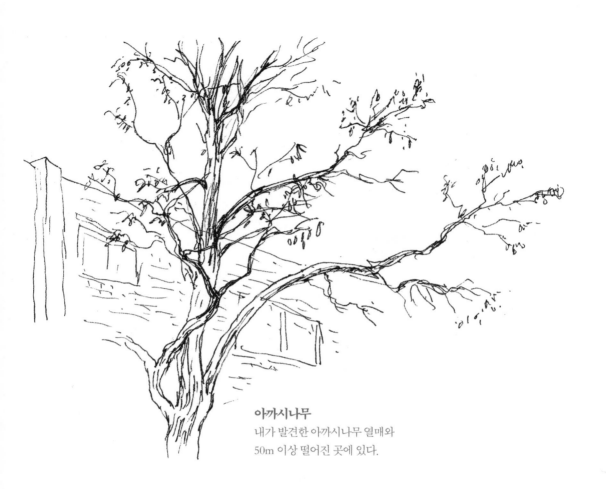

아까시나무
내가 발견한 아까시나무 열매와
50m 이상 떨어진 곳에 있다.

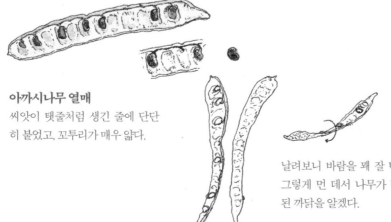

아까시나무 열매
씨앗이 탯줄처럼 생긴 줄에 단단
히 붙었고, 꼬투리가 매우 얇다.

날려보니 바람을 꽤 잘 탄다.
그렇게 먼 데서 나무가 발견
된 까닭을 알겠다.

수술

꽃잎

튤립나무 꽃과 잎
바닥에서 주운 가지를 그리는데
수술과 꽃잎이 손에 떨어졌다.
자기를 그려줘서 고맙다고
아는 체하나 싶어 신기했다.
06.09 이화여자대학교

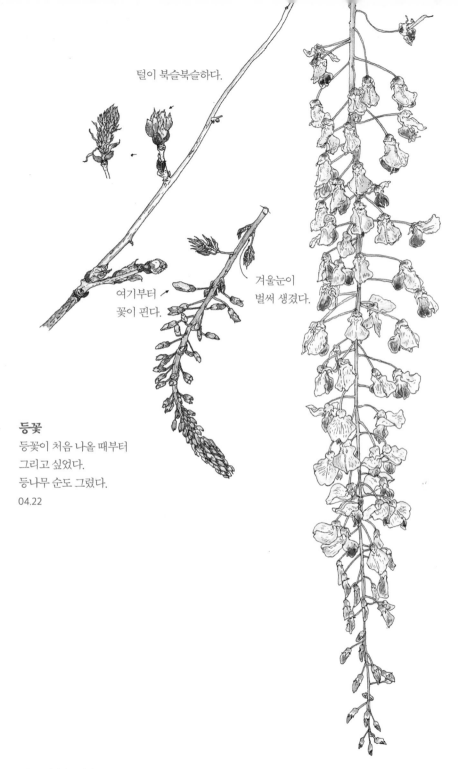

털이 북슬북슬하다.

여기부터
꽃이 핀다.

겨울눈이
벌써 생겼다.

등꽃
등꽃이 처음 나올 때부터
그리고 싶었다.
등나무 순도 그렸다.
04.22

특별히 주의할 점이라기보다 알아두면 도움이 되는 사항이다.

첫째, 햇빛이다. 생각보다 해가 빨리 움직인다. 그리다 보면 처음에 내가 그린 그림과 명암이 달라진다. 초반에 칠한 색깔과 달라질 수 있어 명암이 달라지기 전에 빨리 그려야 하는데, 말처럼 쉽지 않다. 햇빛에 따른 명암 차이가 덜 생기는 장소나 사물을 선택한다.

둘째, 종이다. 햇빛이 흰 종이에 바로 비치면 눈부시고 오래 그리기 어렵다. 그늘에서 그리거나, 해를 등져서 종이가 그늘지게 해놓고 그린다.

셋째, 그리는 장소다. 사람이 많은 곳에서 그리다 보면 부딪히기도 하고, 쳐다보고 질문하는 등 방해 받을 수 있다. 벤치에 앉거나 길가에서 그린다.

넷째, 채색이다. 밖에서 채색하기는 어려움이 따른다. 풍경화를 그리는 사람처럼 이젤이나 화구 박스를 들고 다니기보다 붓 한두 개, 작은 물통, 크지 않은 스케치북 등 도구를 간편하게 챙긴다. 햇빛을 가릴 모자, 아무 곳에나 앉을 수 있도록 간이 의자를 준비해도 좋다.

계절
그리기

2 식물을 꽃으로 기억해, 꽃이 지면 무슨 식물인지 모르는 사람이 많다. 그 흔한 개나리도 꽃이 지고 나면 개나리인 줄 모르는 사람이 있다. 1년 동안 꾸준히 밖에서 그리면 사계절의 변화를 체감하고, 계절에 따라 달라지는 식물의 다양한 모습도 관찰할 수 있다.

새로운 시작, 봄

봄은 식물이 가장 많이 달라지는 계절이다. 자연물 그리는 사람들이 가장 부지런해야 하는 계절이기도 하다. 땅에서 돋아나는 새싹, 부풀어 오른 겨울눈을 터뜨리며 나오는 새잎, 제각각 피어나는 꽃… 봄은 하루하루가 다르다. 나무도 봄에 가장 많이 자란다. 새싹은 연두색이 많고, 꽃은 노란색과 흰색이 많다. 부드럽고 연한 색깔을 많이 사용하는 계절이다.

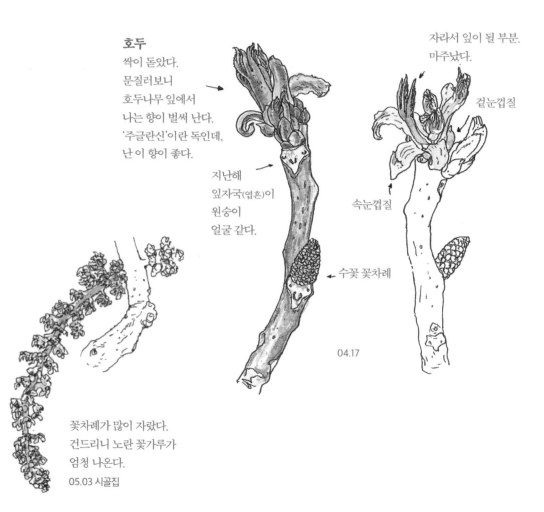

호두
싹이 돋았다.
문질러보니
호두나무 잎에서
나는 향이 벌써 난다.
'주글란신'이란 독인데,
난 이 향이 좋다.

자라서 잎이 될 부분.
마주났다.

겉눈껍질

지난해
잎자국(엽흔)이
원숭이
얼굴 같다.

속눈껍질

← 수꽃 꽃차례

04.17

꽃차례가 많이 자랐다.
건드리니 노란 꽃가루가
엄청 나온다.
05.03 시골집

중심이 있는 걸
모르고 그리니
구불구불해졌다.

원추리 새싹
때를 알고 쑥 나온다.
03.22 경희궁

달맞이꽃 로제트
겨울을 나는 풀이 생각보다 많다.
로제트 식물 가운데 으뜸은
달맞이꽃이 아닐까?
색도 멋지거니와,
조화와 균형이 빼어나
흠잡을 데가 없다.
03.04 전주천

쪽동백나무

눈껍질이 없다. 그냥 맨눈이다.

지난해 나온 가지에서
껍질이 벗겨진다.

눈 안에 작은
꽃봉오리가 보인다.

눈 아래 작은 덧눈이 그대로 있다.

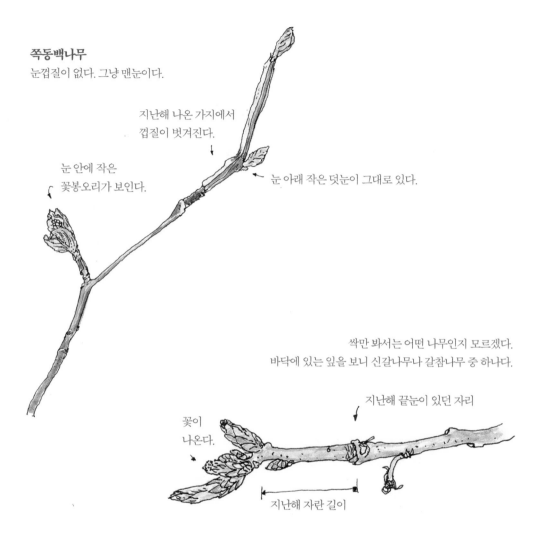

싹만 봐서는 어떤 나무인지 모르겠다.
바닥에 있는 잎을 보니 신갈나무나 갈참나무 중 하나다.

지난해 끝눈이 있던 자리

꽃이
나온다.

지난해 자란 길이

새로 나온 잎은
끈적끈적하다.

곤충이
붙어서
꼼짝
못한다.

뒷면에도
작은 개미가
붙었다.

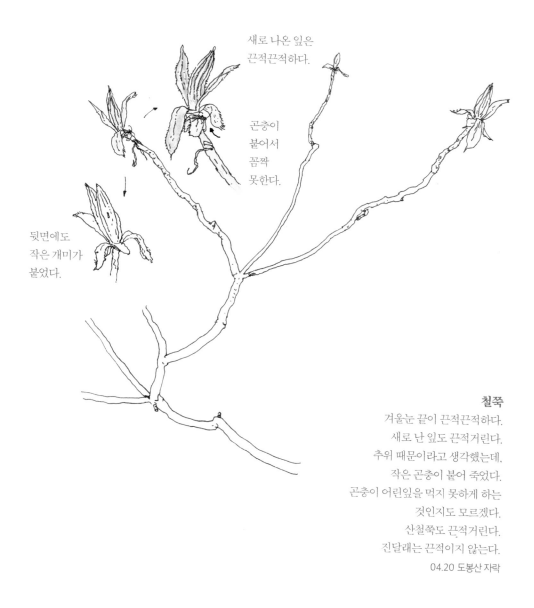

철쭉
겨울눈 끝이 끈적끈적하다.
새로 난 잎도 끈적거린다.
추위 때문이라고 생각했는데,
작은 곤충이 붙어 죽었다.
곤충이 어린잎을 먹지 못하게 하는
것인지도 모르겠다.
산철쭉도 끈적거린다.
진달래는 끈적이지 않는다.
04.20 도봉산 자락

수술과 꽃잎만 떨어진다.

암술

꽃받침

열매

큰개불알풀

열매 모양이 개 불알을 닮았다고 붙은 이름이다. 아무래도 일본 이름을 그대로 번역해서 쓴 것 같다. 이름이 민망하다고 봄까치꽃이라 부르는데, 그것도 이상해서 조만간 다시 바꾼다고 한다. 식물 이름은 직관적으로 그 특징이 느껴지는 게 좋은 듯하다.

05.10 시골집

여기에 꽃가루가 들었다. 갈라지면서 노란 꽃가루가 나온다.

회양목

잎눈은 꼼짝도 안 하는데, 벌써 꽃이 피었다. 나무 중엔 매실나무와 함께 꽃이 가장 빨리 피는 것 같다. 향이 좋다. 벌이 활동을 시작하는 때에 맞춰서 꽃이 핀 것이다. 둘 다 부지런하다.

03.08

꽃봉오리 같지만 회양목혹응애의 벌레혹(충영)이다.

겨울눈이 마주났다.

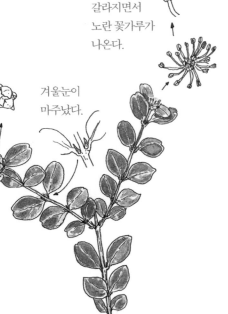

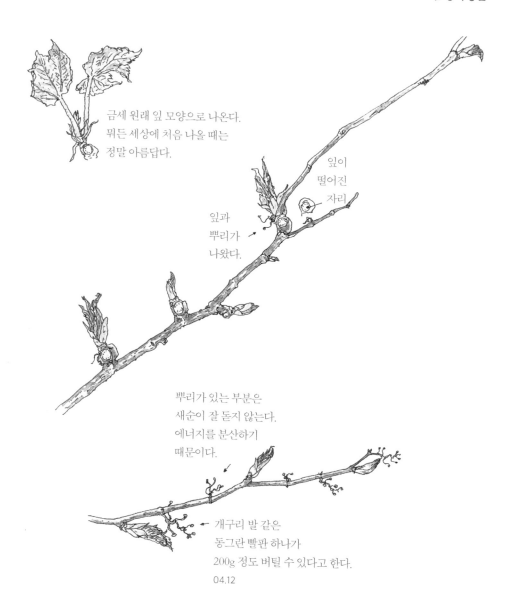

금세 원래 잎 모양으로 나온다.
뭐든 세상에 처음 나올 때는
정말 아름답다.

잎이
떨어진
자리

잎과
뿌리가
나왔다.

뿌리가 있는 부분은
새순이 잘 돋지 않는다.
에너지를 분산하기
때문이다.

개구리 발 같은
동그란 빨판 하나가
200g 정도 버틸 수 있다고 한다.
04.12

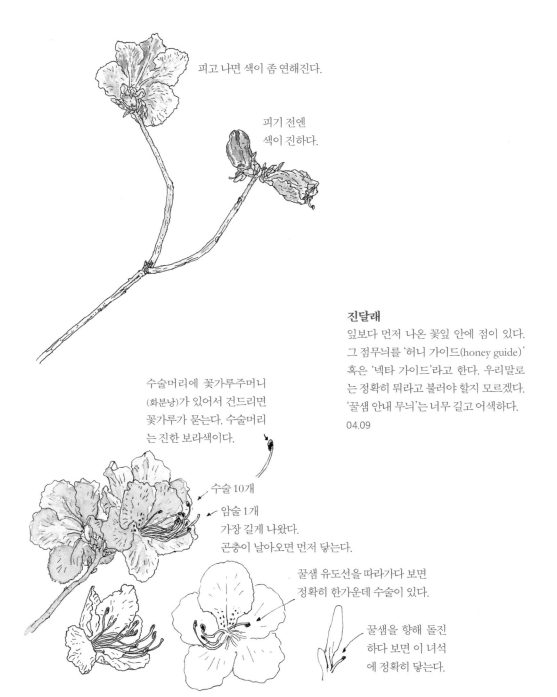

피고 나면 색이 좀 연해진다.

피기 전엔
색이 진하다.

진달래
잎보다 먼저 나온 꽃잎 안에 점이 있다.
그 점무늬를 '허니 가이드(honey guide)'
혹은 '넥타 가이드'라고 한다. 우리말로
는 정확히 뭐라고 불러야 할지 모르겠다.
'꿀샘 안내 무늬'는 너무 길고 어색하다.
04.09

수술머리에 꽃가루주머니
(화분낭)가 있어서 건드리면
꽃가루가 묻는다. 수술머리
는 진한 보라색이다.

수술 10개

암술 1개
가장 길게 나왔다.
곤충이 날아오면 먼저 닿는다.

꿀샘 유도선을 따라가다 보면
정확히 한가운데 수술이 있다.

꿀샘을 향해 돌진
하다 보면 이 녀석
에 정확히 닿는다.

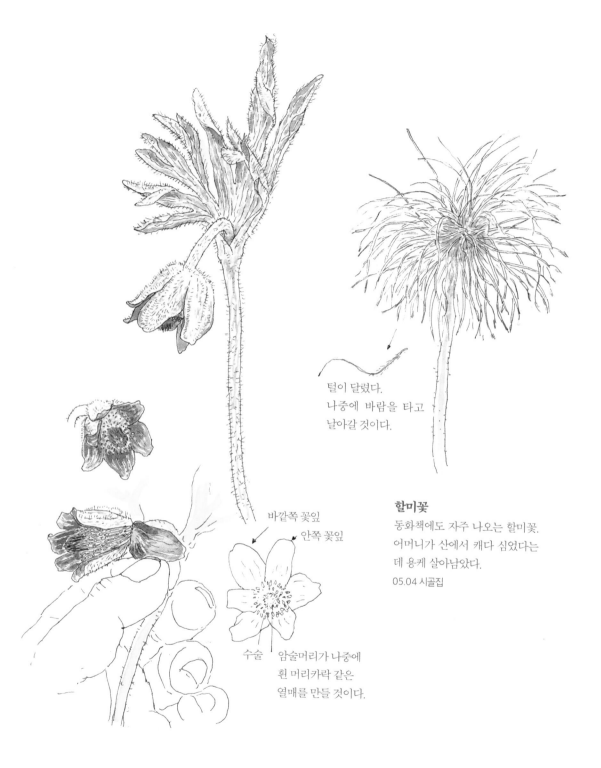

털이 달렸다.
나중에 바람을 타고
날아갈 것이다.

바깥쪽 꽃잎

안쪽 꽃잎

할미꽃
동화책에도 자주 나오는 할미꽃.
어머니가 산에서 캐다 심었다는
데 용케 살아남았다.
05.04 시골집

수술 암술머리가 나중에
흰 머리카락 같은
열매를 만들 것이다.

이 부분을 '갈용(葛茸)'이라고 부른다.
녹용과 같은 효과가 있다고 한다.
그리고 보니 뿔 같다.

칡 순

어릴 적 시골에서 들일을 마치고 돌아오는
어머니가 보자기를 펼치면 찔레 순과 칡 순
이 가득했다. 간식이 따로 없던 시절에 형제
끼리 맛있게 나눠 먹은 기억이 생생하다. 찔
레나 칡은 모두 나무라. 사람은 먹을 수 없
다. 리그닌을 소화할 수 없기 때문이다. 하지
만 나무도 봄에 돋아나는 새순은 목질부가
생기지 않아 먹을 수 있다. 나무는 여름이 오
기 전에 그해 자랄 부분이 거의 다 자라고 목
질부가 생겨 딱딱해진다.

05.02

칡은 유독
턱잎(탁엽)이 많다.
왜일까?

꽃차례가 나온다.
5월이면 꽃이 필 듯하다.

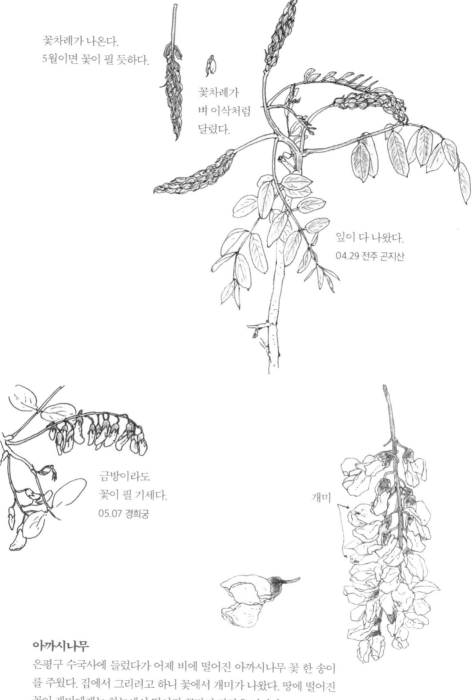

꽃차례가
벼 이삭처럼
달렸다.

잎이 다 나왔다.
04.29 전주 곤지산

금방이라도
꽃이 필 기세다.
05.07 경희궁

개미

아까시나무
은평구 수국사에 들렀다가 어제 비에 떨어진 아까시나무 꽃 한 송이
를 주웠다. 집에서 그리려고 하니 꽃에서 개미가 나왔다. 땅에 떨어진
꽃이 개미에게는 하늘에서 떨어진 꿀단지 같았을 것이다.
05.12

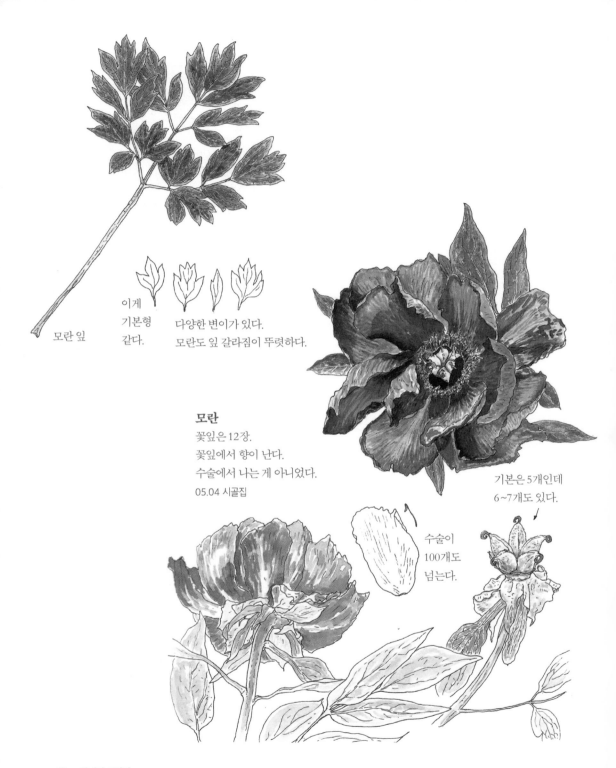

모란 잎

이게
기본형
같다.

다양한 변이가 있다.
모란도 잎 갈라짐이 뚜렷하다.

모란
꽃잎은 12장.
꽃잎에서 향이 난다.
수술에서 나는 게 아니었다.
05.04 시골집

기본은 5개인데
6~7개도 있다.

수술이
100개도
넘는다.

정열적인 계절, 여름

풍성한 나뭇잎과 나날이 성숙해가는 열매를 관찰하기 좋은 여름은 식물에게 가장 중요한 계절이다. 최대한 키운 잎으로 햇빛을 받아 왕성하게 광합성을 해서 얻은 양분으로 다음 세대를 위한 열매를 맺는다. 우거진 숲에서 눈에 띄기 위해 붉은 꽃이 많고, 곤충을 불러오려고 다양한 작전을 쓰는 가장 치열한 계절이다.

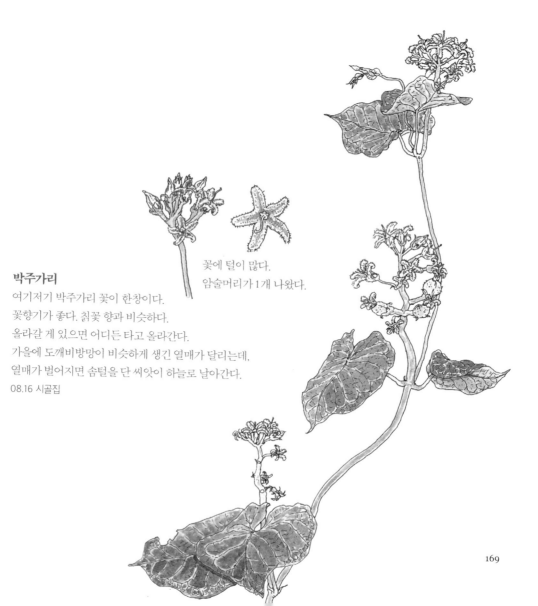

꽃에 털이 많다.
암술머리가 1개 나왔다.

박주가리
여기저기 박주가리 꽃이 한창이다.
꽃향기가 좋다. 칡꽃 향과 비슷하다.
올라갈 게 있으면 어디든 타고 올라간다.
가을에 도깨비방망이 비슷하게 생긴 열매가 달리는데,
열매가 벌어지면 솜털을 단 씨앗이 하늘로 날아간다.
08.16 시골집

꽃가루 확대 그림

능소화

능소화는 꽃가루에 갈고리가 달려 실명을 유발한
다는 오해를 받는다. 꽃가루를 확대한 사진을 보
니 갈고리가 없다. 아직 실명한 환자도 보고된 적
이 없다. 사람이나 식물이나 오해와 편견 없이 봤
으면 좋겠다.

07.30 시골집

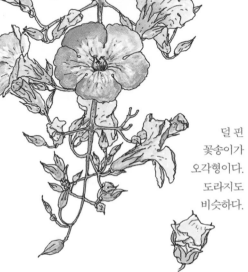

덜 핀
꽃송이가
오각형이다.
도라지도
비슷하다.

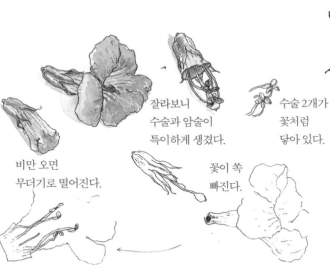

잘라보니
수술과 암술이
특이하게 생겼다.

수술 2개가
꽃처럼
닿아 있다.

달릴 능(凌), 밤하늘 소(霄)다.
밤하늘을 달리는 꽃이다.

06.28 전주천

비만 오면
무더기로 떨어진다.

꽃이 쏙
빠진다.

꽃을 펼쳐보니 수술이 꽃잎에 붙었다.
양쪽에 2개씩 4개인데,
가운데 작은 건 뭔지 모르겠다.

미국능소화는 우리 능소화보다
잎과 꽃이 작고, 색은 더 진하다.
미국이라는 이름이 붙으면
다 크다는 생각도 선입관이다.

07.12 용산세무서

가죽나무 잎

집 근처 화단에 가죽나무가 자란다.
가까이서 보니 꽃매미 애벌레가 바글바글하다.
가죽나무는 냄새가 지독하다.
이런 경우 대개 곤충을 쫓기 위함인데,
꽃매미는 냄새에 적응한 모양이다.

덜 익은 가죽나무 열매

비바람에 떨어졌다. 열매가 비틀어졌다.
바람을 잘 타기 위해서인가 하고 종이로
모형을 만들어서 날려봤는데, 그냥 날릴
때와 비틀어 날릴 때 큰 차이가 없었다.
비틀어진 다른 원인이 있을까?

앞면

뒷면

잎 뒷면 톱니 부분에 선점이 있다.
만지면 지독한 냄새가 난다.

꿀샘

벚나무 잎

꿀샘에서 단물이 나와 개미를 부르고, 개미가 오면 애벌레가 못 온다고 한다. 여긴 도대체 누가 갉아 먹었을까? 꿀샘은 개미가 와서 자극을 줘야 단물이 나온다는데, 개미가 없는 틈에 와서 먹었나?

← 15cm →

이태리포플러 잎

다른 잎에 비해 잎자루가 유난히 길다. 15cm가 넘는다.
덕분에 팔랑팔랑 흔들린다. 이런 움직임은 잎의 표면
온도를 낮춰서 증산작용을 줄이는 역할을 한다. 물의
손실을 막으려는 전략이다.
07.07 집앞

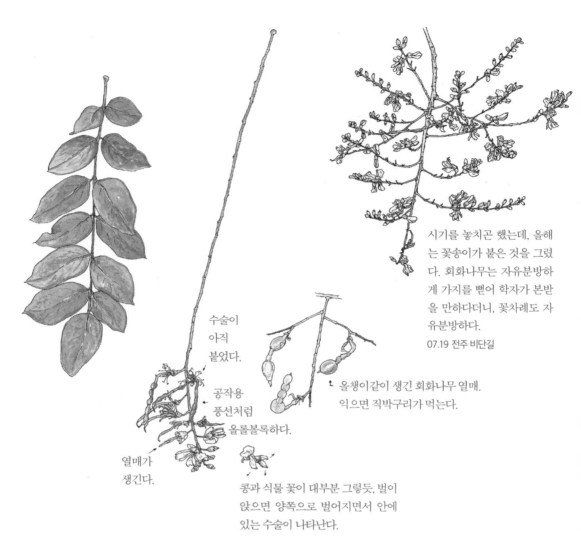

시기를 놓치곤 했는데, 올해
는 꽃송이가 붙은 것을 그렸
다. 회화나무는 자유분방하
게 가지를 뻗어 학자가 본받
을 만하다더니, 꽃차례도 자
유분방하다.

07.19 전주 비단길

수술이
아직
붙었다.

공작용
풍선처럼
올롤볼록하다.

열매가
생긴다.

t 올챙이같이 생긴 회화나무 열매.
익으면 직박구리가 먹는다.

콩과 식물 꽃이 대부분 그렇듯, 벌이
앉으면 양쪽으로 벌어지면서 안에
있는 수술이 나타난다.

회화나무

중국에서 회화나무를 한자로 괴(槐)라 쓰고, 회라 읽는다고 한
다. 그래서 회화나무가 됐다. 학자수라고 하는데, 그 말이 그대
로 건너가 영어로도 '스콜라트리(scholar tree)'다. 학자수가 된
데는 여러 가지 설이 있다. 과거를 여름에 봤는데, 그때 이 꽃이
피었기 때문이라는 설이 유력하다.

09.12 전주 집 앞

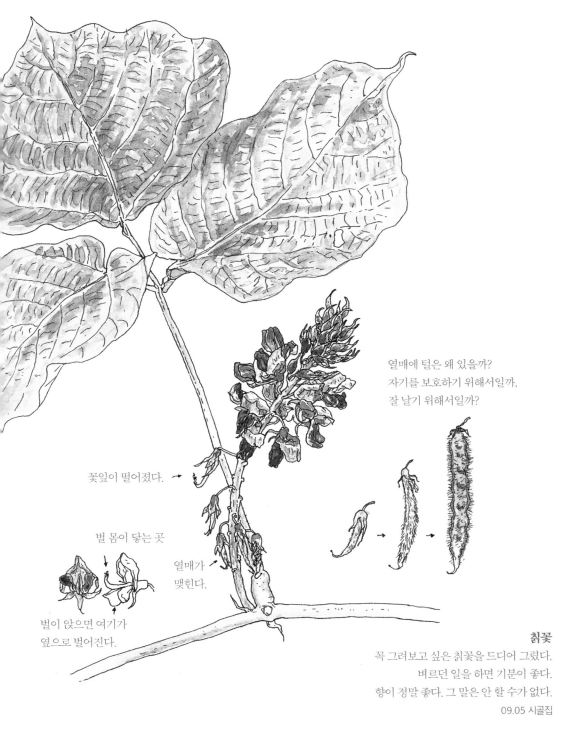

열매에 털은 왜 있을까?
자기를 보호하기 위해서일까,
잘 날기 위해서일까?

꽃잎이 떨어졌다. →

벌 몸이 닿는 곳

열매가 →
맺힌다.

벌이 앉으면 여기가
옆으로 벌어진다.

칡꽃
꼭 그려보고 싶은 칡꽃을 드디어 그렸다.
벼르던 일을 하면 기분이 좋다.
향이 정말 좋다. 그 말은 안 할 수가 없다.
09.05 시골집

겨울을 준비하는 가을

날이 추워지면서 풀은 시들고, 나무는 잎을 붉게 물들이며 떨어뜨릴 준비를 한다. 동물의 먹이가 되어 멀리 이동하려는 열매도 가을이면 익어간다. 다양한 잎과 열매를 줍고 그릴 수 있는 계절이다.

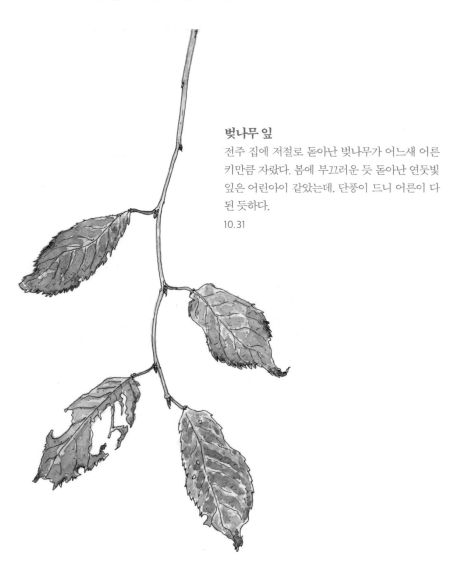

벗나무 잎
전주 집에 저절로 돋아난 벗나무가 어느새 어른 키만큼 자랐다. 봄에 부끄러운 듯 돋아난 연둣빛 잎은 어린아이 같았는데, 단풍이 드니 어른이 다 된 듯하다.

10.31

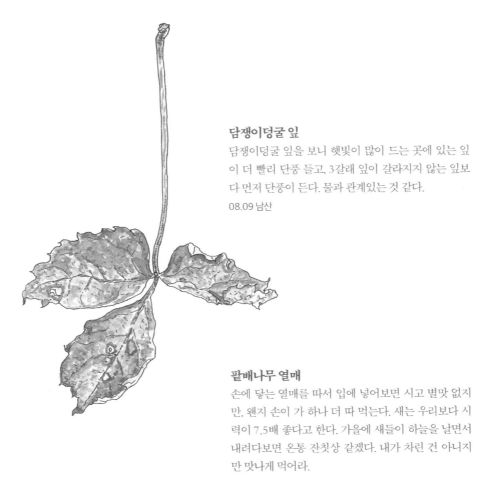

담쟁이덩굴 잎

담쟁이덩굴 잎을 보니 햇빛이 많이 드는 곳에 있는 잎이 더 빨리 단풍 들고, 3갈래 잎이 갈라지지 않는 잎보다 먼저 단풍이 든다. 물과 관계있는 것 같다.

08.09 남산

팥배나무 열매

손에 닿는 열매를 따서 입에 넣어보면 시고 별맛 없지만, 왠지 손이 가 하나 더 따 먹는다. 새는 우리보다 시력이 7.5배 좋다고 한다. 가을에 새들이 하늘을 날면서 내려다보면 온통 잔칫상 같겠다. 내가 차린 건 아니지만 맛나게 먹어라.

10.18

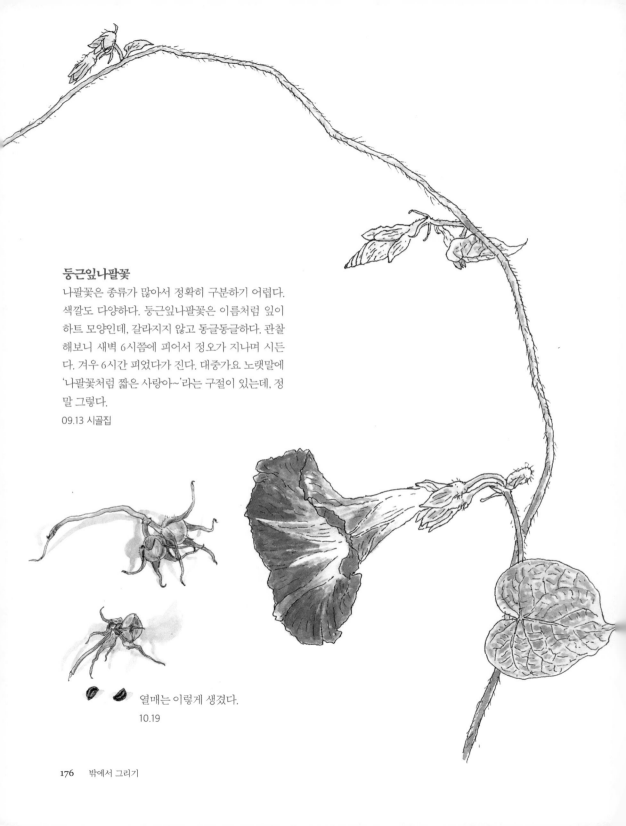

둥근잎나팔꽃

나팔꽃은 종류가 많아서 정확히 구분하기 어렵다. 색깔도 다양하다. 둥근잎나팔꽃은 이름처럼 잎이 하트 모양인데, 갈라지지 않고 동글동글하다. 관찰해보니 새벽 6시쯤에 피어서 정오가 지나며 시든다. 겨우 6시간 피었다가 진다. 대중가요 노랫말에 '나팔꽃처럼 짧은 사랑아~'라는 구절이 있는데, 정말 그렇다.

09.13 시골집

열매는 이렇게 생겼다.
10.19

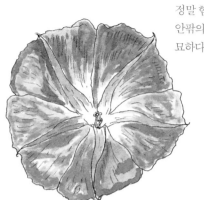

색깔 내기가
정말 힘들다.
안팎의 색이 달라
묘하다.

넓은 꽃받침 3개
좁은 꽃받침 2개

꽃이 피기 전에는
말려 있다.
말리면서 시든다.
꽃받침 5개,
말린 모양도 오각형.

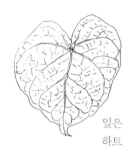

잎은
하트
모양이다.

불가사리처럼 별 모양이고,
중간중간 선이 1개씩 있다.

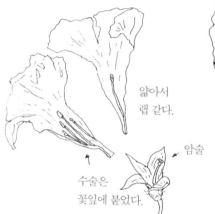

얇아서
랩 같다.

암술

수술은
꽃잎에 붙었다.

좁은 꽃받침 안에
꽃이 말려 있다.

넓은 꽃받침은 전체적으로
바깥에서 감싸고, 좁은 꽃받
침은 덜 핀 꽃을 감싼다.

덜 핀 꽃을 찢어보니
안에 수술이 있는데,
수술대가 짧다. 꽃이
자라면서 수술대도
자라는 모양이다.

177

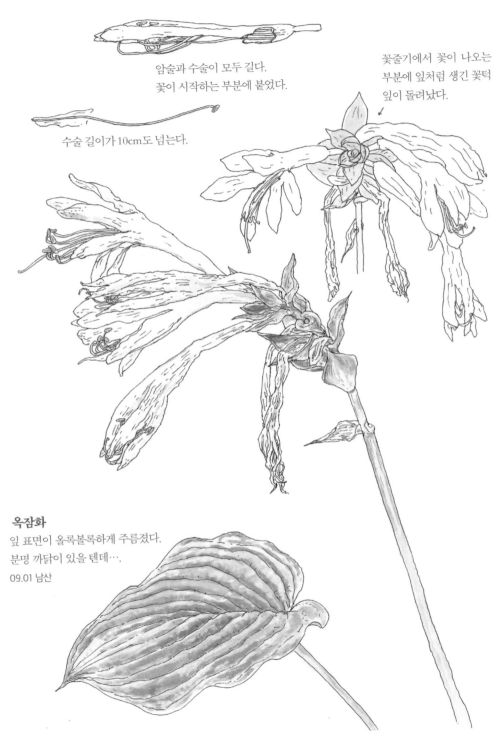

암술과 수술이 모두 길다.
꽃이 시작하는 부분에 붙었다.

수술 길이가 10cm도 넘는다.

꽃줄기에서 꽃이 나오는
부분에 잎처럼 생긴 꽃턱
잎이 돌려났다.

옥잠화
잎 표면이 올록볼록하게 주름졌다.
분명 까닭이 있을 텐데….
09.01 남산

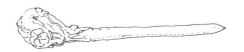

덜 핀 꽃 모양이 옥비녀를 닮아서
옥잠화라고 부른다. 비녀 잠(簪) 자
다. 볼수록 닮았다.

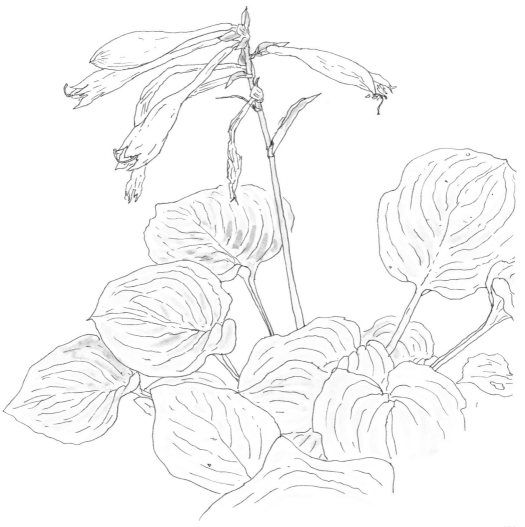

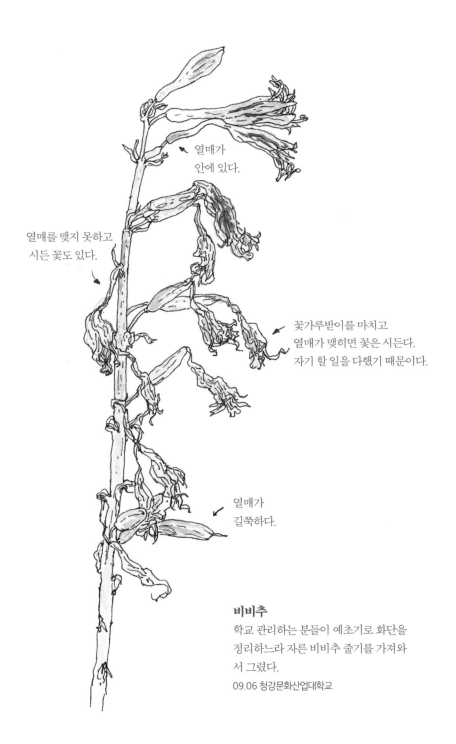

열매가
안에 있다.

열매를 맺지 못하고
시든 꽃도 있다.

꽃가루받이를 마치고
열매가 맺히면 꽃은 시든다.
자기 할 일을 다했기 때문이다.

열매가
길쭉하다.

비비추
학교 관리하는 분들이 예초기로 화단을
정리하느라 자른 비비추 줄기를 가져와
서 그렸다.
09.06 청강문화산업대학교

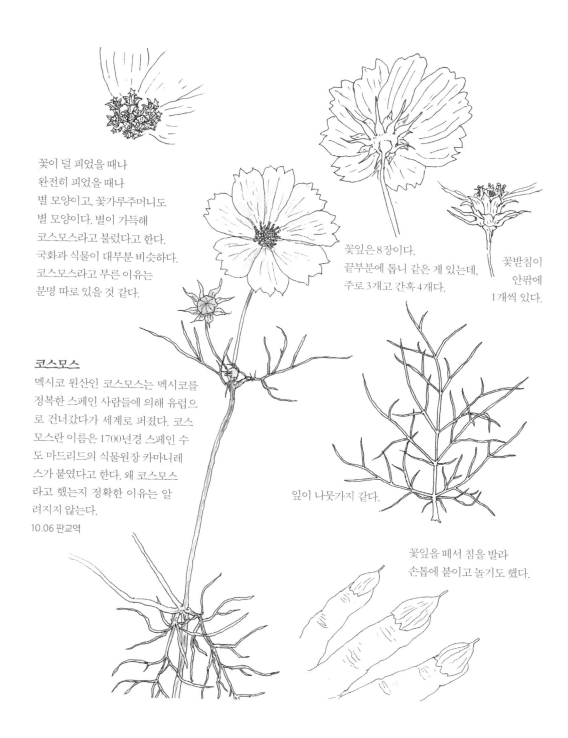

꽃이 덜 피었을 때나
완전히 피었을 때나
별 모양이고, 꽃가루주머니도
별 모양이다. 별이 가득해
코스모스라고 불렀다고 한다.
국화과 식물이 대부분 비슷하다.
코스모스라고 부른 이유는
분명 따로 있을 것 같다.

꽃잎은 8장이다.
끝부분에 톱니 같은 게 있는데,
주로 3개고 간혹 4개다.

꽃받침이
안팎에
1개씩 있다.

코스모스

멕시코 원산인 코스모스는 멕시코를
정복한 스페인 사람들에 의해 유럽으
로 건너갔다가 세계로 퍼졌다. 코스
모스란 이름은 1700년경 스페인 수
도 마드리드의 식물원장 카마니레
스가 붙였다고 한다. 왜 코스모스
라고 했는지 정확한 이유는 알
려지지 않는다.

10.06 판교역

잎이 나뭇가지 같다.

꽃잎을 떼서 침을 발라
손톱에 붙이고 놀기도 했다.

새해를 준비하는 겨울

꽃과 잎, 열매가 없는 겨울에는 나무를 구별하기 어렵다. 그러나 그해 뻗은 새
가지와 이듬해 생장을 준비하는 겨울눈에는 그 나무 본연의 모습이 담겼다.
겨울눈은 나무의 미래고, 나무는 숲의 미래다. 화려하지 않지만 겨울눈을 보
며 이듬해 봄에 돋아날 연둣빛 새싹을 꿈꿔보는 것도 겨울 숲의 맛이다. 겨울
눈은 돋보기로 충분히 관찰한 다음 육안으로 보며 세밀하게 그린다.

단풍나무 겨울눈
단풍잎은 겨울이 와도
잘 지지 않고
마주난 눈을 싸고 있다.
눈을 최대한 보호하려는
전략일 것이다.

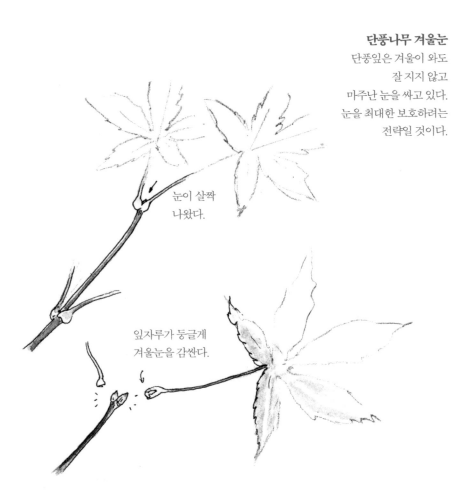

눈이 살짝
나왔다.

잎자루가 둥글게
겨울눈을 감싼다.

이태리포플러
바람이 거센 날이면 가지가 길바닥에 우수수 떨어진다.
아무래도 가지가 약한가 보다.
11.13 동네

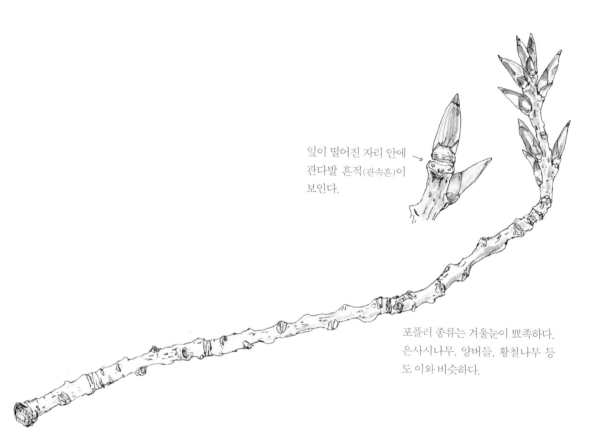

잎이 떨어진 자리 안에
관다발 흔적(관속흔)이
보인다.

포플러 종류는 겨울눈이 뾰족하다.
은사시나무, 양버들, 황철나무 등
도 이와 비슷하다.

황매화
줄기가 겨울에도
녹색이라
눈에 잘 띈다.

겨울눈에
짧은 솜털이
났다.

잎자국이
아주 작다.

새 가지 아래 있는 지난해
가지에 짧은가지(단지)가 났다.
은행나무에서 볼 수 있는 현상이다.
은사시나무도 그렇다.

은사시나무

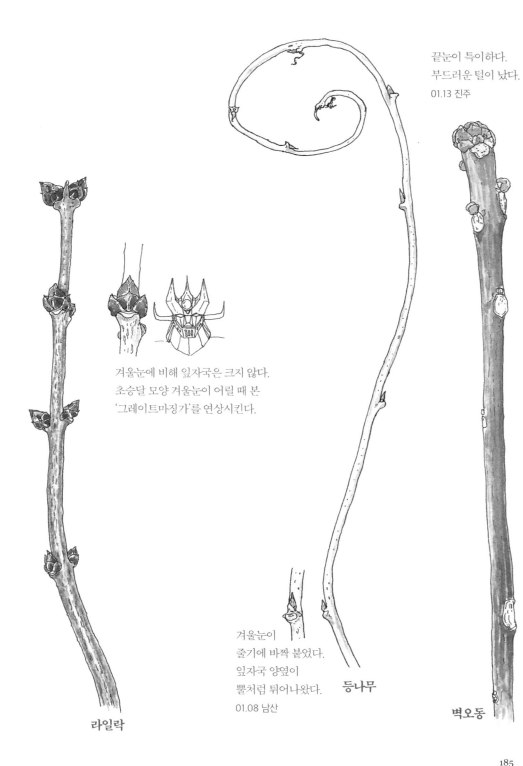

끝눈이 특이하다.
부드러운 털이 났다.
01.13 진주

겨울눈에 비해 잎자국은 크지 않다.
초승달 모양 겨울눈이 어릴 때 본
'그레이트마징가'를 연상시킨다.

겨울눈이
줄기에 바짝 붙었다.
잎자국 양옆이
뿔처럼 튀어나왔다.
01.08 남산

등나무

라일락

벽오동

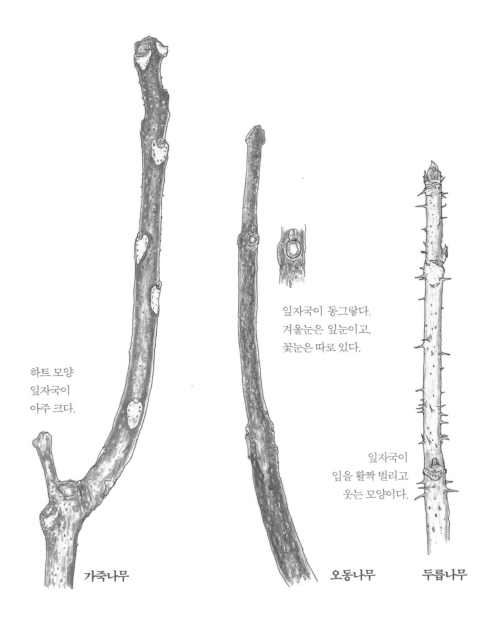

하트 모양
잎자국이
아주 크다.

잎자국이 동그랗다.
겨울눈은 잎눈이고,
꽃눈은 따로 있다.

잎자국이
입을 활짝 벌리고
웃는 모양이다.

가죽나무

오동나무

두릅나무

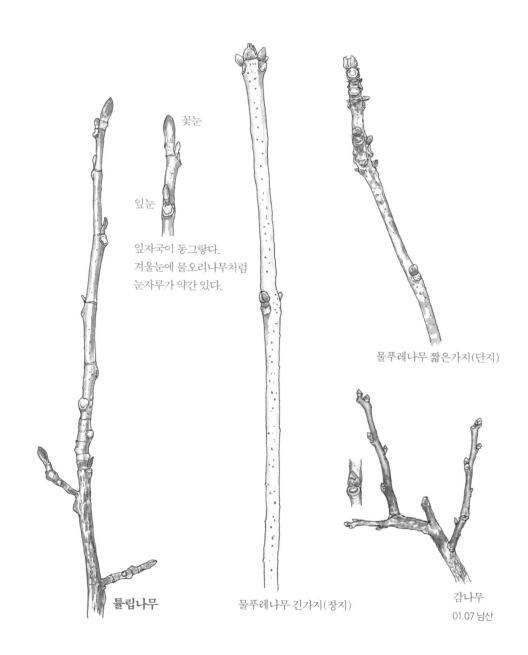

꽃눈

잎눈

잎자국이 동그랗다.
겨울눈에 물오리나무처럼
눈자루가 약간 있다.

물푸레나무 짧은가지(단지)

튤립나무

물푸레나무 긴가지(장지)

감나무
01.07 남산

한 폭에
담아 그리기

3 식물만 그려도 좋지만, 그 식물이 자라는 땅을 포함해서 전체 모습을 그려보는 것도 식물의 습성이나 생태를 이해하는 데 도움이 된다. 오래 걸리는 작업이니 편안한 자세로 그린다.

풀 그리기

크지 않은 풀은 스케치북 한 장에 그릴 수 있다. 식물의 일부분을 자세히 보고 그려도 좋지만, 풀 전체와 주변 흙까지 한 폭에 담으면 완성도가 높아 보인다.

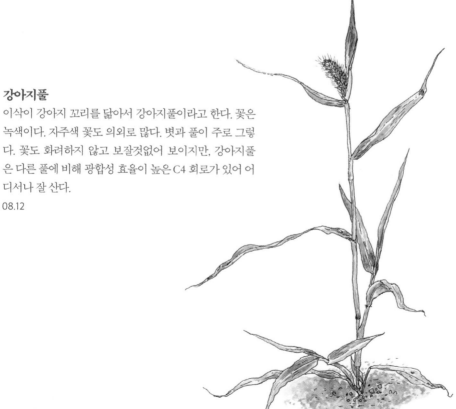

강아지풀

이삭이 강아지 꼬리를 닮아서 강아지풀이라고 한다. 꽃은 녹색이다. 자주색 꽃도 의외로 많다. 볏과 풀이 주로 그렇다. 꽃도 화려하지 않고 보잘것없어 보이지만, 강아지풀은 다른 풀에 비해 광합성 효율이 높은 C4 회로가 있어 어디서나 잘 산다.

08.12

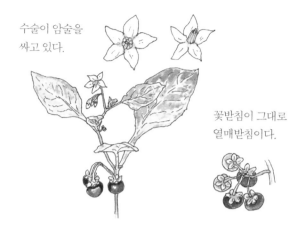

수술이 암술을
싸고 있다.

꽃받침이 그대로
열매받침이다.

까마중

우리 고향에선 까마중을 '먹때왈'이라
고 한다. 아이들에게 더없이 좋은 간식
이다. 입에 한 줌 털어 넣어야 제맛이
다. 한방에서 약으로도 쓰는데, 암에 좋
다고 해서 요즘 더 귀해졌다.

07.01 집 앞 화단

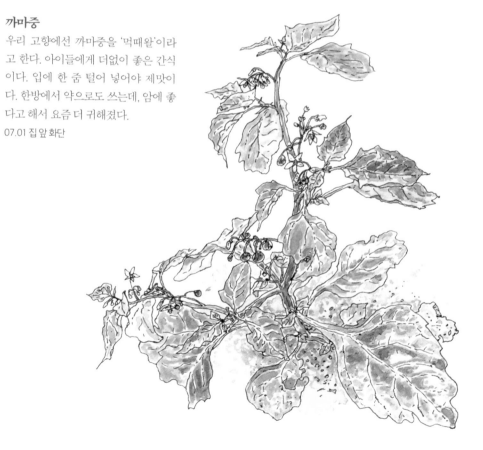

189

꽃받침이
따로 없다.

꽃잎은 주로 5장인데,
6장도 있다.

열매는
세 방향으로
모가 났다.

명아주
풀이지만
단풍이 든다.
10.19

부추 꽃

꽃이나 열매 이야기를 할 때면 으레 꽃
이 화려하거나 우리가 먹을 수 있는 열
매를 생각한다. 사과와 배를 먹으면서
그 꽃을 생각하지 않고, 목련이나 국화
를 보면서 그 열매를 생각하지 않는다.
부추는 주로 줄기를 먹으니 꽃도, 열매
도 생각한 적이 없다. 그래서 그려봤다.
부추도 꽃과 열매가 있다.

09.16 시골집

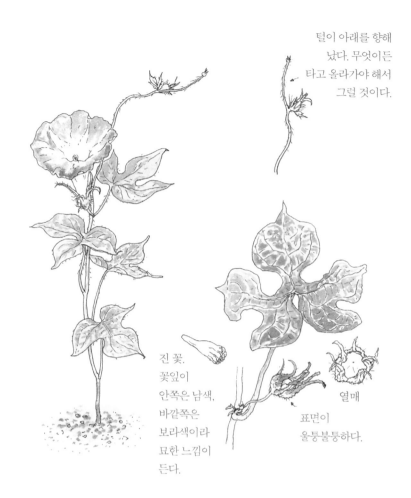

털이 아래를 향해 났다. 무엇이든 타고 올라가야 해서 그럴 것이다.

진 꽃.
꽃잎이
안쪽은 남색,
바깥쪽은
보라색이라
묘한 느낌이
든다.

열매

표면이
울퉁불퉁하다.

꽃이 오각형으로
말리며 시든다.

미국나팔꽃

미국나팔꽃 색이 참으로 오묘하다. 내가 가진 물
감으로는 표현하기 어렵다. 영어 이름 모닝글로
리(morning glory)는 '아침의 영광'이란 뜻이고,
일본어 이름 아사가오(アサガオ)는 '아침 얼굴'
이란 뜻이다. 모두 아침을 나타낸다. 이름처럼
오전 11시 20분이 되자 꽃잎이 안으로 말린다.
09.07 전주 집

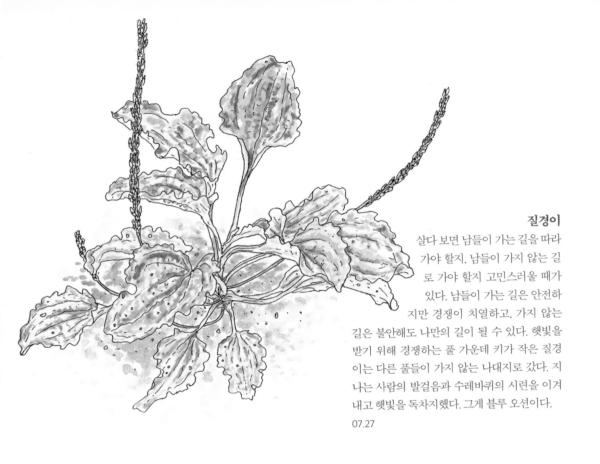

질경이

살다 보면 남들이 가는 길을 따라 가야 할지, 남들이 가지 않는 길로 가야 할지 고민스러울 때가 있다. 남들이 가는 길은 안전하지만 경쟁이 치열하고, 가지 않는 길은 불안해도 나만의 길이 될 수 있다. 햇빛을 받기 위해 경쟁하는 풀 가운데 키가 작은 질경이는 다른 풀들이 가지 않는 나대지로 갔다. 지나는 사람의 발걸음과 수레바퀴의 시련을 이겨 내고 햇빛을 독차지했다. 그게 블루 오션이다.

07.27

잎을 찢으면
질긴 심이 들었다.

질경이 씨는 냄비처럼 뚜껑이 있다. 여물면 작은 충격에도 뚜껑이 잘 열리고, 안에 있는 깨알 같은 씨가 밖으로 나온다. 나온 씨는 사람 신발이나 수레바퀴에 묻어 이동한다. 그래서 질경이는 전국 어디나, 산꼭대기에도 자란다.

08.07

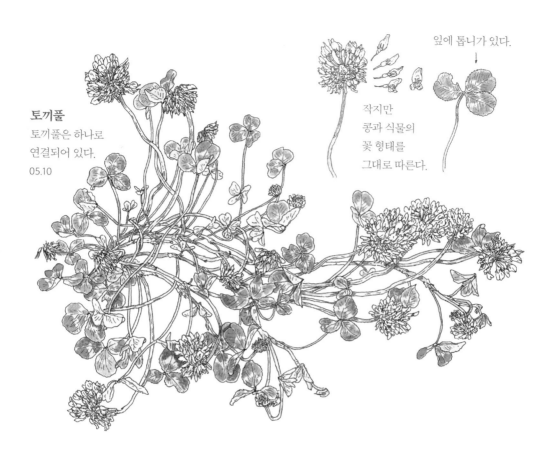

잎에 톱니가 있다.

토끼풀
토끼풀은 하나로
연결되어 있다.
05.10

작지만
콩과 식물의
꽃 형태를
그대로 따른다.

꽃가루받이한 꽃

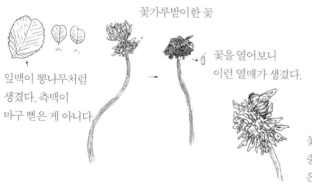

잎맥이 뽕나무처럼
생겼다. 측맥이
마구 뻗은 게 아니다.

꽃을 열어보니
이런 열매가 생겼다.

꽃가루받이가 되면 꽃잎이 처진다. 곤
충에게 꽃가루받이 된 것과 그렇지 않
은 것을 명확히 표현하려는 것 같다.
06.21

범위 정해서 그리기

지금까지 한 대상을 집중해서 그렸다면, 이제부터 전체를 한 폭에 담아 그려보자. 숲을 한 폭에 담아내기란 불가능에 가깝다. 가로세로 1m나 그보다 작게 일정한 구역을 정하고, 그곳을 그려보는 것도 숲을 이해하는 데 도움이 된다. 멀리 가지 말고 먼저 화단이나 텃밭의 한 구석을 그려보자.

가죽나무

정기 모임 장소에 1시간 먼저 가서 그림을 그렸다. 가죽나무 씨가 썩은 그루터기에 떨어져 싹이 났나 보다. 2살이다. 옆에는 단풍나무도 같이 자란다. 둘 다 바람에 씨앗을 날려 보내는 나무다. 자주 방문하는 곳이니 어떻게 자라는지 종종 들여다봐야겠다. 서둘러 그리다 보니 섬세함은 좀 떨어진다.

08.24 경희궁

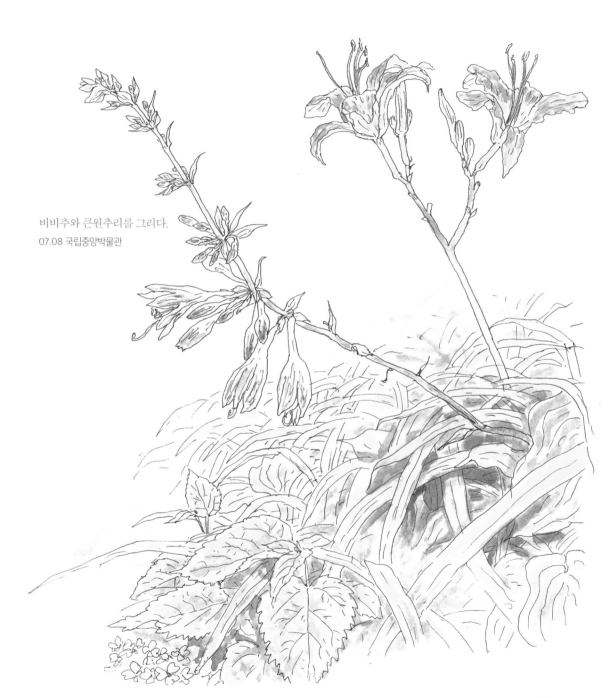

비비추와 큰원추리를 그리다.
07.08 국립중앙박물관

서양등골나물
아직 작아서 정확히는 모르겠다.
외래종이라고 마구 뽑는데, 외래종도
척박한 곳을 건강하게 한다.

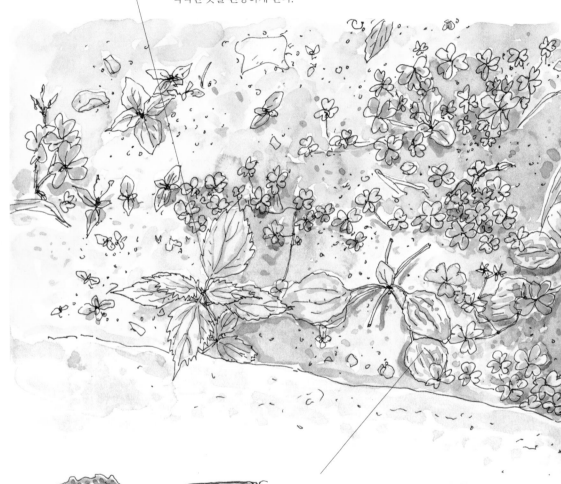

질경이 잎
줄기를 세우기보다 잎을 사방으로 뻗어서 광합성을 한다.
잎몸(엽편)이 쭈글쭈글해지는 것은 강한 햇빛을 피하기
위해서인 듯하다. 어쩌면 밟혀도 죽지 않기 위해서인지
모르겠다.

괭이밥

토끼풀과 비슷하게 생겼지만, 좀 더 하트 모양에 가깝다. 잎은 먹어보면 신맛이 난다. 꽃이 노란색이고, 열매 모양도 다르다.

좁은 땅에도 여러 식물이 산다. 한 장소임을 나타내기 위해 한 폭으로 그렸다. 그림을 그릴 때는 자세히 보는 게 가장 중요하다. 자세히 보고 그대로 그리면 좋은 정보를 담은 관찰 일기가 된다.

08.07 집 옆 화단

구불구불한 줄기에 이삭이 2개씩 양쪽으로 달렸다.

바랭이

마디가 있다. 마디는 여러모로 유리하다. 키가 크게 하고, 그 키를 버티고 설 수 있으며, 부러져도 다른 부분은 멀쩡하다. 마디에서 뿌리도 새로 나온다.

잎이 아니라 잎집(엽초)이다. 잎집이 줄기를 싸서 부러지지 않고 강하다.

197

아무것도 심지 않은
마당 한쪽에서 저절로 자라는
풀이 한없이 반갑고 고마워서
그렸다.
06.09 전주 집 마당 한쪽

길 가다 보도블록 틈에서 자라는
질경이와 풀이 예뻐서 그렸다.
작은 틈에서도 살겠다는 강한 의지가 느껴진다.
10.19 전주 길가

★ 흙 그리기

풀의 전체 모습을 그리다 보면 흙을 그리게 된다. 흙을 그리면 더 생명력 있어 보인다. 흙을 그리는 방법도 어렵지 않다. 흙에 있는 색을 밝은색부터 어두운 색의 순서로 칠하면 된다. 흙이 주인공은 아니니 상세히 묘사하기보다 은은 하게 점을 찍듯이 붓질해서 표현한다.

강아지풀
06.28 전주천

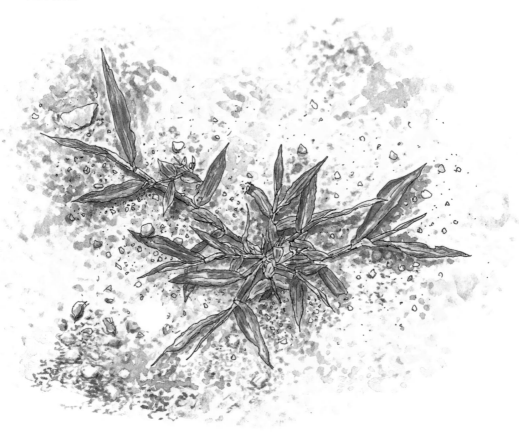

1 풀 주변 배경 그림을
선으로 그린다.

2 흙 속에 있는 흰색 알맹이를
생각해서 옅은 황토색으로
띄엄띄엄 칠한다.

3 좀 더 어두운색으로
칠한다.

4 갈색에 가까운 색으로
좀 더 칠한다.

5 갈색에 검은색을 약간
섞어서 좀 더 어둡게 칠한다.

6 어두운색으로 풀 아래
그림자 부분을 표현하며
마무리한다.

풍경
그리기

4 이 책에서 그리려는 풍경화는 일반적인 풍경화가 아니다. 눈앞에 펼쳐진 자연환경에 있는 정보를 찾아내고, 그것을 기록하는 그림이다. 나무가 있는 풍경을 그리다 보면 대략적인 나무 모양 위주로 그리기 쉽다. 사물 하나하나를 섬세하게 묘사하지 않더라도 대상을 가까이서 살펴보고 가지가 뻗은 모양이나 잎이 난 방식 등을 이해한 뒤 그리면 멀리서도 특징을 잘 표현할 수 있다. 풍경화는 다양한 펜 선과 채색 방식으로 풍성한 느낌을 내도 좋다.

봄엔 산이 덜 깨어나서 그런지
보랏빛이 돈다.
04.10 도봉산 오봉

남산에 오르다가
잠시 쉬며
잎을 그려본다.
05.07 공원

솔숲은 솔숲의
독특한 풍경이 있다.
09.09 안산

책 표지를 위해 내가 찍은 사진을 보고 그렸다. 사진 보고 그리기는
집 안에서 가능해, 밖에서 그리기보다 오래 그릴 수 있다.

03.05 북한산

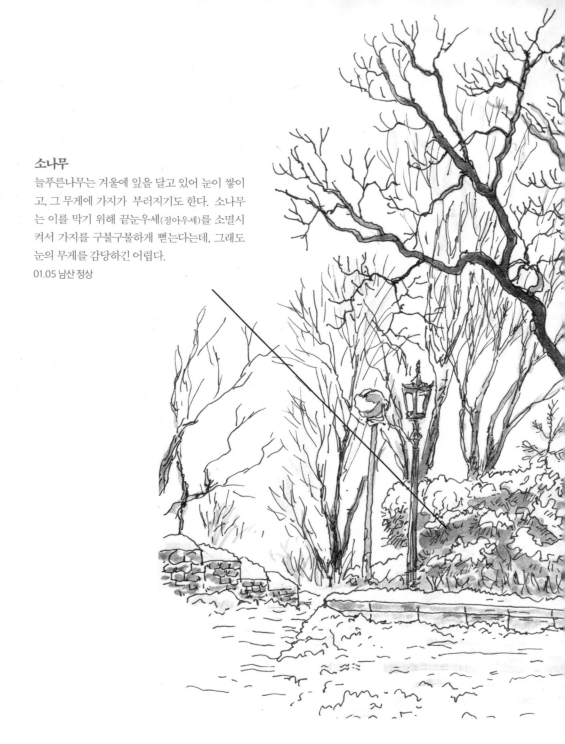

소나무

늘푸른나무는 겨울에 잎을 달고 있어 눈이 쌓이고, 그 무게에 가지가 부러지기도 한다. 소나무는 이를 막기 위해 끝눈우세(정아우세)를 소멸시켜서 가지를 구불구불하게 뻗는다는데, 그래도 눈의 무게를 감당하긴 어렵다.

01.05 남산 정상

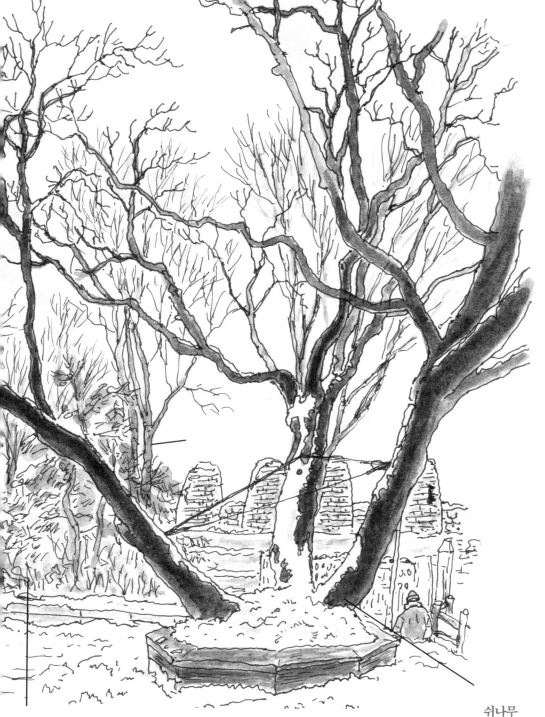

산철쭉

쉬나무

쉬나무 열매로 기름을 짜서 등잔불을 켤 때 사용했다. 불
을 수시로 피워야 하는 봉수대 근처에 쉬나무를 심어서,
남산에는 쉬나무가 많다.

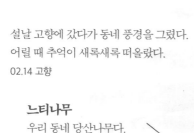

설날 고향에 갔다가 동네 풍경을 그렸다.
어릴 때 추억이 새록새록 떠올랐다.
02.14 고향

참죽나무
깨죽나무라 불렀다. 아마도 가죽나무
가 까죽나무가 되고, 나중에 깨죽나무
로 바뀐 듯하다. 지방에선 참죽나무를
가죽나무로 부르는 곳이 많다.

느티나무
우리 동네 당산나무다.
수령이 300년도 넘었다고 한다.

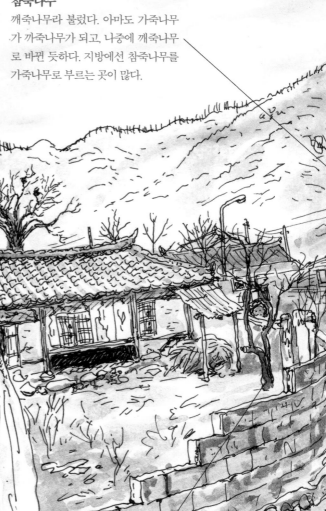

대추나무
태동이 아저씨네 집인데, 모두 전
주로 이사하고 폐가가 됐다. 지나
다가 퍼런 대추를 따 먹곤 했다.
대추는 안 익어도 맛있다.

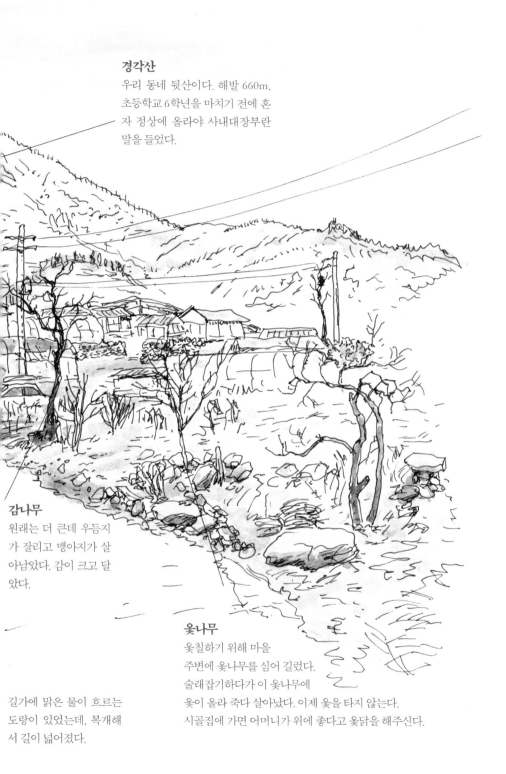

경각산
우리 동네 뒷산이다. 해발 660m.
초등학교 6학년을 마치기 전에 혼
자 정상에 올라야 사내대장부란
말을 들었다.

감나무
원래는 더 큰데 우듬지
가 잘리고 맹아지가 살
아남았다. 감이 크고 달
았다.

옻나무
옻칠하기 위해 마을
주변에 옻나무를 심어 길렀다.
술래잡기하다가 이 옻나무에
옻이 올라 죽다 살아났다. 이제 옻을 타지 않는다.
시골집에 가면 어머니가 위에 좋다고 옻닭을 해주신다.

길가에 맑은 물이 흐르는
도랑이 있었는데, 복개해
서 길이 넓어졌다.

209

풍경이나 나무 여러 그루를 그릴 때, 원근감 표현이 중요하다. 몇 가지 기억하면 원근감을 표현하기도 그리 어렵지 않다.

선 굵기로 원근감 주기
가까이 있는 것은 굵은 선으로,
멀리 있는 것은 가는 선으로 그린다.
채색할 때도 가까이 있는 것은
진하게, 멀리 있는 것은
연하게 칠한다.

크기로 원근감 주기
가까이 있는 것은 크게,
멀리 있는 것은 작게 그린다.

묘사로 원근감 주기
가까이 있는 것은 자세히,
멀리 있는 것은 생략해서 그린다.

겹치기로 원근감 주기
가까이 있는 것이
뒤에 있는 것을 가린다.

실제로 보이는 사물 말고 보이지 않는 공기에도 원근이 있다. 거리가 멀어지는 풍경일수록 윤곽선이 희미하게 보이고, 색이 연해지면서 색조가 무채색으로 변한다. 이런 것을 대기 원근이라고 하는데, 대기 중의 먼지와 습기 등 미세한 입자들이 빛을 흩어지게 해서 생기는 현상이다. 이 현상을 이용해 원근감을 표현하는 기법을 대기 원근법이라 한다. 이 방법은 폼페이 벽화에 사용됐고, 10세기 중국화에도 나타난다.

이야기 담아 그리기

5

그림은 단순히 그리는 작업으로 구성되지 않는다. 그림을 그린 이유, 그림을 그리고 안 사실, 그림을 보는 사람이 느끼기 바라는 점 등이 그림에 담긴다. 모든 그림에는 이야기가 있다.

내 이야기

모든 것은 나 자신에서 출발한다. 그리고자 하는 자연물을 선택한 이유를 간단히 적어도 이야기가 담긴 그림이 될 수 있다. 예술가도 결국 '자신의 생각'을 담아 표현한다.

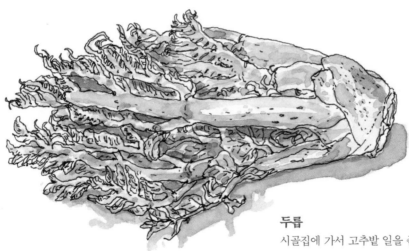

두릅

시골집에 가서 고추밭 일을 좀 했다. 올라오는데 어머니가 두릅을 싸주신다. 두릅은 겹잎이다. 가죽나무와 옻나무도 겹잎이라, 새순이 돋아날 때 보면 풍성하게 올라와 먹을 게 많다. 한 해를 준비하기 위해 돋아난 새싹 중에 두릅만큼 잘려 나가는 것도 드물 것이다. 미래를 생각하는 새싹, 나는 고향의 부모님을 생각한다.

05.09 시골집

당산나무

고향에 커다란 당산나무가 있다. 300년이 넘은 느티나무다. 인근 마을에서 제일 우람해, 동네 아이들의 자랑거리였다. 그 나무 밑에 가면 동네 사람들이 다 모여 있었다. 밭에서 일하다가 잠시 땀을 식히고, 새참도 먹고, 장기도 두고…. 지금 시골엔 모두 떠나고 노인만 남았다. 넓은 가지로 묵묵히 그늘을 만들어주고, 우람한 덩치로 마을의 상징이 된 나무. 다음에 내려가면 꼭 안아주고 와야겠다.

07.04

213

냉이

우리 시골 동네에서는 냉이를 '나순개'라고 불렀다. 봄이
오면 아이들이 "나순개 캐러 가자"며 바구니 들고 나갔다.
예전에 시골에서 부르던 풀이나 나무 이름이 도감에 있는
이름과 다른 게 많다. 지금 도감에 있는 이름은 영어나 일
본어로 된 식물명을 번역한 것이 대부분이다. 사투리에는
식물 고유의 이름이 그대로 남았을 가능성이 많다. 냉이
를 보고 나순개를 떠올리며 우리말에 대해 생각한다.

12.04 시골집

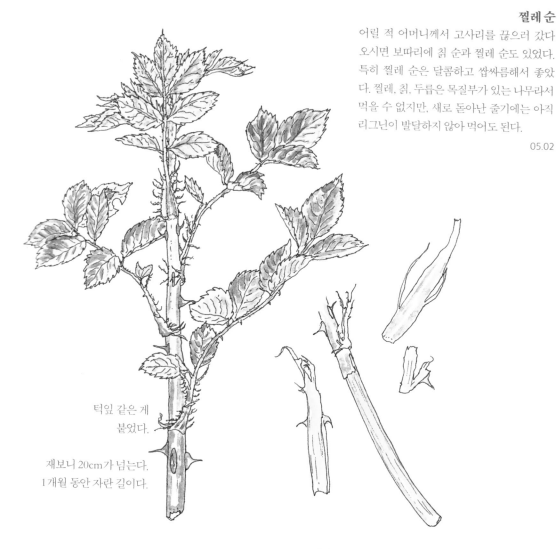

찔레 순

어릴 적 어머니께서 고사리를 끊으러 갔다 오시면 보따리에 칡 순과 찔레 순도 있었다. 특히 찔레 순은 달콤하고 쌉싸름해서 좋았다. 찔레, 칡, 두릅은 목질부가 있는 나무라서 먹을 수 없지만, 새로 돋아난 줄기에는 아직 리그닌이 발달하지 않아 먹어도 된다.

05.02

턱잎 같은 게
붙었다.

재보니 20cm가 넘는다.
1개월 동안 자란 길이다.

껍질을 벗기면 맑은 연둣빛 줄기가 나온다. 풋내가 나도 어린 시절, 이맘때면 이만한 간식이 없었다. 찔레 순으로 샐러드를 해 먹으면 좋을 것 같다. 우리 시골에선 찔레 순을 '찔룩'이라고 했다. 왜 그렇게 불렀는지는 모르겠다.

05.05 시골집

자연과 대화하기

자연은 의문투성이다. 왜 이런 모양일까? 왜 이런 색깔일까? 왜 이렇게 변할까? 의문점을 해결하는 데 그리기만큼 좋은 게 없다. 궁금한 점이 생기면 그려보자. 자연이 말 거는 것을 느낄 수 있다. 자연과 나눈 대화에서 많은 영감이 떠오르고, 진리를 깨우치고, 삶의 교훈도 얻는다.

낙엽

초록을 잃었다고 쓸쓸해하지
않아도 된다. 낙엽은 낙엽으로
새 삶을 시작하기 때문이다.
10.25

까치 깃털

시골집에 갔다가 동네를 산책하는데, 길에 깃털이 떨어졌다. 까치 깃털 같다. 어디서 빠졌을까? 깃축을 중심으로 비대칭이니 분명 안쪽은 아니고, 깃 끝이 뾰족하지 않고 흰색도 없는 걸 보니 첫째날개깃이 아니다. 첫째날개덮깃 같다. 깃털 하나도 제 위치에 맞게 생겨서, 자세히 보면 그 쓰임새를 알 수 있다. 세상에 그렇지 않은 게 있을까?
06.27 시골집

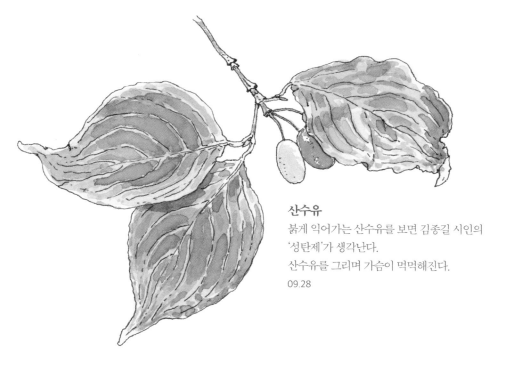

산수유
붉게 익어가는 산수유를 보면 김종길 시인의
'성탄제'가 생각난다.
산수유를 그리며 가슴이 먹먹해진다.
09.28

그루터기
집 근처에 제법 큰 이태리포플러가 있었다. 갑
자기 보이지 않아서 가보니 베였다. 한여름에
이파리를 팔랑팔랑 흔드는 모습은 이제 볼 수
없다. 안타깝다. 생명이야 다 같지만, 커다란
나무가 죽으면 왠지 아쉬움이 더 크다. 부디
어디서 성냥개비나 나무젓가락으로 잘
쓰이길 바란다.

02.26

90cm
나이테 35개

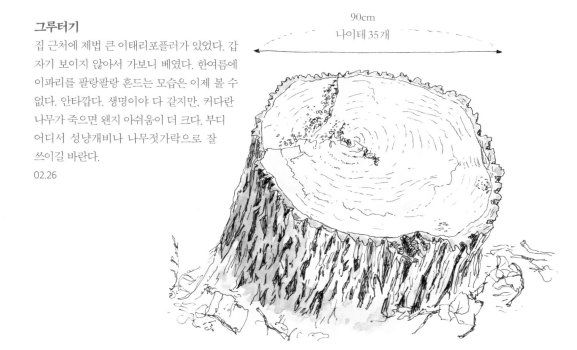

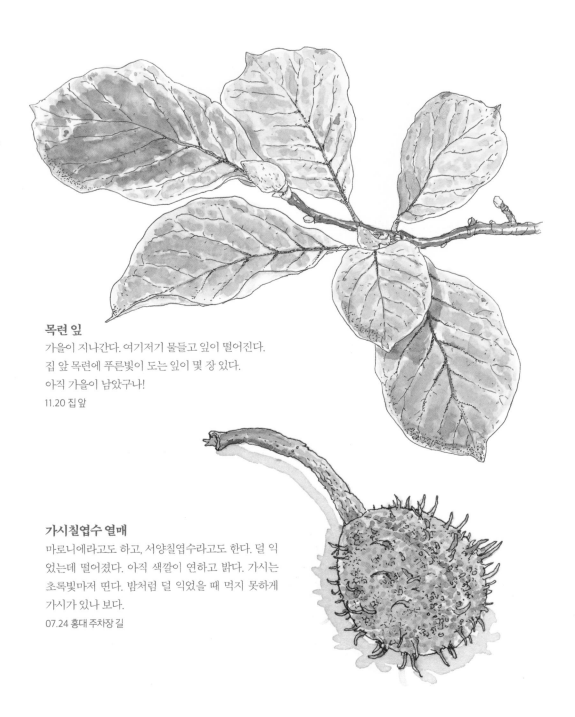

목련 잎

가을이 지나간다. 여기저기 물들고 잎이 떨어진다.
집 앞 목련에 푸른빛이 도는 잎이 몇 장 있다.
아직 가을이 남았구나!

11.20 집앞

가시칠엽수 열매

마로니에라고도 하고, 서양칠엽수라고도 한다. 덜 익
었는데 떨어졌다. 아직 색깔이 연하고 밝다. 가시는
초록빛마저 띤다. 밤처럼 덜 익었을 때 먹지 못하게
가시가 있나 보다.

07.24 홍대 주차장 길

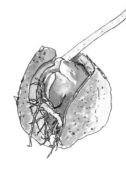

칠엽수 열매

한 달 전쯤 홍릉수목원에 갔다가 주운
칠엽수 열매를 지퍼 팩에 담아 베란다에
뒀는데, 어느새 싹이 돋았다. 땅에서 주
운 것이라 축축하고 겉껍질이 붙어서 싹
이 틀 수 있었나 보다.

열매에 얼굴을 그릴 때,
코 부분이 새싹이 나오
는 부분이다.

새싹은 대부분 뿌리가
먼저 나온다. 물과 양
분을 흡수해야 하기 때
문이다.

겉껍질 벽에 뿌리가 달라붙
었다. 겉껍질은 스펀지처럼
물기를 머금고, 흙과 비슷
한 듯하다.

베란다에 두고 까맣게 잊었는데, 며칠 전에
우연히 보고 깜짝 놀랐다. 너, 언제 이렇게 컸
니? 씨앗이 이렇게 나무가 되는구나.
01.27

219

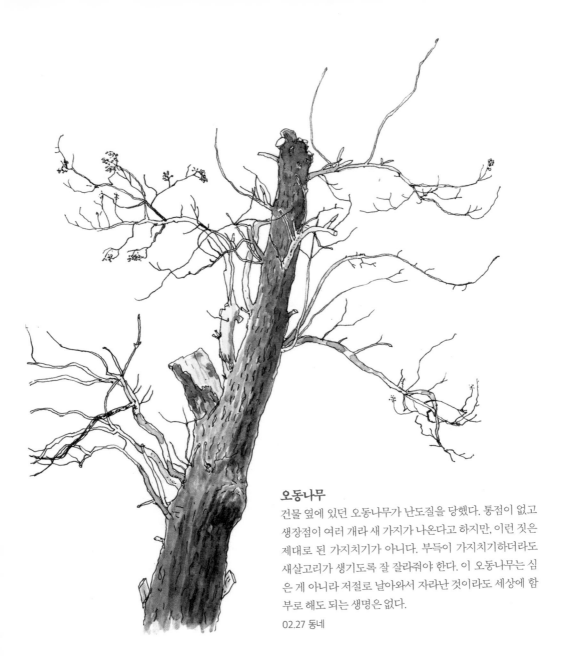

오동나무

건물 옆에 있던 오동나무가 난도질을 당했다. 통점이 없고
생장점이 여러 개라 새 가지가 나온다고 하지만, 이런 짓은
제대로 된 가지치기가 아니다. 부득이 가지치기하더라도
새살고리가 생기도록 잘 잘라줘야 한다. 이 오동나무는 심
은 게 아니라 저절로 날아와서 자라난 것이라도 세상에 함
부로 해도 되는 생명은 없다.

02.27 동네

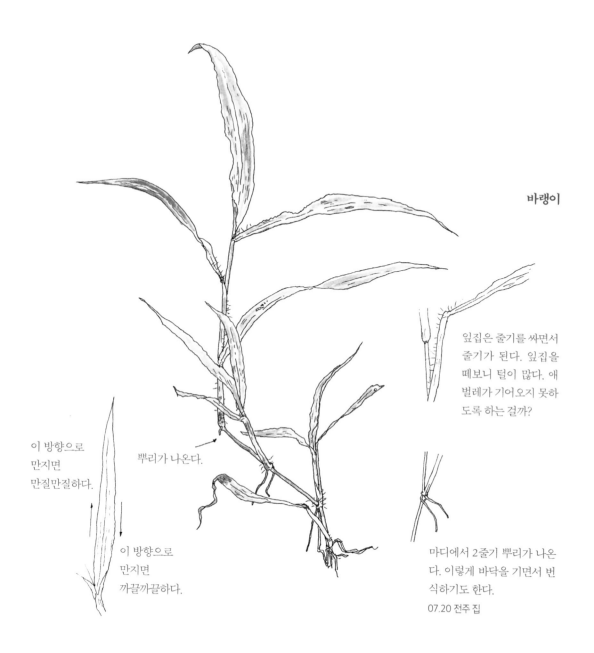

바랭이

잎집은 줄기를 싸면서 줄기가 된다. 잎집을 떼보니 털이 많다. 애벌레가 기어오지 못하도록 하는 걸까?

이 방향으로 만지면 만질만질하다.

뿌리가 나온다.

이 방향으로 만지면 까끌까끌하다.

마디에서 2줄기 뿌리가 나온다. 이렇게 바닥을 기면서 번식하기도 한다.
07.20 전주 집

이면 들여다보기

자연을 그리며 내 느낌을 적어도 좋지만, 다른 사람이 잘 모르는 이야기를 찾아 그 순간의 놀라움이나 기쁨을 그리고 기록해도 좋다. 자연을 그리는 일이지만 결국 사람들이 보는 그림이므로, 사람들에게 다가가는 이야기여야 한다. 그러기 위해서는 관찰만 잘하거나 그림만 잘 그린다고 해결되지 않는다. 평소 다른 이들과 많이 대화하고, 책도 많이 보는 게 좋다.

잎 모양을
다 갖췄다.

생강나무

어릴 때 동네에 생강나무가 있는지 몰랐다. 자연 공부를 하고 나서 시골집 뒷산에 가보니 아주 많았다. 알면 더 잘 보인다. 고등학생 때 김유정의 단편소설 〈동백꽃〉을 배웠는데, 동백꽃을 '노란 꽃'이라 해서 궁금했다. 동백꽃은 붉지 않나? 강원도 사람들이 생강나무를 동백나무라고 부른다는 걸 나중에 알고 호기심이 풀렸다.
04.05

암술 없이
수술만 가득하다.
암수딴그루(자웅이주)라던데
그럼 이건 수나무다.

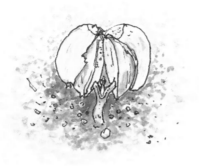

도토리 싹

떨어진 도토리가 땅에 뿌리를 내렸다. 껍데
기가 완전히 벌어지고 반으로 쪼개진 도토
리는 뿌리와 떡잎의 양분이 된다.

03.25

청강문화산업대학교에는 참나무가 많다. 특히 굴참나무와
신갈나무가 많다. 숲에서는 동물들이 먹고 사람들이 주워
가서 도토리를 보기 어렵지만, 캠퍼스에서는 아무도 도토
리를 줍지 않아 싹이 난 것이 자주 눈에 띈다. 도토
리는 청설모가 도와주지 않아도 땅에 떨어
졌다가 싹을 낸다. 참나무 주변을 보면
어김없이 어린 참나무가 자란다.

06.05

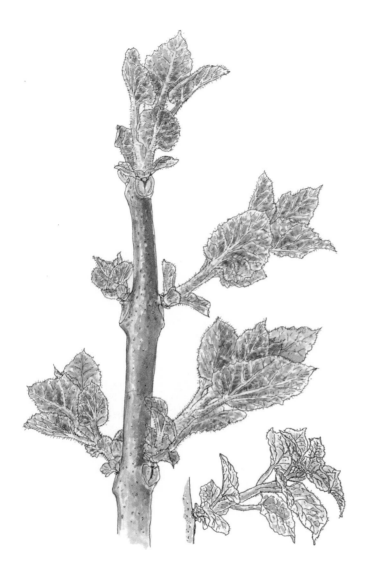

오동나무 잎

지난해 뒷마당에 새로 난 오동나무를 뽑지 않고
두니 올해 새순을 냈다. 겨울눈 하나에서 자란 줄
기에 잎이 10장이나 달렸다. 지난해 잎이 1장 난
자리에서 올해 10장이 났으니 10배 많은 잎을 단
것이다. 나무마다 다르겠지만 생각지 못한 것을
알게 되어 좋았다.

04.13

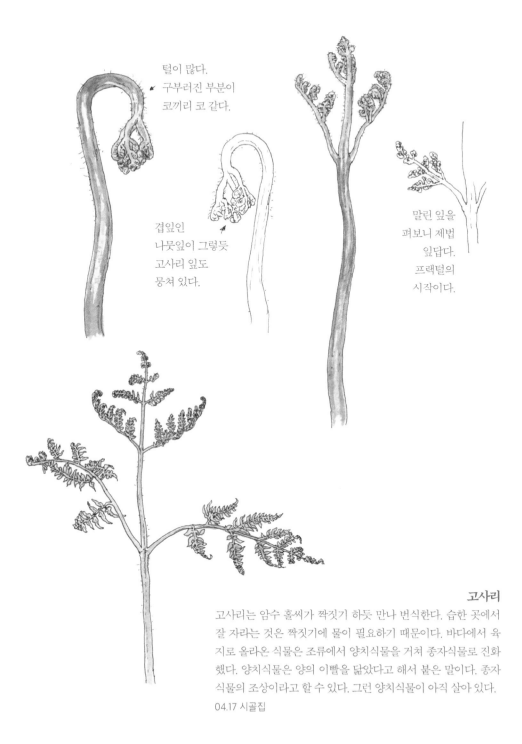

털이 많다.
구부러진 부분이
코끼리 코 같다.

겹잎인
나뭇잎이 그렇듯
고사리 잎도
뭉쳐 있다.

말린 잎을
펴보니 제법
잎답다.
프랙털의
시작이다.

고사리

고사리는 암수 홀씨가 짝짓기 하듯 만나 번식한다. 습한 곳에서
잘 자라는 것은 짝짓기에 물이 필요하기 때문이다. 바다에서 육
지로 올라온 식물은 조류에서 양치식물을 거쳐 종자식물로 진화
했다. 양치식물은 양의 이빨을 닮았다고 해서 붙은 말이다. 종자
식물의 조상이라고 할 수 있다. 그런 양치식물이 아직 살아 있다.
04.17 시골집

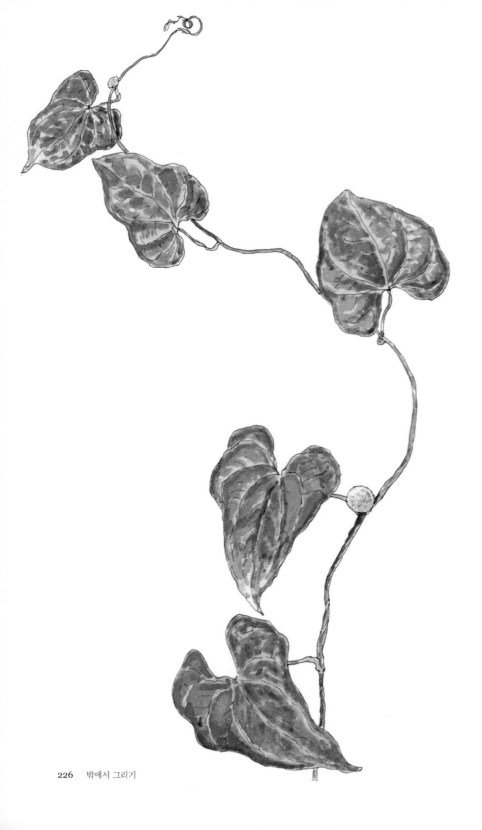

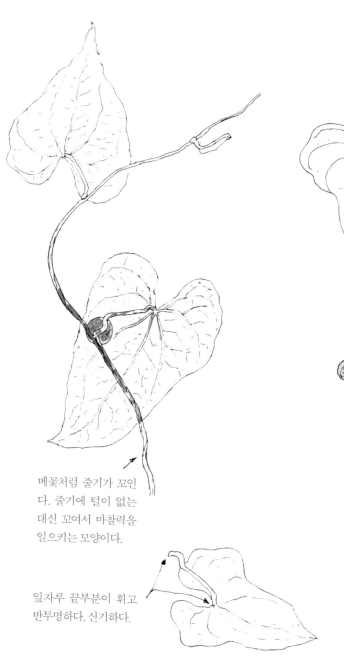

완전한 하트 모양은
아니고 각이 졌다.

메꽃처럼 줄기가 꼬인
다. 줄기에 털이 없는
대신 꼬여서 마찰력을
일으키는 모양이다.

잎자루 끝부분이 휘고
반투명하다. 신기하다.

참마

줄기에 원눈(주아)이 달렸다. 갈라보니
하얗고, 먹어보니 마와 같은 맛이다.
원눈은 씨앗과 비슷하다. 원눈이 땅에
떨어지면 거기서 마가 자란다. 식물은
씨앗뿐만 아니라 뿌리나 줄기로도 번
식하는데, 겨울눈이 씨앗 역할을 한다.
원눈이 곧 겨울눈 아닐까?
우리나라에는 없지만 맹그로브는 새
끼를 낳는다. 나무줄기에서 자라기 시
작한 새 가지가 떨어지면서 펄에 박혀
뿌리를 내린다. 원눈이나 겨울눈도 씨
앗을 대신하니 나무에겐 새끼와 같은
느낌일 듯싶다. 원눈은 동그라니 알이
라고 하는 게 나을까?

09.23 관악산

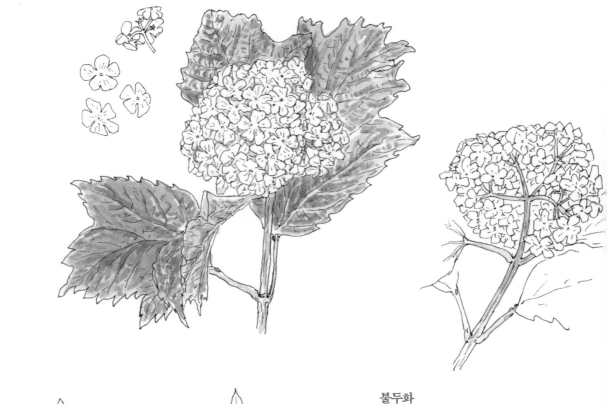

불두화

산수국을 개량한 꽃이다. 생식 능력이
없어서 절에 심는다고 한다. 꽃이 벌과
나비를 부르지 않는데, 잎에 꿀샘이 있
어서 개미가 꼬인다. 꽃가루받이는 안
해도 애벌레에게 잎이 갉아 먹히는 것
은 막아야 하기 때문이다.

05.12

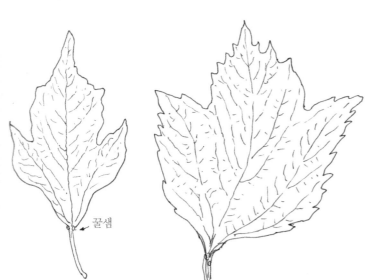

꿀샘

담쟁이덩굴

집에 오는 길에 버려진 담쟁이덩굴을 발견
했다. 봄을 맞아 새로 낸 잎과 새로 벋은 줄
기가 무참히 뜯겼다. 아직 싱싱해서 영정 사
진을 찍는 마음으로 그렸다. 애써봤지만 생
생한 느낌이 다르다.

05.03

배롱나무

'목백일홍' '백일홍나무'라고도 한다. 어릴 때는 '간지럼나무'라고 불렀다. 줄기를 손으로 간질이면 가지 끝이 간지럼을 타듯이 흔들린다. 사실 어느 나무든 줄기를 간질이면 끝이 움직인다. 실제로 꽃이 100일을 가는지 살펴보니 3개월 가까이 꽃이 보인다. 하지만 1송이가 3개월을 가는 게 아니고, 다른 꽃이 3개월 동안 계속 피고 진다.

09.04 남산도서관

긴 암술 1개

이렇게 생긴 수술이 30여 개 있다. 곤충의 먹이일까?

이렇게 생긴 수술이 6개 있다. 꽃가루받이용이겠지.

꽃잎이 떨어진다.

이렇게 생긴 잎이 6장이다. 왜 꽃잎을 레이스처럼 만들었을까? 꽃잎에 꽃잎자루가 달려서 바람에 잘 흔들린다. 꽃잎이 잘 흔들리면 뭐가 좋을까?

겉껍질에 싸인 가래

씨를 줍고 옆을 보니 올해 열매도
있다. 더 두리번거렸지만 1개밖에
발견하지 못했다. 향이 좋다. 가래나
무 잎과 호두나무 잎이나 열매에서
도 같은 향이 난다. 주글란신이라는
성분이 있다던데. 그 냄새인가?

가래

지난해 열매가 바닥
에 있어서 주웠다.

호두

호도에서 호두가 되었다. 자도에서 자두가 된 것과
같은 이치다. 둘 다 복숭아 도(桃) 자에서 변한 것이
다. 호두나무 원산지를 중국이라 하고, 고려 시대에
류청신이라는 역관이 가져와서 천안 광덕사에 심었
다는 설이 있지만 정확하지 않다. 이란 지역의 석류
나무나 호두나무를 장건이 기원전 128년 실크로드
를 통해 중국에 들여왔고, 2000년 이상 된 호두나무
흔적이 백제 고분군에서 출토됐으니 우리 땅에도 그
때 들어왔다고 보는 게 맞을 듯싶다. 호두를 '오랑캐
복숭아'라고 한 것도 중국 사람들이 이란에서 들여와
그렇게 부른 것이리라.

07.03

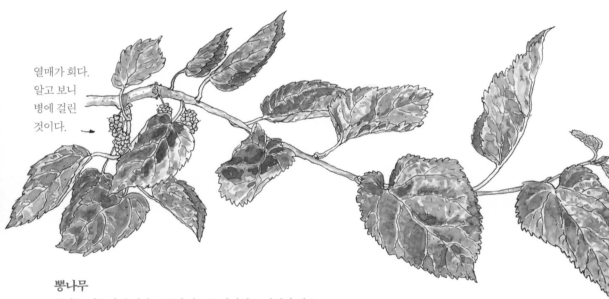

열매가 희다.
알고 보니
병에 걸린
것이다. →

뽕나무

뽕나무 이름의 유래가 궁금해 자료를 찾아봐도 이거다 싶은
게 없다. 어떤 자료에는 성기나 성교를 의미하는 '뽕'이란 말
에서 뽕나무가 됐다고 하고, 부상나무에서 부상→부앙→
붕→뽕이 됐다고도 한다. '뽀얗다'에서 뽕이 됐을 거라는 추
측도 있다. 어린 열매가 희고 다른 나무에 비해 줄기가 뽀얗
기 때문에 그렇게 불렀을 것이라는 추측인데, 열매는 설익
었을 때 녹색이다. 흰 열매는 병에 걸린 것이다.
오디는 어디서 유래했을까? 시골에서는 오디를 '오도개'라
고 했다. 오돌도돌해서 오디라고도 한다는데, 까마귀 오(烏)
자와 관련 있는 건 아닐까?

06.18

일본목련

10월 초, 남이섬에 수업하러 갔다가 잘린 것을
주웠다. 씨가 이렇게 안에 든 것은 처음 본다.
집에 가서 그려야지 하고 이제야 그렸다. 그때
와 색이 조금 달라졌지만, 여전히 씨는 빨갛고
잎은 연보라색이다. 일본목련은 일본이란 글자
가 붙은 거 말고는 참 좋다. 넓은 잎도, 향긋한
꽃향기도, 다 마른 잎도, 살다 보면 우리가 이름
에 지나치게 연연하는 것을 느낀다. 본질은 변
함이 없는데….

10.28

다양하게 그리기

그림을 그려서 혼자 즐기고 만족하는 데 그치지
않고, 다른 이에게 감동을 주거나 다른 이들이 보고
정보를 얻을 수 있도록 하는 게 자연 관찰 그리기의
목표다.

다양하게
그리기

1

그리기에 어느 정도 익숙해졌다면 재료와 장소, 대상 등을 가리지 말고 주변 동식물을 자유롭게 묘사해보자. 익숙한 것부터 하는 것이 순서다.

보이지 않는 부분은 어떻게 그리면 좋을지, 작은 부분은 어떻게 하면 자세히 그릴 수 있을지, 변하는 모습은 어떻게 표현할지, 다른 이들에게 자연에 대한 정보를 더 명확하고 자세히 알려주려면 어떤 방식으로 그리는 게 좋을지, 자연을 이해하는 폭을 넓히기 위해서는 무엇을 그려야 할지 등을 고민해 다양한 방식으로 그려보자.

그림을 그려서 혼자 즐기고 만족하는 데 그치지 않고, 다른 이에게 감동을 주거나 다른 이들이 보고 정보를 얻을 수 있도록 하는 게 자연 관찰 그리기의 목표다.

해부해서 그리기

겉모습만 그리다 보면 왜 그런 형태를 띠는지 식물의 생존 전략을 자세히 알기 어렵다. 길이를 재보고, 꼬투리를 까보고, 꽃잎이 몇 장인지 세는 등 대상을 적극적으로, 깊이 연구해보자. 그동안 보이지 않던 것이 보이고, 모르던 것을 알 수 있다.

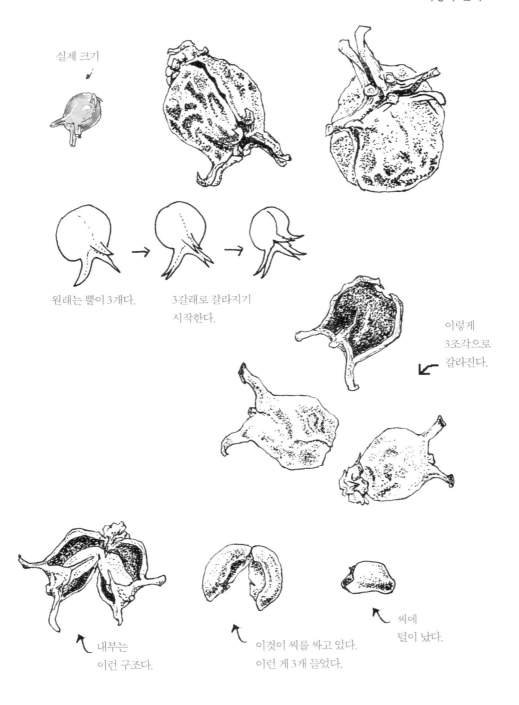

실제 크기

원래는 뿔이 3개다.

3갈래로 갈라지기
시작한다.

이렇게
3조각으로
갈라진다.

내부는
이런 구조다.

이것이 씨를 싸고 있다.
이런 게 3개 들었다.

씨에
털이 났다.

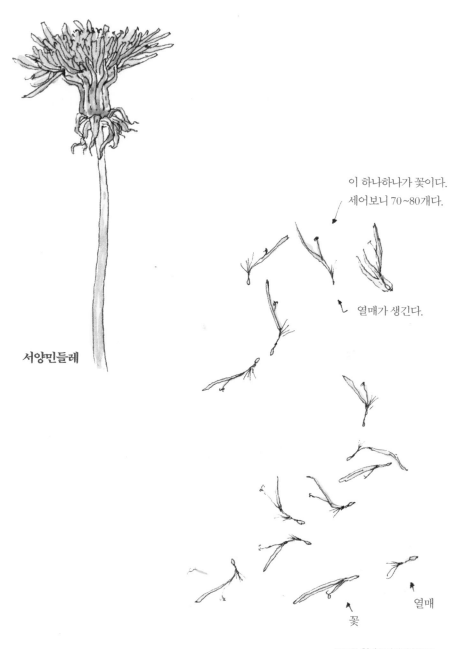

서양민들레

이 하나하나가 꽃이다.
세어보니 70~80개다.

열매가 생긴다.

꽃

열매

05.10 청강문화산업대학교

주목 열매

달콤한 과육을 먹고 나니
가운데 씨앗이 남았다.
도토리 같다.

다 익은 열매

덜 익은 열매

이 부분이 부풀어서
빨갛게 익는 모양이다.
씨방이 따로 없고,
꽃받침이 열매 역할을 하는 듯하다.

전체적인 구조

09.10 청강문화산업대학교

버즘나무 열매

자세히 보면 이렇게
씨앗이 붙어 있다.

우리나라에서는 나무껍질 모양을 보고 버즘나무
라 하고, 미국에선 넓은 잎을 보고 '플라타너스'라
한다. 일본이나 북한은 이 열매를 보고 '방울나무'
라는 이름을 지었다.

비를 맞아 젖고 마르기를 반복하다가
잘 건조되면 드디어 부풀어 오른다.

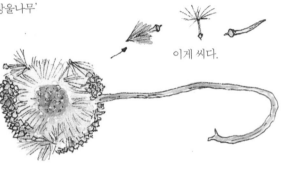

이게 씨다.

솜털 달린 씨가 모두 날아가면 가운
데 단단한 구슬 같은 것만 남는다. 야
구공 구조와 비슷하다.

10.27

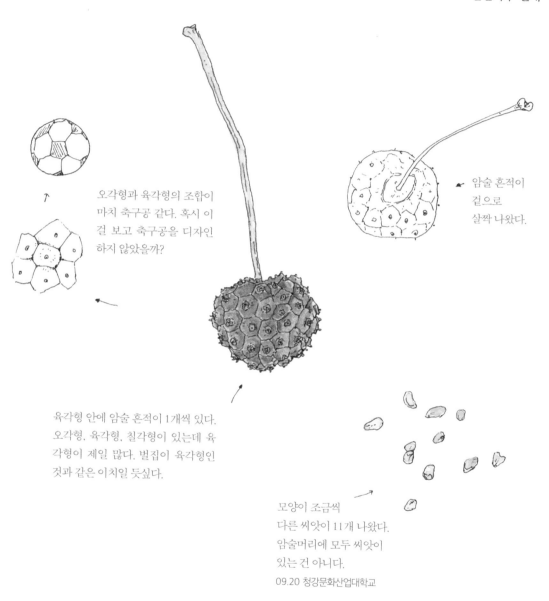

오각형과 육각형의 조합이
마치 축구공 같다. 혹시 이
걸 보고 축구공을 디자인
하지 않았을까?

암술 흔적이
겉으로
살짝 나왔다.

육각형 안에 암술 흔적이 1개씩 있다.
오각형. 육각형. 칠각형이 있는데 육
각형이 제일 많다. 벌집이 육각형인
것과 같은 이치일 듯싶다.

모양이 조금씩
다른 씨앗이 11개 나왔다.
암술머리에 모두 씨앗이
있는 건 아니다.
09.20 청강문화산업대학교

241

흰 무궁화

무궁화도 여러 종류가 개발돼서 정확한
이름은 모르겠다. 꽃이 흰색이니 흰 무
궁화라고 부를 수밖에. 벌써 피고 져서
바닥에 우수수 떨어졌다.

꽃받침도
5갈래로
갈라졌다.

꽃받침 아래 얇고 가는
꽃받침이 8개나 달렸다.
왜 있을까? 꽃받침 5개와
그 아래 있는 꽃받침 8개는
피보나치수열에 나오는 숫자다.
우연인가?

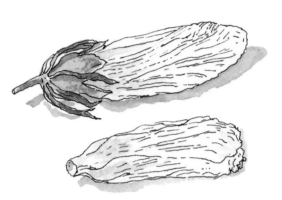

꽃잎이 5장 같지만, 펴보면 하나로 붙었다.

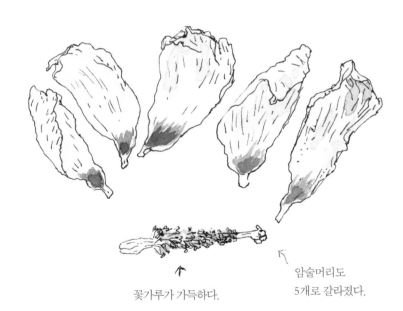

꽃가루가 가득하다.

암술머리도
5개로 갈라졌다.

08.01 집에 오는 길

태산목

목련과에서 유일한
늘푸른나무로,
꽃이 제일 크다.
향도 강해서
내가 정말 좋아하는 나무다.

06.11 전주

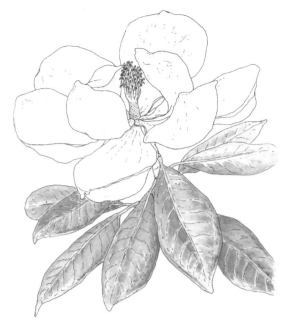

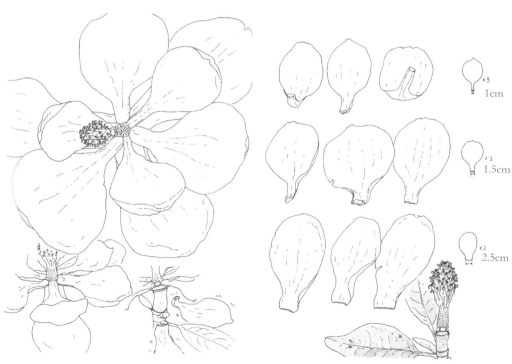

×3
1cm

×3
1.5cm

×3
2.5cm

아까시나무 열매

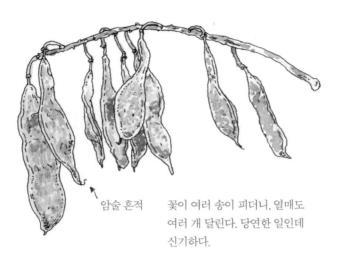

↑ 암술 흔적

꽃이 여러 송이 피더니, 열매도
여러 개 달린다. 당연한 일인데
신기하다.

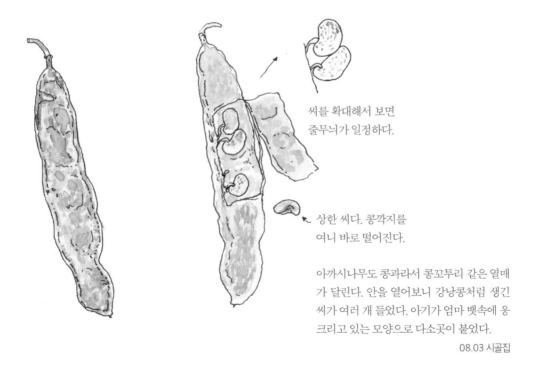

씨를 확대해서 보면
줄무늬가 일정하다.

← 상한 씨다. 콩깍지를
여니 바로 떨어진다.

아까시나무도 콩과라서 콩꼬투리 같은 열매
가 달린다. 안을 열어보니 강낭콩처럼 생긴
씨가 여러 개 들었다. 아기가 엄마 뱃속에 웅
크리고 있는 모양으로 다소곳이 붙었다.

08.03 시골집

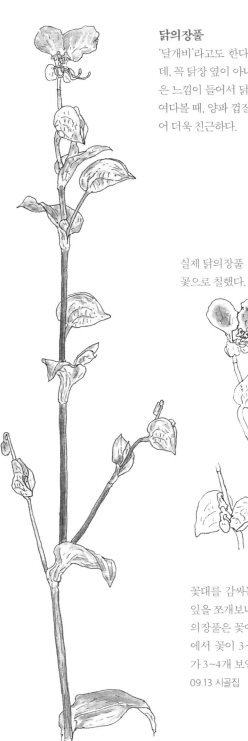

닭의장풀

'달개비'라고도 한다. 닭장 근처에 잘 자라서 닭의장풀이라는 이름이 붙었다는
데, 꼭 닭장 옆이 아니라도 시골길 어디든 잘 자란다. 쫑긋한 꽃잎 2장이 닭 벗 같
은 느낌이 들어서 닭을 연상한 것은 아닐까? 자연 시간에 현미경으로 세포를 들
여다볼 때, 양파 껍질이나 닭의장풀 잎의 비닐 같은 막을 떼서 관찰한 기억이 있
어 더욱 친근하다.

실제 닭의장풀
꽃으로 칠했다.

3개(헛수술) + 1개(헛수술) +
2개 구조의 수술(꽃가루 있
는 진짜 수술)

← 암술

꽃받침 역할을 하는
반투명한 게 4장이다.
원래 꽃잎이 6장이 아
니었을까? 꽃잎 2장
남기고 나머지는 색
을 빼고 퇴화되면서
꽃받침 역할을 한 건
아닐까?

꽃대를 감싸는 잎과 비슷하게 생긴 꽃턱
잎을 쪼개보니, 그 안에 열매가 맺힌다. 닭
의장풀은 꽃이 여러 번 피고 지는데, 한곳
에서 꽃이 3~4송이 피는 모양이다. 열매
가 3~4개 보인다.
09.13 시골집

박주가리

지난주 홍릉수목원에 갔다가 테니스장 그물을 타고
올라가는 박주가리에서 열매를 하나 땄다. 가벼운
열매 안에 솜털 달린 씨가 성냥개비처럼 빼곡히 들
었다. 바람이 불면 멀리멀리 날아갈 것이다.

01.26 홍릉수목원

안에 있는 씨를 빼 세어보니 210개가 넘는
다. 방 안에 마구 날아다닌다. 한곳에 모아
보니 양이 제법 많다. 이렇게 많은 씨를 안
에 넣어뒀다니. 씨를 다 뺀 통 안에 길쭉한
칸막이가 있다. 왜 있는지 모르겠다. 나중에
익기 전에 관찰해봐야겠다.

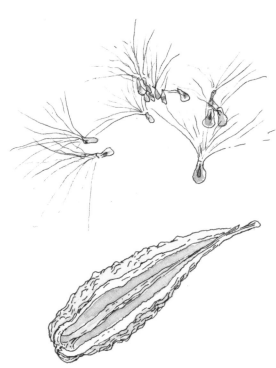

신갈나무

한여름 숲에 가면 잎과 도토리가
달린 신갈나무 가지가 바닥에 수북
이 떨어진 것을 볼 수 있다. 비바람
에 떨어진 것이 아니라 도토리거위벌
레가 도토리에 알을 낳고 잘라 떨어뜨린
것이다. 왜 그럴까? 도토리 안쪽에 알을
낳으면 안전하고, 애벌레가 되어 도토리도
먹을 수 있고, 잎이 붙은 가지째 떨어뜨려
충격을 줄이기 위해서겠지.

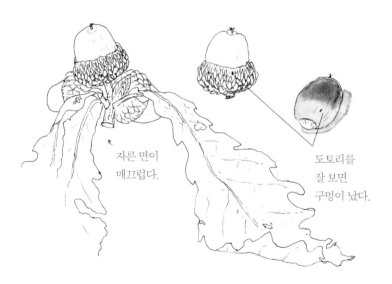

자른 면이
매끄럽다.

도토리를
잘 보면
구멍이 났다.

도토리를 잘라보면 껍데
기 바로 안쪽에 희고 조그
만 알이 들었다.

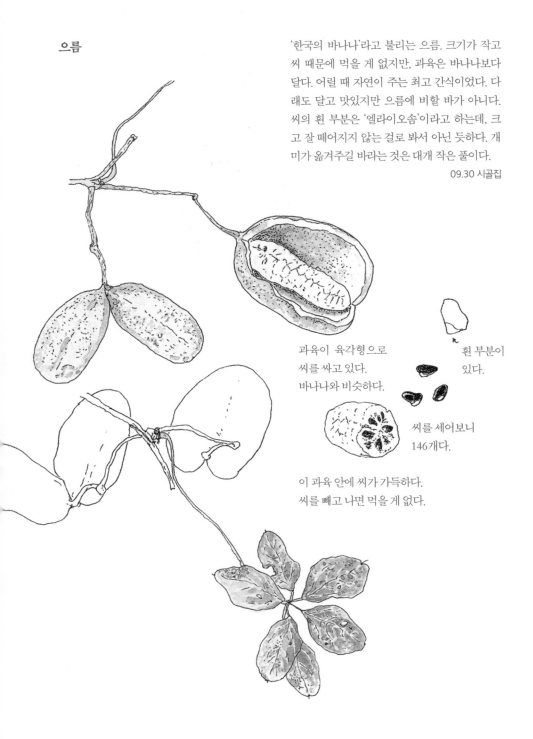

으름

'한국의 바나나'라고 불리는 으름. 크기가 작고 씨 때문에 먹을 게 없지만, 과육은 바나나보다 달다. 어릴 때 자연이 주는 최고 간식이었다. 다래도 달고 맛있지만 으름에 비할 바가 아니다. 씨의 흰 부분은 '엘라이오솜'이라고 하는데, 크고 잘 떼어지지 않는 걸로 봐서 아닌 듯하다. 개미가 옮겨주길 바라는 것은 대개 작은 풀이다.

09.30 시골집

과육이 육각형으로
씨를 싸고 있다.
바나나와 비슷하다.

흰 부분이
있다.

씨를 세어보니
146개다.

이 과육 안에 씨가 가득하다.
씨를 빼고 나면 먹을 게 없다.

참죽나무 열매

왜 이렇게 뭉쳐서 떨어질까? 씨앗이 많을
수록 발아율은 떨어진다. 발아율이 낮기
때문에 씨앗이 많은가?

12.10

1개씩 뗀 비늘 조각

안에 스펀지 같은 게 들었는데.
무슨 역할을 하는지 잘 모르겠
다. 습도와 연관된 것 아닐까?

씨에 날개가 달렸다.
날려보니 빙그르르 돌면서 떨어진다.
바람을 이용해 번식하려는 전략이다.

물에 담그니 이렇게 오므
라들어서 익기 전 모습으
로 변했다.

249

확대와 축소, 비교와 분석해서 그리기

대상이 너무 작으면 확대해서 그리고, 너무 크면 줄여서 그린다. 비슷한 것은
비교해서 그리고, 시기에 따라 달라지는 모습을 그려 분석해볼 수도 있다.

솔방울

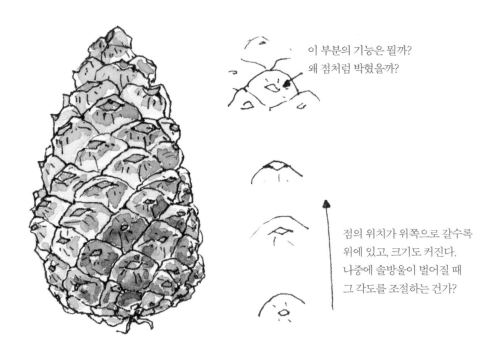

이 부분의 기능은 뭘까?
왜 점처럼 박혔을까?

점의 위치가 위쪽으로 갈수록
위에 있고, 크기도 커진다.
나중에 솔방울이 벌어질 때
그 각도를 조절하는 건가?

자주 보던 솔방울에서도 모르는 것이 발견된다.
자연을 완벽히 알기란 어쩌면 불가능한지도 모르겠다.
08.04

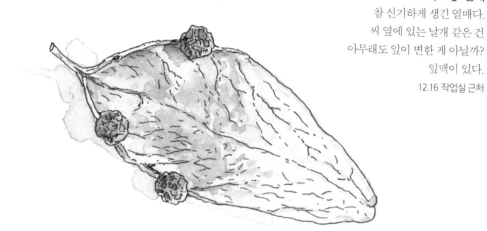

벽오동 열매
참 신기하게 생긴 열매다.
씨 옆에 있는 날개 같은 건
아무래도 잎이 변한 게 아닐까?
잎맥이 있다.
12.16 작업실 근처

땅에 떨어져도 계속 바람에
움직일 수 있게 생겼다.

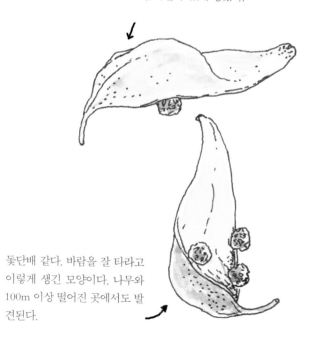

돛단배 같다. 바람을 잘 타라고
이렇게 생긴 모양이다. 나무와
100m 이상 떨어진 곳에서도 발
견된다.

칡 잎

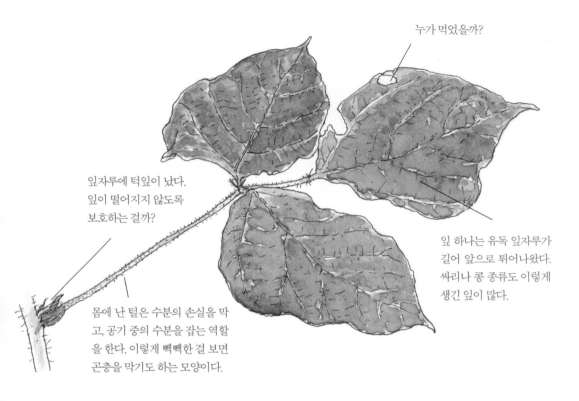

누가 먹었을까?

잎자루에 턱잎이 났다.
잎이 떨어지지 않도록
보호하는 걸까?

잎 하나는 유독 잎자루가
길어 앞으로 튀어나왔다.
싸리나 콩 종류도 이렇게
생긴 잎이 많다.

몸에 난 털은 수분의 손실을 막
고, 공기 중의 수분을 잡는 역할
을 한다. 이렇게 빽빽한 걸 보면
곤충을 막기도 하는 모양이다.

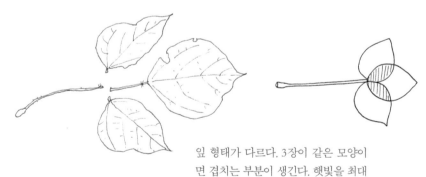

잎 형태가 다르다. 3장이 같은 모양이
면 겹치는 부분이 생긴다. 햇빛을 최대
한 받기 위한 잎의 작전이다.

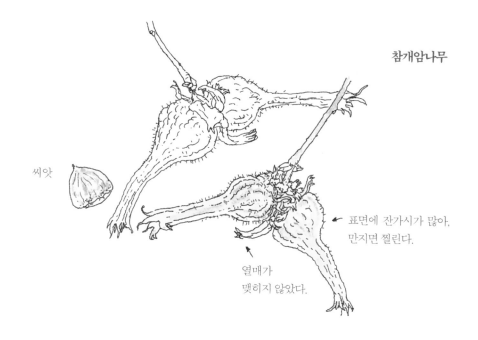

참개암나무

씨앗

← 표면에 잔가시가 많아,
만지면 찔린다.

열매가
맺히지 않았다.

개암나무

향이 좋은 헤이즐넛 커피는 원두에 헤이즐넛(개암) 추출
물을 섞어 만든다. 개암은 생김새가 도토리와 비슷하다.
맛은 밤과 비슷하지만, 밤보다 고소해 제과·제빵 재료로
널리 사용된다.

08.19 국립중앙박물관 전통염료식물원

씨앗

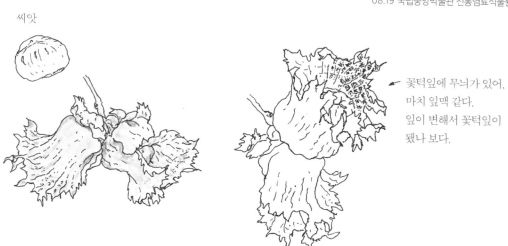

← 꽃턱잎에 무늬가 있어,
마치 잎맥 같다.
잎이 변해서 꽃턱잎이
됐나 보다.

벚나무

날씨가 봄 같지 않다고 해도 식물은 나름의 계절 감각으로 꽃을 피운다. 달력이 없었을 땐 식물을 보고 계절을 짐작했겠지?

04.13 서울애니메이션센터

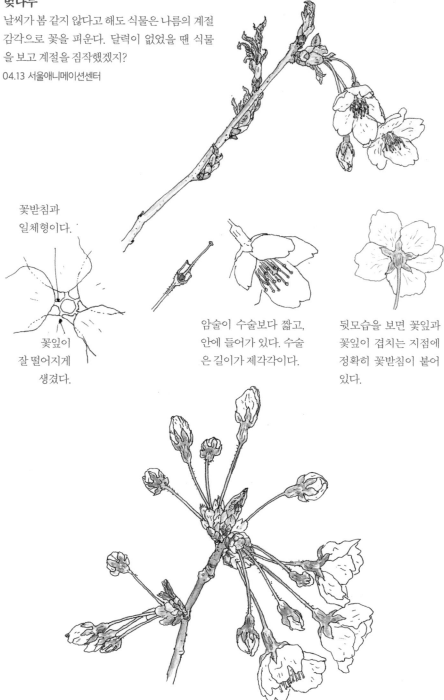

꽃받침과
일체형이다.

꽃잎이
잘 떨어지게
생겼다.

암술이 수술보다 짧고,
안에 들어가 있다. 수술
은 길이가 제각각이다.

뒷모습을 보면 꽃잎과
꽃잎이 겹치는 지점에
정확히 꽃받침이 붙어
있다.

가죽나무

가죽나무 꽃이 지고,
슬슬 열매로 변하는 시기다.
비바람에 떨어진 게 많다.
열매가 붙었던 부분(과축)까지 떨어졌다.

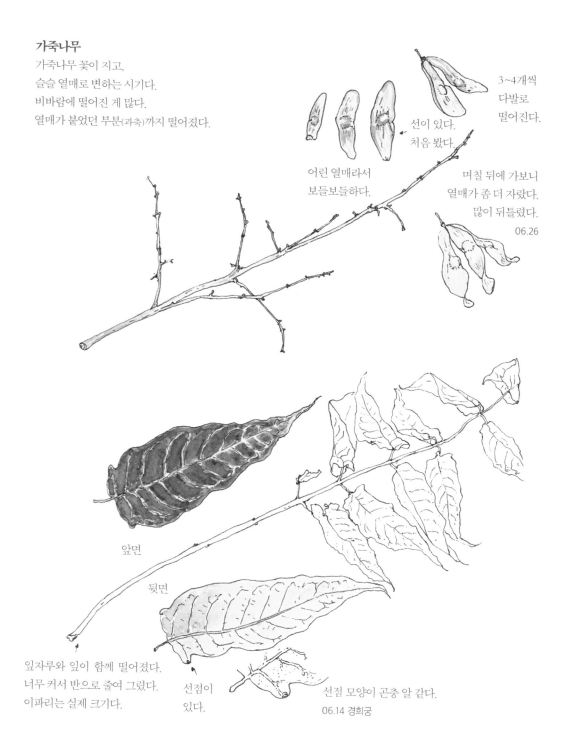

3~4개씩
다발로
떨어진다.

선이 있다.
처음 봤다.

어린 열매라서
보들보들하다.

며칠 뒤에 가보니
열매가 좀 더 자랐다.
많이 뒤틀렸다.

06.26

앞면

뒷면

잎자루와 잎이 함께 떨어졌다.
너무 커서 반으로 줄여 그렸다.
이파리는 실제 크기다.

선점이
있다.

선점 모양이 곤충 알 같다.
06.14 경희궁

255

거의 다 자란 열매 껍데기
를 까보니 목화 같다. 역시
끈적거린다.

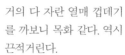

곰보 같다.

껍데기
속에 있는
알맹이다.
만지니 익지 않은
씨가 비늘처럼
떨어진다.

다 익은 모습이다.
갈라지면 안에서 날개 달린
아주 작은 씨가 나온다.

꽃받침 안에
열매가 생긴다.

암술머리가
붙은 것도 있다.

표면이 끈적거린다.
오동나무 꽃도
끈적거리던데, 왜 그럴까?

오동나무
떨어진 열매와 잎

비 온 뒤 덜 익은 열매가 떨
어졌다. 6월인데 벌써 진 잎
도 있다. 다른 잎들은 크게 자라
는데…. 봄에도 단풍 드는 잎이 있
다. 수명이 다했기 때문이다. 그 까닭
은 잘 모르겠다. 세상을 떠날 때는 순서
가 없다. 어쩌면 이 잎이 제일 먼저 세상에 나
왔을 수도 있다. 자기 일을 하고 먼저 떠나는 잎, 요
절하는 천재 같다.

06.08

깨끗한 은행

자연스럽게
껍데기가 까졌다.

건포도같이 마른
지난해 열매

떨어진 열매

꽃가루받이
안 된 암꽃

은행

은행나무 수꽃이 피고 잎이 좀 더 자
라면 암꽃이 나온다. 망치 모양인데
양쪽에 수꽃 꽃가루가 묻으면 열매
2개가 맺힌다. 그런데 2개 중 1개만
꽃가루받이 되는 경우가 많다.
06.19

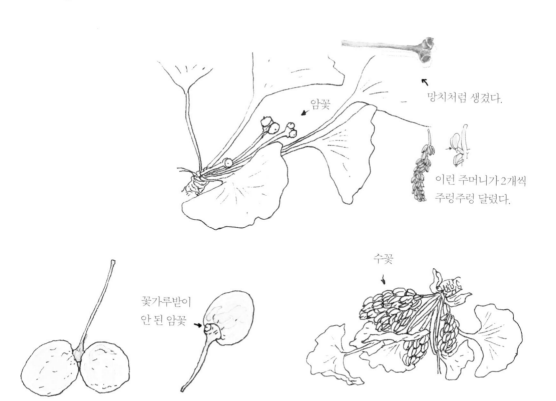

암꽃

망치처럼 생겼다.

이런 주머니가 2개씩
주렁주렁 달렸다.

꽃가루받이
안 된 암꽃

수꽃

257

소나무

솔방울도 도토리처럼 2년에 걸쳐 여문다. 우리가 흔히 보는 솔방울은 씨가 날아간 3년 차 솔방울이다. 소나무는 늘 푸르게 보여 잎이 지지 않는 것으로 아는 이들이 있다. 소나무도 잎이 진다. 지난해 잎과 올해 잎이 동시에 붙어 있어서 늘 푸르게 보일 뿐이다. 나무마다 다르지만 2년 남짓 붙어 있다.

06.08 양평

올해 꽃가루받이한 암꽃이 솔방울이 됐다.

암꽃 모습
05.13

← 올해 새로 나온 잎

→ 지난해 꽃가루받이한 솔방울. 올가을에 여물 것이다.

← 지난해 나온 2년 차 잎.

↑ 지지난해에 만들어진 3년 차 솔방울. 솔 씨가 다 날아갔다.

↑ 지지난해에 나온 3년 차 잎. 거의 다 졌다. 솔잎 수명이 2년이란 걸 알 수 있다.

꾸준히 관찰해서 그리기

식물의 변화가 많을 때는 식물 하나를 꾸준히 관찰해서 어떻게 변하는지 그린다. 싹이 돋고 나서 잎이 커지는 과정, 꽃봉오리가 맺혔다가 점점 피어나는 과정 등을 연속적으로 기록해도 의미가 있다. 한 계절에 한 가지 식물만 기록하기엔 아깝다. 여러 식물을 정해서 기록하는 게 좋으나, 혼자 하기는 조금 어려울 수 있다. 동료들과 함께하면 뜻깊은 작업이 될 것이다.

은행나무
비가 온 뒤에 싹이 많이 나왔다.
04.13 서울애니메이션센터

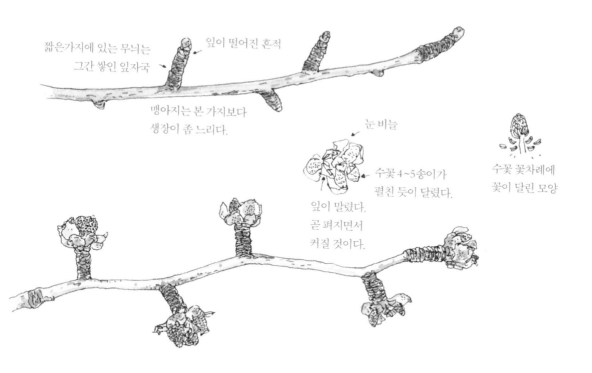

짧은가지에 있는 무늬는 그간 쌓인 잎자국

잎이 떨어진 흔적

맹아지는 본 가지보다 생장이 좀 느리다.

눈 비늘

수꽃 4~5송이가 펼친 듯이 달렸다.

잎이 말렸다. 곧 펴지면서 커질 것이다.

수꽃 꽃차례에 꽃이 달린 모양

붉나무 겨울눈

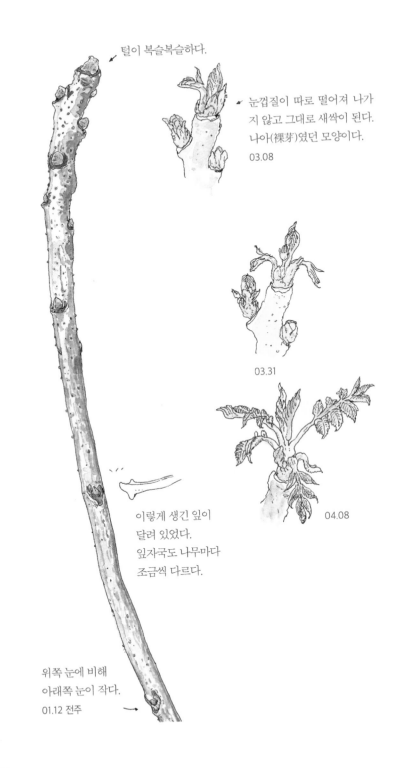

털이 복슬복슬하다.

눈껍질이 따로 떨어져 나가
지 않고 그대로 새싹이 된다.
나아(裸芽)였던 모양이다.
03.08

03.31

04.08

이렇게 생긴 잎이
달려 있었다.
잎자국도 나무마다
조금씩 다르다.

위쪽 눈에 비해
아래쪽 눈이 작다.
01.12 전주

단풍나무

마주난 겨울눈이 부풀어 오르기 시작했다. 단풍
이 드는 나무 중에 가장 아름다워서 단풍이란 이
름을 가져간 나무다. 잎자루 끝으로 겨울눈을 감
싸고, 잎이 늦게 떨어진다. 잎이 지면 작고 뾰족
한 겨울눈이 드러난다.

03.08 전주 다가공원

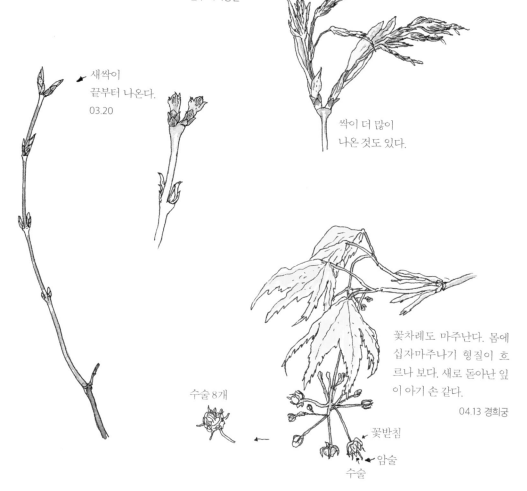

새싹이
끝부터 나온다.
03.20

싹이 더 많이
나온 것도 있다.

꽃차례도 마주난다. 몸에
십자마주나기 형질이 흐
르나 보다. 새로 돋아난 잎
이 아기 손 같다.

04.13 경희궁

수술 8개

꽃받침
암술
수술

261

청가시덩굴

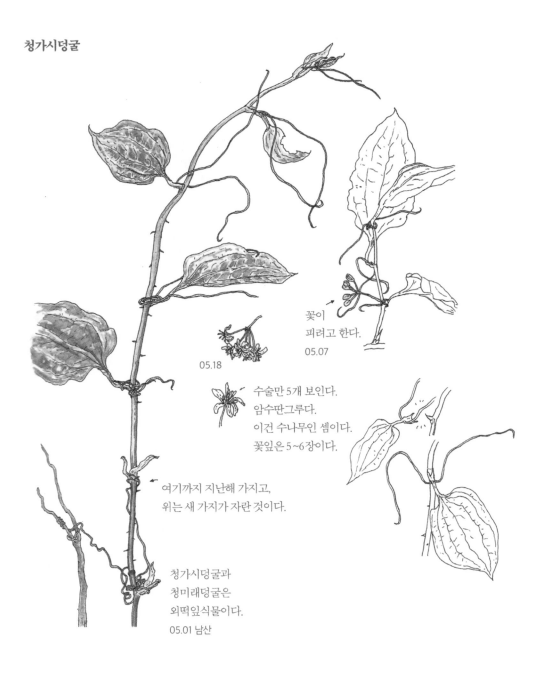

꽃이
피려고 한다.
05.07

05.18

수술만 5개 보인다.
암수딴그루다.
이건 수나무인 셈이다.
꽃잎은 5~6장이다.

여기까지 지난해 가지고,
위는 새 가지가 자란 것이다.

청가시덩굴과
청미래덩굴은
외떡잎식물이다.
05.01 남산

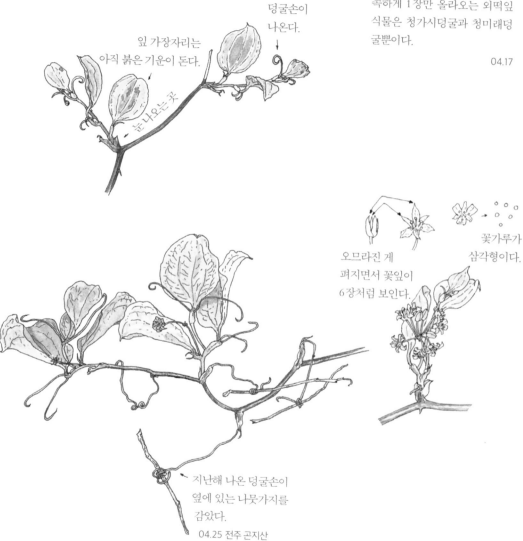

청미래덩굴

나무는 대부분 씨에서 새순이
나올 때 잎이 2장으로 올라오는
쌍떡잎식물이다. 씨에서 잎이 뾰
족하게 1장만 올라오는 외떡잎
식물은 청가시덩굴과 청미래덩
굴뿐이다.

04.17

덩굴손이
나온다.

잎 가장자리는
아직 붉은 기운이 돈다.

눈나오는곳

꽃가루가
삼각형이다.

오므라진 게
펴지면서 꽃잎이
6장처럼 보인다.

지난해 나온 덩굴손이
옆에 있는 나뭇가지를
감았다.

04.25 전주 곤지산

사위질빵

사위질빵도 나무다. 겨울눈이 있다.
덩굴나무는 자라는 모양이 수려해서
보기만 해도 기분이 좋다.

09.04

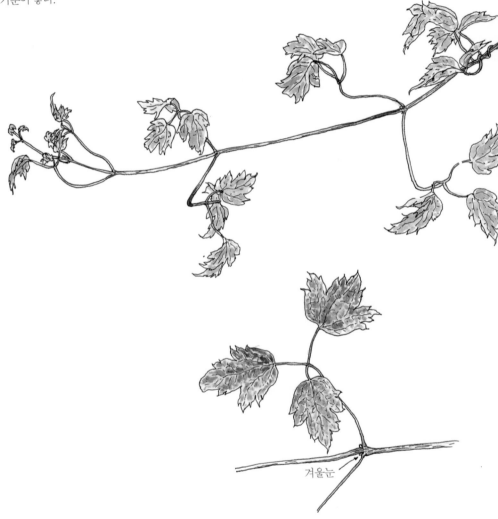

겨울눈

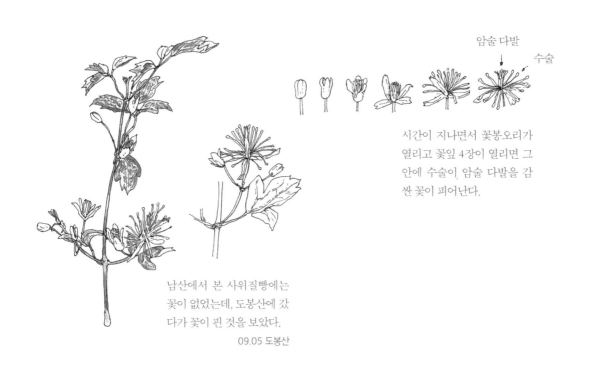

암술 다발

수술

시간이 지나면서 꽃봉오리가
열리고 꽃잎 4장이 열리면 그
안에 수술이, 암술 다발을 감
싼 꽃이 피어난다.

남산에서 본 사위질빵에는
꽃이 없었는데, 도봉산에 갔
다가 꽃이 핀 것을 보았다.

09.05 도봉산

자귀나무

자귀나무 꽃이 한창이다. 꽃잎이
특이하다. 자세히 보면 하나를 제
외하고 모두 겉치장에 불과하다.
07.05

← 꽃가루가 끝에 달렸다.

위에서 보면 중간에 키가
가장 큰 꽃을 중심으로 다
른 꽃이 둘러서 달렸다.

꽃받침을 떼어도
이 모양이다.
꽃의 생김새가
원래 길다.

7mm

12mm

키가 작은 꽃에는
꿀이 없다.

키가 큰 꽃에 꿀이 있다.
벌들이 어떻게 알았는
지 키가 큰 꽃에 앉아서
꿀을 빨고 간다.

잘라서 열어보니
가느다란 실 같은 것에
씨가 붙었다.
이걸 통해
양분을 받나 보다.

08.31 청강문화산업대학교

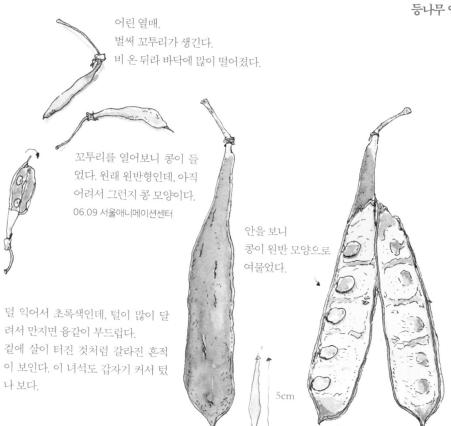

어린 열매.
벌써 꼬투리가 생긴다.
비 온 뒤라 바닥에 많이 떨어졌다.

꼬투리를 열어보니 콩이 들
었다. 원래 원반형인데, 아직
어려서 그런지 콩 모양이다.
06.09 서울애니메이션센터

안을 보니
콩이 원반 모양으로
여물었다.

덜 익어서 초록색인데, 털이 많이 달
려서 만지면 융같이 부드럽다.
겉에 살이 터진 것처럼 갈라진 흔적
이 보인다. 이 녀석도 갑자기 커서 텄
나 보다.

5cm

6월 9일에는 요만했는데
그새 엄청 컸다.
07.13

열매가 다 여물면 꼬투리가 뒤틀어지며 터지는 힘
으로 씨를 밀리 보낸다. 콩처럼 밥에 넣어 먹을 수 있다는 원
반형 씨다. 주변을 살펴봐도 웬만해선 찾기 어렵다. 꼬투리
하나에 6개가 있었는데, 아무리 찾아도 2개밖에 없다.

03.02

267

라일락 1

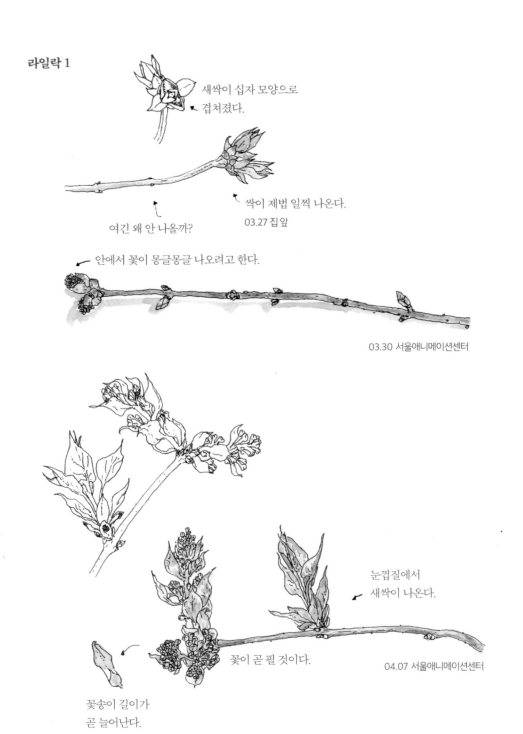

새싹이 십자 모양으로
겹쳐졌다.

싹이 제법 일찍 나온다.
03.27 집 앞

여긴 왜 안 나올까?

안에서 꽃이 몽글몽글 나오려고 한다.

03.30 서울애니메이션센터

눈껍질에서
새싹이 나온다.

꽃이 곧 필 것이다.

04.07 서울애니메이션센터

꽃송이 길이가
곧 늘어난다.

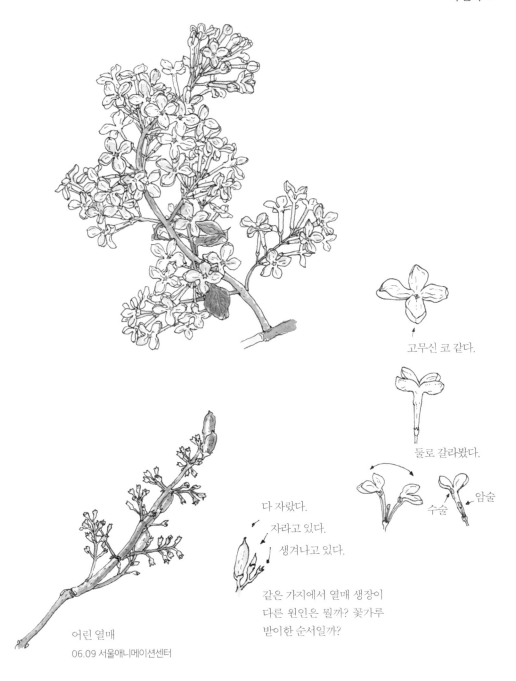

고무신 코 같다.

둘로 갈라봤다.

수술　　암술

다 자랐다.

자라고 있다.

생겨나고 있다.

같은 가지에서 열매 생장이
다른 원인은 뭘까? 꽃가루
받이한 순서일까?

어린 열매

06.09 서울애니메이션센터

오랜 기간 꾸준히 관찰해서 그리면 좋으나, 밖에서는 쉽지 않은 일이다. 이런
때는 채집해서 집에 돌아와 그린다. 풀은 채집하면 곧바로 시들기 때문에 오
래 관찰하기 어렵다. 나무도 채집하는 순간 생장이 멈추나, 겨울눈
이 달린 가지를 꺾어서 물병에 꽂아놓고 기다리면 잎이나 꽃이
피는 것까지 어느 정도 관찰할 수 있다. 경험상 바깥에서
자라는 같은 식물에 비해 생장
이 좀 느리다. 그래도 집에

서 날마다 조금씩 변하는 식물의 생장 과정을 지켜보는 재미가 있다. 자연을 사랑하는 사람으로서 아무것이나 마구 꺾으면 안 된다. 가지치기한 것을 주워 오거나, 씨앗이나 열매를 수경 재배 방식으로 물에 담가 키워보거나, 당근이나 양파, 무 등 채소의 순이 자라는 모습을 관찰해도 좋다.

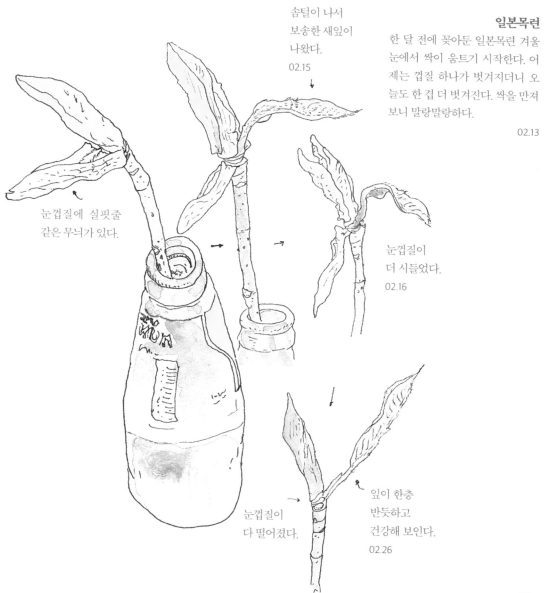

솜털이 나서
보송한 새잎이
나왔다.
02.15

일본목련

한 달 전에 꽂아둔 일본목련 겨울 눈에서 싹이 움트기 시작한다. 어제는 껍질 하나가 벗겨지더니 오늘도 한 겹 더 벗겨진다. 싹을 만져보니 말랑말랑하다.

02.13

눈껍질에 실핏줄
같은 무늬가 있다.

눈껍질이
더 시들었다.
02.16

눈껍질이
다 떨어졌다.

잎이 한층
반듯하고
건강해 보인다.
02.26

싹이 나오지
않았다.
모든 겨울눈에서
싹이 나오는 건
아니다.

버드나무

산책하다가 주운 가지를 혹시
나 하고 물병에 꽂아두니 뿌
리가 나왔다. 뿌리 나오는 곳
이 겨울눈 바로 아래다. 겨울
눈이 생장점이니 거기서 뿌리
가 나오는 모양이다. 겨울눈
이 씨앗 기능을 하는 셈이다.
03.09

버드나무는 정말 생명력
이 강하다. 주운 가지를
물에 꽂았는데 이렇게 뿌
리가 나오다니. 그 생명력
은 물에서 오는 것 같다.

엄청 자랐다.
15cm쯤 되는 듯하다.

뿌리가 많이 자랐다.
04.02

이 버드나무는 뿌리가 나와서 전주 집 뒷마당에 심
었다. 잘 자라서 2018년 현재 키가 무려 5m, 굵기가
15cm가 넘는다. 버드나무의 생명력이 놀랍다.

13일에 주운 솔방울인데, 어제 살짝 벌어지더니 오늘은 좀 더 벌어졌다.
10.17

더 많이 벌어지고 색깔이 짙어졌다. 솔 씨도 몇 개 빠졌다.
10.19

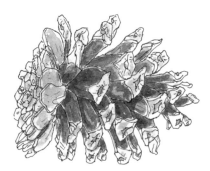

완전히 벌어졌다. 살짝 치니 씨가 우수수 떨어진다. 세어보니 40개나 된다. 밖에 있었다면 더 빨리 마르고, 더 많이 빠졌을 것이다.
10.20

두릅나무

칡뿌리 캐러 시골에 갔다가
산에서 하나 꺾었다.
서울에 와서 병에 꽂아두니
겨울눈에서 새싹이 나온다.

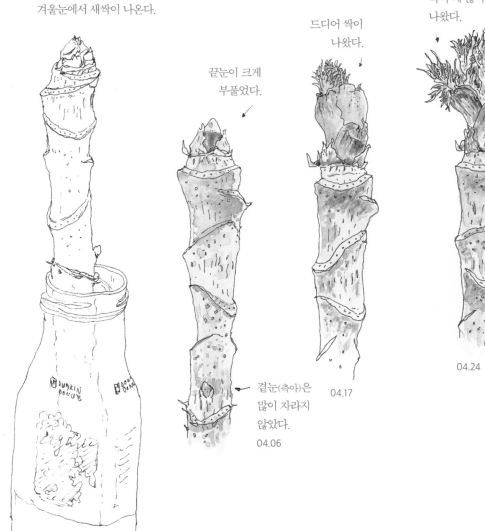

싹이 꽤 많이
나왔다.

드디어 싹이
나왔다.

끝눈이 크게
부풀었다.

곁눈(측아)은
많이 자라지
않았다.
04.06

04.17

04.24

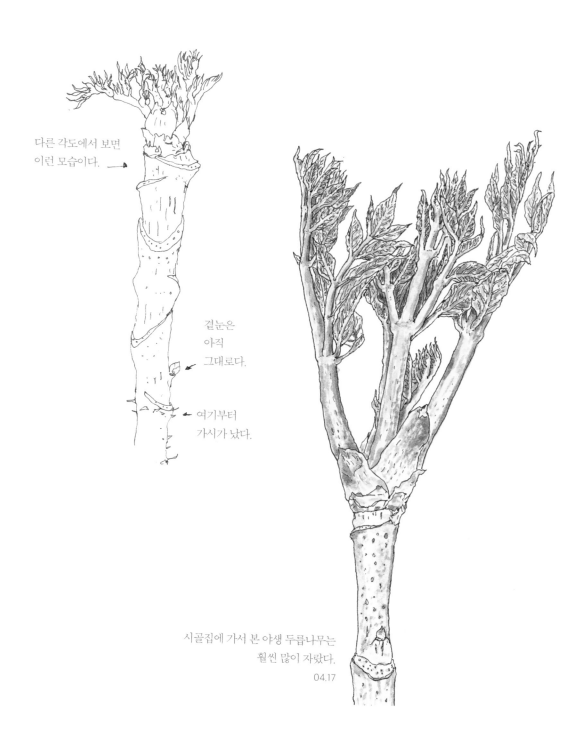

다른 각도에서 보면
이런 모습이다. →

곁눈은
아직
그대로다.
← 여기부터
가시가 났다.

시골집에 가서 본 야생 두릅나무는
훨씬 많이 자랐다.
04.17

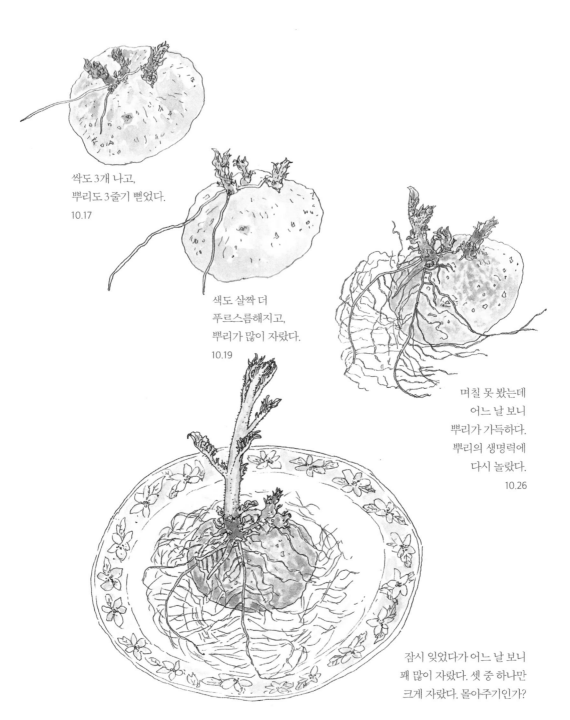

싹도 3개 나고,
뿌리도 3줄기 뻗었다.

10.17

색도 살짝 더
푸르스름해지고,
뿌리가 많이 자랐다.

10.19

며칠 못 봤는데
어느 날 보니
뿌리가 가득하다.
뿌리의 생명력에
다시 놀랐다.

10.26

잠시 잊었다가 어느 날 보니
꽤 많이 자랐다. 셋 중 하나만
크게 자랐다. 몰아주기인가?

흙에 심으니 하루가 다르다.
며칠 만에 쑥 자랐다.
역시 흙이 뿌리를 내릴 자리인가 보다.
01.03

모아 그리기

평소에 관찰한 것을 주제나 특징별로 모아서 그려보자. 계절이나 장소가 같

지 않아도 비교하면서 그려본다.

여러 가지 도토리

그동안 산과 공원에서 1~2개씩 주운 도토리를
꺼내놓으니 꽤 된다. 같은 종류도 있고 다른
종류도 있다. 다 같이 놓고 그렸다. 같은 참
나무인데 왜 이렇게 다양할까? 아직 그
까닭은 모른다.

07.19

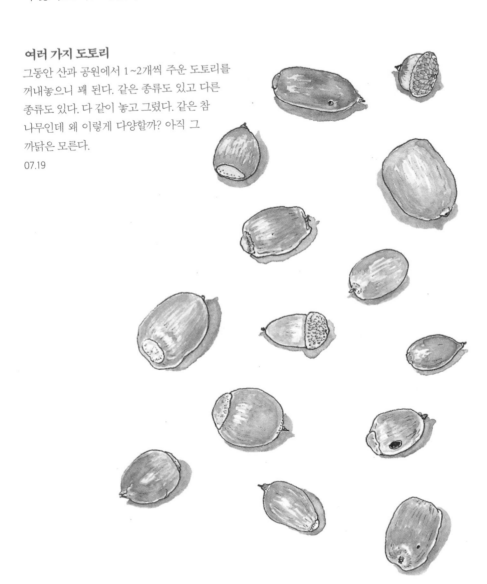

참매미
죽은 것을 주웠다.

머리와 등 무늬가
특이하다. 무슨 부족의
가면 같다. 날개는
OHP 필름에 인쇄한 듯
선명하다.

나무줄기를 찌르는
주둥이가 튼튼하게 생겼다.

날개에 홈 같은 게 서로
걸리면서 함께 움직인다.

날개 2장이
함께 움직인다.

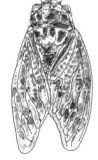

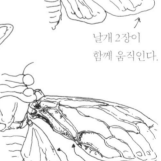

유지매미
일본과 우리나라 제주도에 많다.
'와르르르~' 우는 소리가 기름 끓는 소리와 비슷해서
유지매미라 부른다고도 하고, 날개가 투명한 기름종이 같아서
유지매미라 부른다고도 한다. 후자가 더 일리 있다.
08.24

각이 졌다.
미묘하게 파였다.

279

버즘나무

껍질 무늬

잎

다른 각도에서 보니
턱잎이 아주 많다.

암꽃 표면에 빨간색
암술머리가 인상적이다.

눈껍질이
벗겨진다.

새순이 돋아난다.
04.24

열매

잎자루로 겨울눈을
감싸고 있다.

먹이 흔적

먹은 지 며칠이 지나서
갈색으로 변한 솔방울

리기다소나무 솔방울

늘 갈색만 봐서 청설모가 마른 솔방울을 먹는 줄 안다. 아직 안
에 솔 씨가 들었을 때 먹어야 하니 솔방울이 벌어지기 전, 이렇
게 초록색일 때 먹는다. 가을엔 먹을 게 많지만, 여름에 이만한
먹이가 있을까?

06.22 남산

잎갈나무 열매도 먹는다는 것을
눈으로 보고 알았다.

06.23

청설모가 먹고 버린
잣나무 솔방울

08.08

여러 가지 버섯

버섯은 종류가 아주 많고 헷갈린다. 이름을 몰라도 '버섯은 참 예쁘고 생태계를 위해 좋은 일을 하는구나' 하고 넘어가면 좋겠다. 야생 버섯에는 대개 독이 있으니 시장에서 사 먹자.

여러 가지 로제트

달맞이꽃

개망초

산괴불주머니

큰개불알풀

애기똥풀

봄동

꽃마리

꽃다지

지칭개

여러 가지 솔방울

메타세쿼이아

스트로부스잣나무

잎갈나무

리기다소나무

낙우송

편백 익으면 이렇게 된다.

전나무

측백나무

비늘 조각이 다 날아가면 촛대처럼
생긴 열매축만 남는다.

익으면 이렇게 된다.

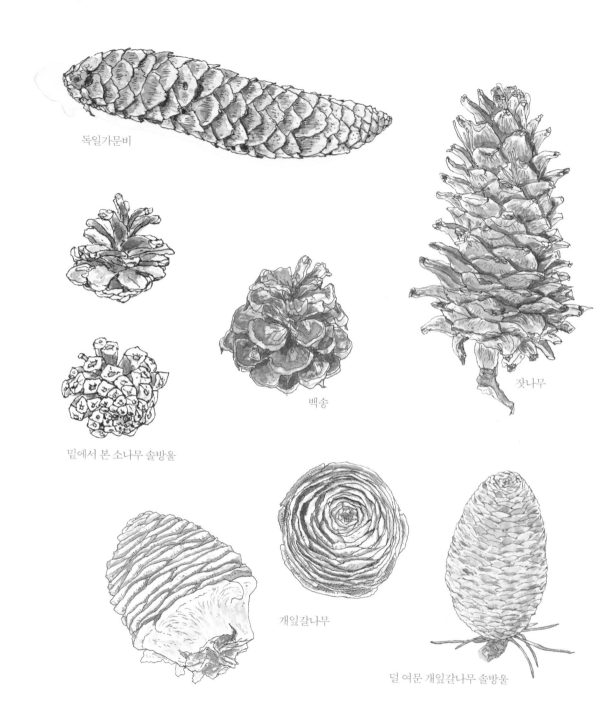

독일가문비

밑에서 본 소나무 솔방울

백송

잣나무

개잎갈나무

덜 여문 개잎갈나무 솔방울

여러 가지 단풍잎

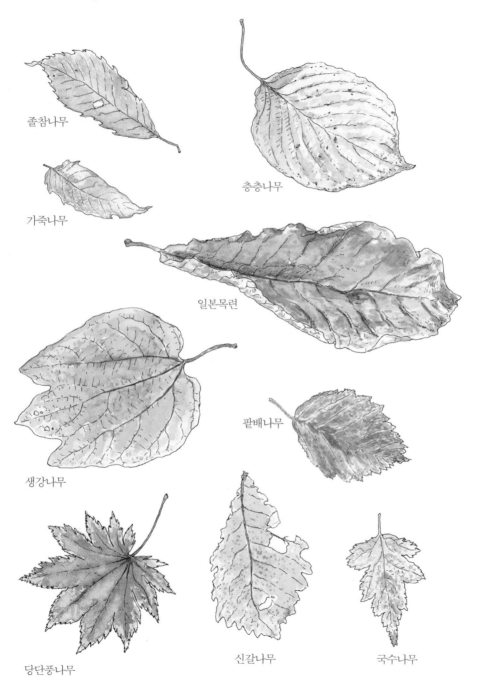

졸참나무

층층나무

가죽나무

일본목련

생강나무

팥배나무

당단풍나무

신갈나무

국수나무

담쟁이덩굴

벗나무

아까시나무

갈참나무

댕댕이덩굴

사철나무

엄나무

은사시나무

튤립나무

여러 가지 깃털

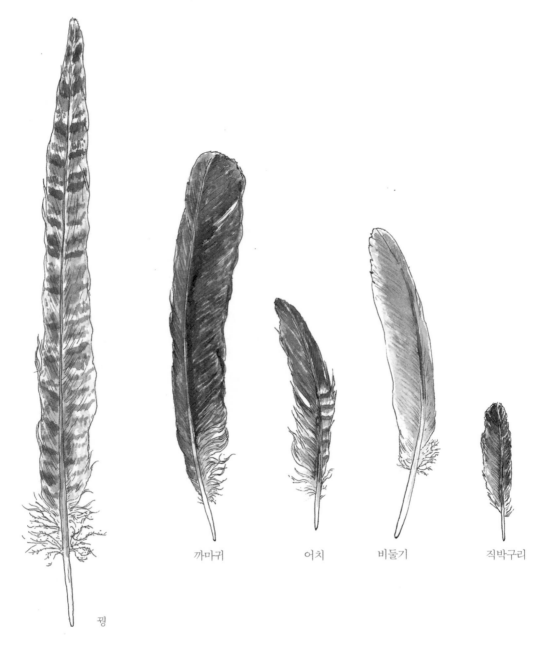

까마귀

어치

비둘기

직박구리

꿩

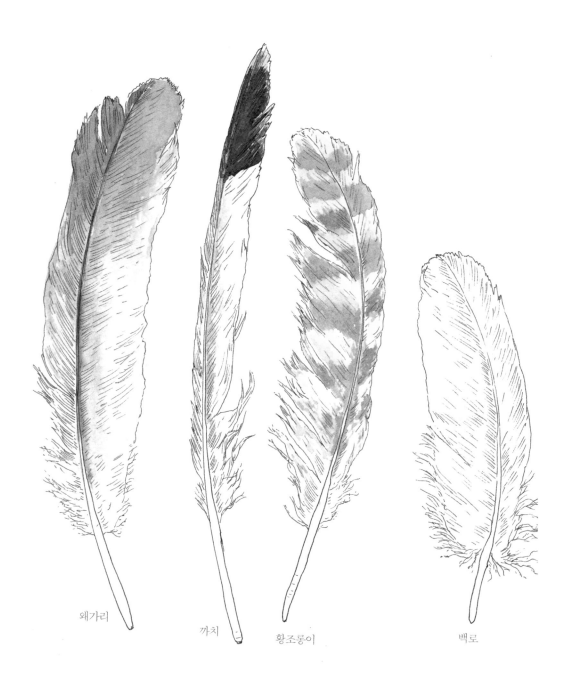

왜가리

까치

황조롱이

백로

다양한 것 그리기

2

 그림 그리기에 어느 정도 익숙해졌다면 다른 자연물도 그려보자. 형태와 질감이 조금 다를 수 있지만, 지금까지 그린 것처럼 관찰한 대로 표현하고자 하면 그리 어려운 일이 아니다. 주변에 있는 다양한 자연물을 관찰하고 그리다 보면 자연을 이해하는 폭과 깊이가 훨씬 넓고 깊어질 것이다. 자연은 관심 있게 살펴보면 마르지 않는 샘물처럼 끝없이 새로운 이야기를 들려준다.

곤충 그리기

주변에서 관찰하기 쉬운 곤충부터 도전해보자. 살아 움직이는 동물을 그리기는 여간 어렵지 않다. 살아 움직이는 것을 그리기 전에 사진이나 사체를 보고 그리며 곤충을 표현하는 법을 연습하면 좋다.

도토리거위벌레

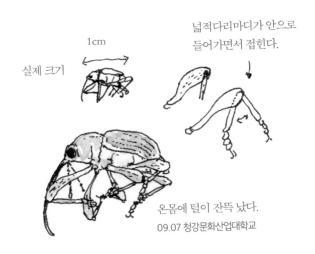

1cm

실제 크기

넓적다리마디가 안으로
들어가면서 접힌다.

온몸에 털이 잔뜩 났다.
09.07 청강문화산업대학교

노랑쐐기나방

봄에 부천에 갔다가 매실나무 가지에 붙은 고치를 땄다. 생각 없이 뒀는데, 어느 날 푸드덕 소리가 나서 보니 고치에서 어른벌레(성충)가 나왔다. 도감으로 보다가 실제로 보니 1cm 정도로 생각보다 작았다. 곤충의 날개돋이(우화)는 언제 봐도 신기하다.

고치 안에 허물의 흔적이 있다. 이 단단한 걸 어떻게 뚫고 나올까? 애벌레가 고치를 만들 때 안에서 입으로 동그랗게 열고 나오기 좋게 해놓는다는데, 그게 사실이라면 준비성이 철저한 녀석이다.

06.20

왕잠자리

잠자리는 원시적인 날개가 있는 곤충이라서 날개를 접었다 폈다 할 수 없다. 그저 원시적이라고 생각했는데, 날개가 입체적이란 사실을 처음 알았다.

07.01

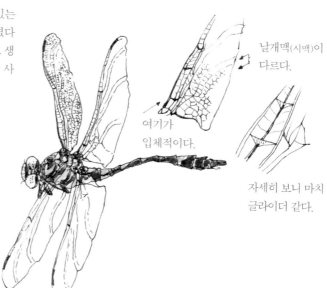

날개맥(시맥)이 다르다.

여기가 입체적이다.

자세히 보니 마치 글라이더 같다.

야간 탐사

모기장을 치고 안에서 랜턴을 켜놓
으니 수많은 곤충이 몰려온다. 나방
종류가 제일 많다.

07.23 울진 왕피천

야간 탐사를 하면서
발견한 곤충을 그렸다.
모르는 곤충이 너무 많다.

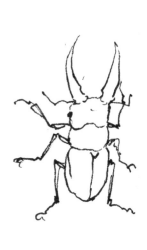

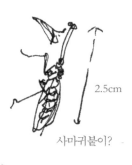

2.5cm

사마귀붙이?

강도래

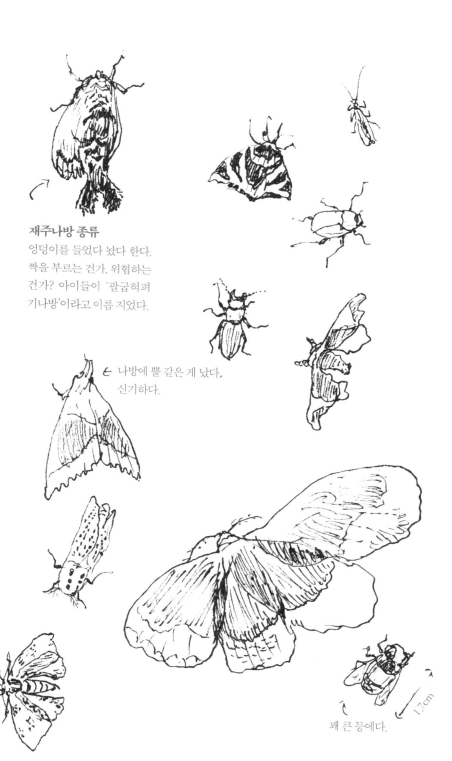

재주나방 종류
엉덩이를 들었다 놨다 한다.
짝을 부르는 건가, 위협하는
건가? 아이들이 '팔굽혀펴
기나방'이라고 이름 지었다.

← 나방에 뿔 같은 게 났다.
　신기하다.

꽤 큰 등에다.

1.7cm

제비나비

전주 한옥마을을 걷다가 죽은 제비나비를 주웠다. 뒷날개에
호랑이 눈 같은 게 붙었다. 호랑나빗과라서 그렇다. 관찰만
하다가 그려보니 모르던 것을 좀 더 알았다.

05.05

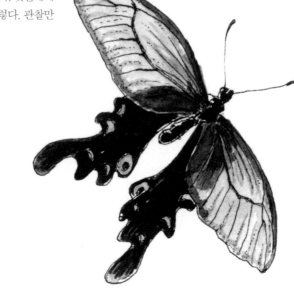

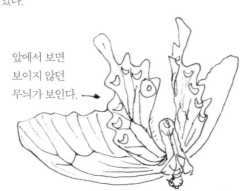

빨대가
감겨 있다.

날개맥이 붉은 무늬
7개를 감싸고 있다.

앞에서 보면
보이지 않던
무늬가 보인다. →

앞날개에 날개맥이
6개 있다.

봄에 꽃무지 사육통을 얻었는데,
집에 두고 잊었다.

어느 날 보니
흙을 다 먹고
쥐똥처럼
만들어놨다.

쥐똥 같은 흙으로
경단을 만들었다.
아마도 이게 고치인가 보다.

몸에 광택이 많이 나는 걸 보니
만주점박이꽃무지인 듯싶다.
06.03

경단에 구멍이 났다.
흙을 뒤져보니 금빛이 감도는
녹색 곤충이 나왔다.

297

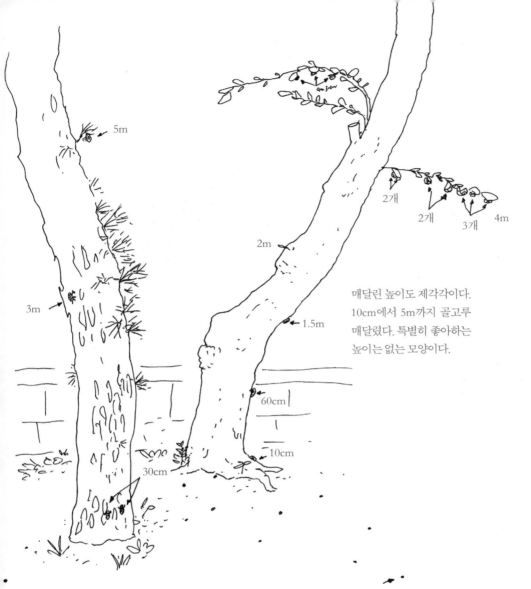

5m

2개

2개
3개
4m

2m

매달린 높이도 제각각이다.
10cm에서 5m까지 골고루
매달렸다. 특별히 좋아하는
높이는 없는 모양이다.

3m

1.5m

60cm

10cm

30cm

매미 허물

소나무 밑에 매미가 나온 구멍이 50개도 넘는다.
매달린 허물은 30개 정도다. 나머지는 잡아먹혔
을까, 다른 곳으로 갔을까? 소나무 뿌리도 먹나
보다. 뿌리에서는 송진이 안 나오나?

07.27

구멍도 나무에서 거리가 제각각이다.
나무줄기 바로 아래부터 4m나 떨어진
곳에 나온 구멍도 있다.

실 같은 게 있다.
알고 보니 이건
애벌레 때의 기관지
흔적이란다. →

등이 갈라졌다.
나올 때 갈라진
것일 테다.

땅속에 살면서 수액을
빨아 먹기 때문에 주둥이가 뾰족하다.
주둥이에 흙이 묻었다.

말매미 참매미 애매미 털매미

등이 갈라졌는데 왜 날개돋이에 실패
했는지 모르겠다. 몇 년 동안 기다린 세
월이 허무하게 끝나기도 한다.

털두꺼비하늘소
시골집에 갔다가 가져온 녀석이다. 등
딱지에 있는 까만 무늬가 털이란 걸 그
리면서 처음 알았다. 그래서 털두꺼비
하늘소라는 이름이 붙었나 보다.

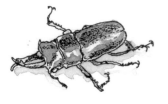

사슴벌레
죽은 걸 그냥 두니
몸통이 떨어졌다.

다우리아사슴벌레
지리산에 갔을 때 방에 날아
든 걸 집에 데려오니 얼마 안
가서 죽었다. 턱이 작아 사슴
벌레 암컷인가 했는데, 집게
가 위쪽으로 난 게 다우리아
사슴벌레라고 한다.

넓적사슴벌레
얻어 온 암컷인데, 오른쪽
3번째 다리가 부러졌다.

남생이무당벌레
다른 사무실에서 얻었
다. 무당벌레는 보통 납
작한데, 이 녀석은 더 납
작했다. 다리가 배에 딱
붙었다.

뒤영벌
벌의 몸엔 털이 왜 그리
많은지 모르겠다. 꽃가
루가 잘 묻어서 꽃에게
좋을 텐데, 벌에게 좋은
점은 뭘까?

알락하늘소

서울숲에 갔다가 주웠다. 더듬이가 부러졌다. 하늘소 종류는 다른 곤충에 비해 넓적다리마디가 노처럼 넙적하다. 왜 그렇게 생겼을까?

말벌

남산에서 주웠다. 장수말벌보다 조금 작다. 날개가 노란색을 띠는 걸 그리면서 알았다.

03.01 비 오는 날 방 안

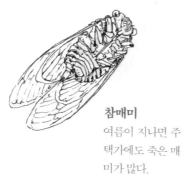

배추흰나비

집 계단에서 주웠다. 왠지 흰 나비는 다 배추흰나비일 것 같다.

참매미

여름이 지나면 주택가에도 죽은 매미가 많다.

사마귀

북악산에 갔다가 풀숲에 저 모양으로 죽은 걸 주웠다. 왜 죽었을까?

★ 광택 그리기

식물도 잎이나 열매에 광택이 있지만, 곤충의 겉껍데기에는 큐티클이 있어 빛이 잘 반사된다. 광택은 명암이 가장 높은 단계와 가장 낮은 단계가 근접해서 존재하기 때문에 주의해서 표현해야 한다. 하지만 광택 역시 보이는 대로 표현하면 된다.

광택 그리기
곤충은 다른 동물에 비해서
몸에 광택이 있는 게 특징이다.

3 광택이 있는 부분을 제외하고
먼저 연한 색으로 채색한다.

1 스케치한 그림에 펜으로 선을 딴다.
곤충의 몸은 마디가 있고 몸체가
매끈하므로, 주의해서 선을 딴다.

4 어두운 부분을 찾아서
진하게 채색한다.

2 지우개로 연필 선을 지우고,
광택이 나는 지점을 점묘로 표시하면서
명암의 흐름을 살핀다.

5 그림자를 넣으면 완성.

기타 다양한 것 그리기

자연은 다양한 생물과 무생물이 있는 공간이다. 그리기는 식물로 시작하되, 뼈와 새, 깃털, 똥, 지렁이 등 관찰할 수 있는 것은 모두 그려보는 게 좋다. 평소 집에서 자주 보는 과일이나 채소도 그려보면 재밌다.

참새

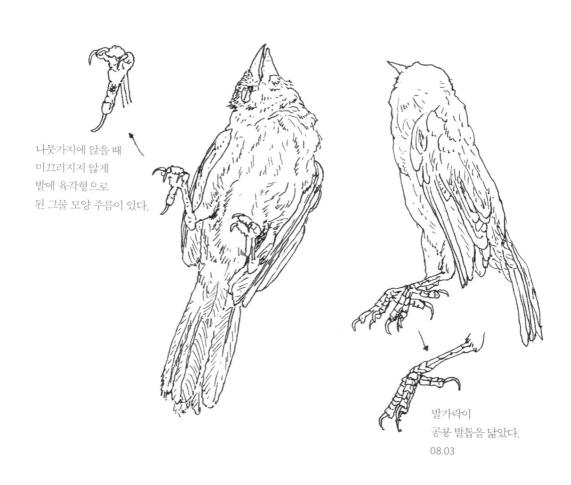

나뭇가지에 앉을 때
미끄러지지 않게
발에 육각형으로
된 그물 모양 주름이 있다.

발가락이
공룡 발톱을 닮았다.
08.03

303

호리병벌 벌집

오랜만에 모교에 갔다가 벚나무 가지에 붙은 호리병벌 벌집을 발견했다. 진흙을 물어다 두툼하게 지었다. 벌이 사람보다 먼저 흙집을 지었을 것이다.

02.04

단감 씨

감 씨에는 숟가락같이 생긴 '씨눈(배)'이 들었다. 특이하게 생겨서 감을 먹으면 꼭 씨를 쪼개보고, 맛보기도 했다. 씨눈을 뺀 나머지를 '씨젖(배젖)'이라고 한다. 씨눈이 먹고 자라야 하니까 씨젖이다. 요즘 단감은 씨도 별로 없다.

01.14

2장이다.

뿌리가 될 부분이다.

숟가락 모양 씨눈을 자세히 보면 잎처럼 무늬가 있고, 2장으로 돼 있다. 이게 떡잎이다.

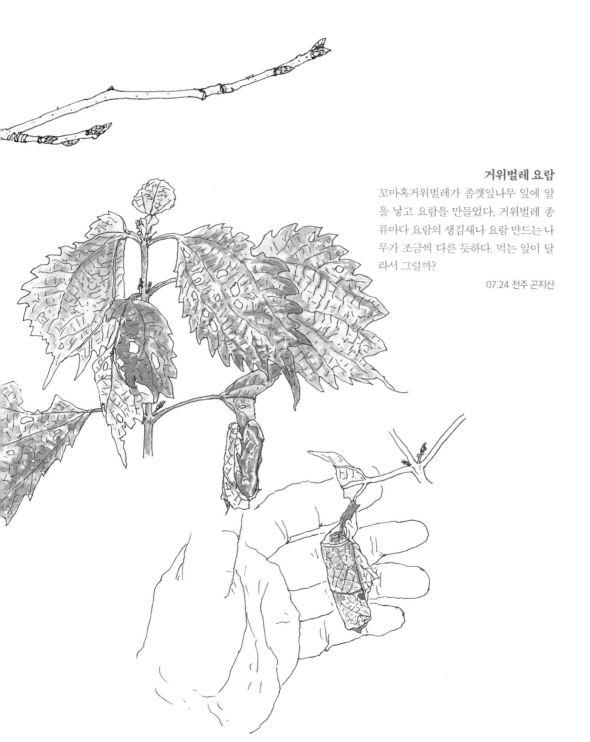

거위벌레 요람

꼬마혹거위벌레가 좀깻잎나무 잎에 알
을 낳고 요람을 만들었다. 거위벌레 종
류마다 요람의 생김새나 요람 만드는 나
무가 조금씩 다른 듯하다. 먹는 잎이 달
라서 그럴까?

07.24 전주 곤지산

가지

보라색 잎맥이 줄기처럼 자잘하게 갈라
지면서 뻗었다. 그물맥(망상맥)이 입체적
으로 튀어나와 얽힌 모습이 스파이더맨
의 옷을 연상시킨다.

가지 꽃은 깊지 않게 갈라져서 접었던
보자기를 편 것 같다. 같은 가짓과인 감
자 꽃과 비슷하다.

가지 꼭지에는
가시가 있다.

가지를 반으로 잘라보니 씨가 촘촘히 박혔다.
오이씨처럼 연하지만, 다 익은 것을 말리면
단단해질 것이다.

가지를 베어 물면 스펀지같이
퍼석하고, 살짝 단맛이 난다.
많이 먹으면 입이 좀 아리다.

가짓과에 속하는 다른 꽃

감자

토마토

고추

까마중

꽈리

09.14 시골집

호박

시골 마을 무너진 담장 위에 호박 덩굴이
있다. 자세히 보니 모르던 게 많다.

수박만 줄무늬가 있는 게
아니다. 호박도 줄이 있다.

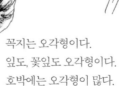

꽃이 진 자리

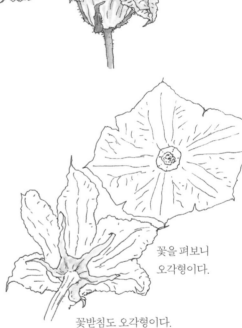

꽃을 펴보니
오각형이다.

꽃받침도 오각형이다.

꼭지는 오각형이다.
잎도, 꽃잎도 오각형이다.
호박에는 오각형이 많다.

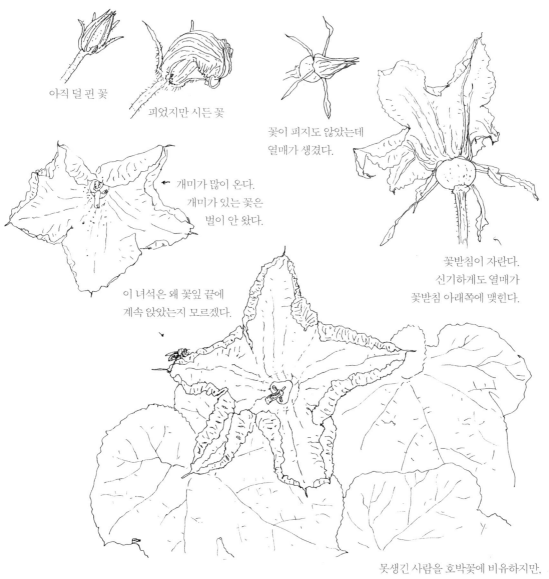

아직 덜 핀 꽃

피었지만 시든 꽃

꽃이 피지도 않았는데
열매가 생겼다.

개미가 많이 온다.
개미가 있는 꽃은
벌이 안 왔다.

이 녀석은 왜 꽃잎 끝에
계속 앉았는지 모르겠다.

꽃받침이 자란다.
신기하게도 열매가
꽃받침 아래쪽에 맺힌다.

못생긴 사람을 호박꽃에 비유하지만,
호박꽃은 아주 멋지다. 큰 별 모양으로
노랗게 피어 많은 곤충에게 먹을 걸 준다.

08.03 시골집

옥수수

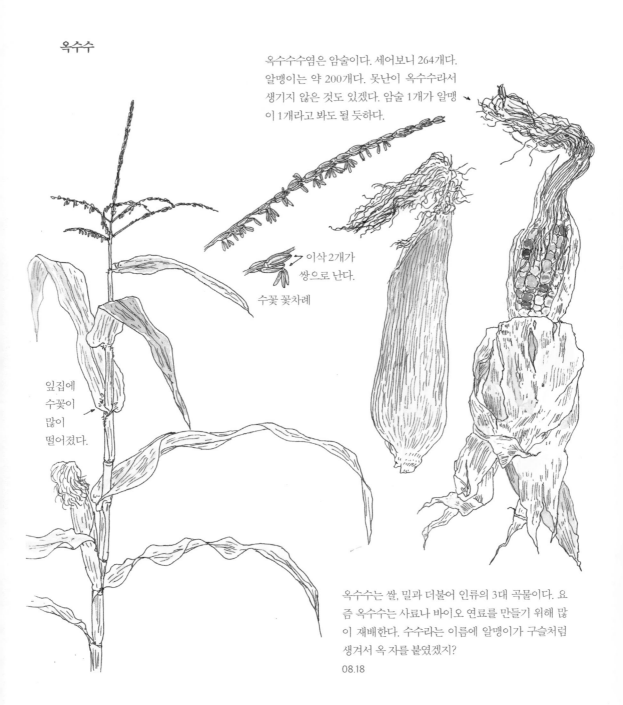

옥수수수염은 암술이다. 세어보니 264개다. 알맹이는 약 200개다. 못난이 옥수수라서 생기지 않은 것도 있겠다. 암술 1개가 알맹이 1개라고 봐도 될 듯하다.

이삭 2개가 쌍으로 난다.

수꽃 꽃차례

잎집에 수꽃이 많이 떨어졌다.

옥수수는 쌀, 밀과 더불어 인류의 3대 곡물이다. 요즘 옥수수는 사료나 바이오 연료를 만들기 위해 많이 재배한다. 수수라는 이름에 알맹이가 구슬처럼 생겨서 옥 자를 붙였겠지?

08.18

옥수수수염이
덜 떨어졌다.

옥수수
알맹이 중에
몇 개는
이렇게
싹이 났다.

끝에는 안 익은 게 많다.
아래서 올라오는 물이
제대로 공급되지
않은 탓일까?

저고리를 몇 겹
겹쳐 입은 것 같다.
껍질엔 그물 같은
무늬가 있다.

1줄에 약
50알이고
16줄이니
800알쯤 된다.

맨 마지막 껍질은
반투명하고
끝이 붙었다.

지인이 보내준 옥수수를 먹고
몇 개 남은 걸 베란다에 두었
는데, 습해서 그런지 싹이 났
다. 신기하고 멋져서 그렸다.

09.26

싹의 길이가 제각각이다.
꽤 많이 자랐다.

311

자연물 그리기 강의를 마치면 수강생들이 묻는다.

"지금까지 배운 것이 기초 과정이라고 하셨는데, 심화 과정은 언제 하나요?" "심화 과정은 어떤 커리큘럼인가요?" "자연 그리기 말고 사람 그리기 수업은 없나요?"

내 대답은 늘 같다.

"배운 대로 관찰해서 그리면 식물이나 동물이나 풍경이나 인물이나 다르지 않습니다." "심화 과정은 혼자, 스스로 하는 것입니다."

그림 그리기는 스스로 수련하는 시간이 필요하고, 어쩌면 그게 제일 중요한지도 모른다. 하다 보면 책에 나온 대로 안 되기도 하고, 책에 나오지 않는 새로운 기법을 알아내기도 한다. 그렇게 그리기 실력이 나아진다. 혼자 집에서 아무 때나, 아무 재료나 들고, 아무거나 일단 그려보자. 한두 번 하다 그치지 말고 꾸준히 해보자. 분명히 그리기 실력이 늘 것이다.

그림을 그리는 일은 우리를 행복하게 해준다. 많은 이들이 그림을 잘 그리는 사람이 되면 좋겠다.